The Perfect Wagnerite
A Commentary on the
Nibelung's
ring

尼貝龍根
的指環
完美的華格納寓言

蕭伯納 著　林筱青 曾文英 譯

eorge　Bernard　Shaw

目 錄

第一部　楔子

大文豪蕭伯納以文學家優雅的筆、

音樂家敏銳的心、哲學家犀利的眼，

印證華格納在創作《尼貝龍根的指環》時的

人生觀、政治觀，及音樂與戲劇的美學觀，

不僅為世人解析華格納的思想奧秘，

更為這齣創作留下不朽而精闢的真知卓見。

中文版序

音樂的生命不在於浮華商業劇場的成功，
而在於鄉間業餘平民的鋼琴上。
——出自：蕭伯納，《華格納寓言》。

　　提起蕭伯納（George Bernard Shaw, 1856-1950），眾人皆知是十九世紀末、廿世紀前半的重要英國文學家，其最為國人熟知的作品，應為《皮格馬里翁》（*Pygmalion*, 1913/1914）；這部作品之所以為國人所知，則經過了一個迂迴的過程。雖然早在三〇年代裡，該作品在歐洲已先後三度被拍成電影，但是它之得以在廿世紀後半為世人所知，首先係得力於百老匯的音樂劇《窈窕淑女》（*My fair Lady*, 1956），該音樂劇被改編成同名電影（1963年）後，於英語系以外國家亦很受歡迎。藉由電影，國人的腦海裡留下了一位不苟言笑的語言學家和一位由醜小鴨變天鵝的美麗賣花女的愛情故事。至於蕭伯納其他的文學作品，就較少為國人所知了。

　　事實上，蕭伯納不僅以本身之文學作品傳世，他更是英國十九世紀最後三十年裡重要的音樂評論家。出生於愛爾蘭都柏林的一個音樂家庭，父親為伸縮號手，母親為聲

樂家，蕭伯納從小在充滿音樂的環境長大，很早就接觸到了歌劇，也曾學習聲樂，並曾立志要成為男中音歌唱家。莫札特是其一生裡最崇拜的作曲家，尤其是《唐・喬凡尼》更不時被蕭伯納拿來與他人作品相比較，彷彿是歌劇之源；在《華格納寓言》一書中，亦不時可見此一現象。

一八七六年，蕭伯納廿歲，離鄉背井來到倫敦，也從此開始他的音樂評論生涯。由於他的文字流暢精鍊、對音樂感覺敏銳，不僅有自己的見地，並且不要弄專有名詞，依舊能明確表達對所評論音樂內容的看法，因此，在很短的時間內，蕭伯納即能獨樹一格，成為倫敦舉「筆」輕重的樂評家。在《華格納寓言》的最後，蕭伯納亦曾自我解嘲地寫著：「我本人看過非常多的專業性、商業的藝術表演，可說經驗豐富，大部分人沒辦法負擔這些費用（我之所以看了這麼多，原因是早牛我得靠寫評論餬口）……」（見199頁〈沒有華格納的華格納主義〉）他的樂評文章在他生前及死後，分別以不同的方式集結出書，為當時的英國音樂環境留下見證。其中，於一八九八年首次出版的《華格納寓言——揭開《尼貝龍根的指環》的面紗》（*The Perfect Wagnerite: A Commentary on the Nibelung's Ring*）以獨特角度探討華格納的著名鉅作，可稱是樂評中的精品。

今日提到華格納（Richard Wagner, 1813-1883），許多人都會將他和納粹聯想在一起。然則，稍加留意即可發現，華格納去世時，納粹還不知在哪裡。因此，因為希特勒的崇拜，其作品被猶太人全面拒絕的現象固然是華格納的不幸，卻也反映出華格納不僅對其後的音樂或歌劇有重要影響，在十九世紀末、廿世紀初的歐洲文化發展中，如文學、繪畫等等，亦有不容忽視的地位。

無論在音樂生涯或私生活上，華格納的一生均可說是起起落落，多采多姿，他最引人注目的歌劇創作應屬需要演出四晚的《尼貝龍根的指環》（*Der Ring des Nibelungen*, 一般習以 Ring, 《指環》簡稱之）。該作品由開始構思致完成首演，前後歷經廿餘年（請參考書後附錄）；這廿餘年亦是華格納生命裡最動盪的時期。一八七六年八月十三日，拜魯特音樂節首次運作，以搬演全本《指環》揭幕，華格納一生的理想終於實現，亦寫下歌劇史上空前的一頁。

一八九八年，蕭伯納以英國讀者為對象所寫的《華格納寓言》初版發行；此時，距離《指環》全劇首演不過廿二年，而華格納辭世雖已有十五年，但是，當時的歐洲藝文界，無論好惡，均還沉浸在華格納刮起的旋風裡。在如此氛圍中，蕭伯納卻能以其個人的敏銳觀察，結合《指環》的特殊創作過程，以及華格納的人生經歷，自歐洲

十九世紀中葉社會的變動、資本主義、馬克斯主義,以及革命風潮等等社會背景出發,詮釋《指環》的劇情變化及劇中人物,揭開作品的神話面紗,回歸現實社會。即以全書的前半部為例,表面看來,似乎僅止於敘述劇情,但是蕭伯納的敘述方式清楚地展現了他的社會關懷及思考;也唯有他能將《萊茵的黃金》裡,各家爭相奪取指環的劇情和資本主義社會的狀況相結合,鋪陳出驚人的詮釋。讀者不妨先自行讀讀《萊茵的黃金》劇本,再閱讀蕭伯納的說法,即可對蕭伯納的思路一窺端倪。

雖然書中充滿了社會主義的思考,蕭伯納依舊清楚地呈現了他個人對歌劇的理解:音樂是歌劇的中心。字裡行間,蕭伯納展露了個人的音樂認知,亦毫不保留地呈現他個人對十九世紀多位歌劇大師的褒貶。必須一提的是,在蕭伯納成書的時代,對歌劇的研究和認知遠不如今日,因此蕭伯納的個人好惡,並不能反映這些大師在歌劇史上的地位。然而,值得注意的是,他的出發點都是源自於對音樂的討論,若拋開個人好惡不論,實可從中看出蕭伯納之所以能在短時間內,成為英國重要樂評人的原因所在。

蕭伯納寫該書的另一個重要目的,無疑是希望英國亦能發展出類似的音樂文化;這一份關懷與期待,於第四版

前言（1922年）以及自〈舊音樂與新音樂〉以後的文章中，清楚地顯露出來。該書初版至今雖已經過百年，《指環》之各種詮釋更是層出不窮，但是蕭伯納在全書中所流露出的社會、文化與藝術關懷，雖是針對當時的英國而發，然而證諸國內現況，依舊有許多值得借鏡及思考之處；這亦是編者與譯者當初決定將本書譯介予國人的出發點之一。

如前所述，雖是音樂評論，但蕭伯納文字的文學氣息依然濃厚。卻也正因如此，翻譯本書實係對譯者的一大考驗。兩位譯者林筱青和曾文英的譯筆雖異，卻各自以不同的方式反映出了蕭伯納的特殊風味：一語多關、嘲諷但不失關懷、談音樂亦涉及文化及其他藝術等等。為能讓國內讀者對相關之背景有基本認識，譯者及編者加上了許多屬於資訊上的註釋，期能帶給讀者對當時整體文化的體會。基本上，註釋若未註明，均出自譯者或編者；少數蕭伯納原有的註腳，則特別註明為【蕭伯納註】。

中譯本書名「尼貝龍根的指環——完美的華格納寓言」並非原英文書名之直譯，而係以原書名為出發點，就全書內容、蕭伯納之訴求，以及國內讀者對華格納和與其相關之複雜藝術文化背景的認知，做綜合考量後所得到的結果，希冀能夠藉著書名的變奏，提供讀者閱讀的方向。

　　閱讀本書，不僅可將其當做對《指環》之簡介，排除對該作的畏懼感，還可將其當做一部文學作品或文化評論來看待，在閱讀的同時，或能引發讀者與蕭伯納之間的對話，自行對音樂及文化進行思考，則更能體會蕭伯納於生前，在每一版序言裡的語重心長。

羅基敏
二〇〇〇年七月
倫敦至拜魯特途中

初版序言

　　此書是針對華格納重要作品《指環》所做的評論，希望能對那些抓不到華格納音樂精髓，卻又滿腔熱情的華格納迷們有些幫助。他們雖然無法理解佛旦進退兩難的處境，但對若干顢頂之士的輕蔑態度不以為然，當這些人大肆批評佛旦所言盡是些言不及義的荒謬事情時，他們甚至會氣得火冒三丈。不 過，就算以狗對主人般的忠誠來追隨華格納，至多也僅能碰觸到少數基本概念，分享些粗淺的好惡、情感，但對於其他方面就只能崇拜仰望，卻不知從何體會，這談不上是華格納主義（Wagnerism）。話說回來，若沒有共同理念在大師與徒弟之間維繫著，也就不可能會有什麼持續的發展，很可惜的，現在大家對於華格納在一八四八年間革命思想的瞭解，在這些英美紳士音樂愛好者的教育或生活經驗裡，付之闕如，因為他們總是政治上的騎牆份子，而且幾乎不和革命者往來。所以，早期將華格納的數本小冊子和散文翻譯成英文的作品，都受限於不良翻譯而淪為荒謬至極、扭曲原意的產物，完全不知所云。現在，

我們終於有一個翻譯版本，它不僅是詮釋精闢的上乘譯
作。更晉身為優秀文學作品之列：原因並非是其譯者阿
斯頓·艾利斯（Ashton Ellis）的德文造詣比之前的譯者
好，而是他知道如何掌握華格納的精神與理念，這些是
前人怎麼也想不到的。

　　我對本書最大的期望，即希望能加入某些傳統英國
人最可能缺少的東西。就像當初華格納與政治結緣一
般，那些東西是我在音樂路上的偶拾與領悟，不但使音
樂成為我年輕歲月中所學最多的一門知識，遠甚於其它
的事物，也從此撒下了往後我對革命學派產生興趣的政
治種子。如此的結合在英國並不常見；至少到目前為
止，我似乎是唯一同時能就音樂與政治加以深入探討的
人。因此，在音樂專業樂評和革命政治哲學著作之外，
我僅在此大膽附上個人的淺見。

於彼特福，亨德黑，1898

蕭伯納

再版序言

　　發行此書再版的準備工作，是個人曾接受過最出乎意外的文學任務。這本書初次上市之時，我曾大言不慚地勸出版商大量印行，甚至要超越有史以來連最樂觀的華格納迷都不敢冀望達到的銷售量。後來的事實證明，一年中平均每天都能賣出一本《華格納寓言》，連星期天都算在內[1]；因此，隨著日出日落，再版是勢在必行。

　　除了一些文字用詞方面的修改之外，其實我不認為此版有需要更動的地方。和過去一樣，這本書引起的抗議不是針對書中所表達的主觀意見，而是對其記錄的事實。有些人無法忍受將他們心目中的英雄和叛亂中出名的反皇室份子聯想在一起；或無法接受他被警方「通緝」；或撰寫革命小冊子；或他筆下所描述阿貝里希統御的尼貝龍根，竟是混亂、無規範的工業資本主義；後者因德國社會主義者恩格斯在十九世紀中葉出版的《一八四四年之英國勞工階級》而於德國廣為人知。這些人急著否認這些事實，並

1. 星期天應是休業日，蕭伯納強調此點，表示銷路很好。

辯稱我之所以將這些事和華格納牽扯在一起的原因，完全是由於個人乖僻、無理的性格所致。我很抱歉冒犯了他們，而且我要向寬厚仁慈的出版商呼籲，請他們另行出版一本與敝人拙作截然不同的華伯納傳記，要描述他不僅是宮廷音樂家，擁有不容置疑的流行敏銳度與古典正統性，並且是德勒斯登文藝圈內最最出類拔萃的支柱。我相信這樣的作品必定能榮登暢銷書排行榜，眾多華格納樂迷必定趨之若鶩，歡迎都來不及。

　　至於此書最招人異議的部份，在於我將《諸神的黃昏》貶歸為屬於大歌劇，但我不想額外添加什麼，也無意將之刪去。這樣的分類對我而言就是呈現事實，像德勒斯登的暴動和警方對華格納的通緝一樣清楚確實；但我不會自欺欺人，假裝每個人的判斷力都足以理解這樣的事實。喜歡大歌劇甚於嚴肅樂劇的人，自然不滿我將一部標準人歌劇的地位排在一部標準的嚴肅樂劇之下。莎士比亞的愛好者也同樣不服我把莎翁頗受歡迎的廉價劇本，如《皆大歡喜》[2] 即其中典型的代表作，置於真正的莎士比亞戲劇（如《量罪記》[3]）之下。我是情不自禁。通俗戲劇和歌劇確實有其不可否認的優點，例如其迷人討好的虛幻情節；

2. *As You Like It*，從朱生豪譯名。

3. *Measure for Measure*，從朱生豪譯名。

但一位詩人對其周遭世界最深刻的看法和感觸，卻往往要比他所虛構出最美麗但愚蠢的夢幻天堂重要許多。

很多英國的華格納迷似乎仍然存著刻板印象，認為華格納是在年輕時代完成《黎恩濟》，在中年時完成《唐懷瑟》及《羅安格林》，《指環》則是寫於晚年。於此我要再一次提醒他們，《指環》是華格納在卅六歲那年捲入政治動亂時的產物，整個劇本則在他四十歲時完成，當時音樂尚未寫完，而離這部劇整個完成還有卅年。若說《仙子》是表露華格納對浪漫歌劇概念的第一個篇章，那麼《指環》就是華格納表達其政治哲學的首作。二十年後，華格納為《指環》的第四部創作《諸神的黃昏》加上了音樂，想要找回最初創作《指環》的立意，重振昔日為求自主而冒死抵抗的精神；這就好比想在如今已一片平和的聖盃神殿[4]裡，重建當年德勒斯登暴動時的革命氣氛。任何對政治曾懷有熱情，經歷過其燃燒與消退的人，都知道這樣的企圖是不可能成功的。

倫敦，1901年

蕭伯納

4. 意指華格納最後一部作品《帕西法爾》。

三版序言

　　一九〇七年，《華格納寓言》由我的友人齊格菲·崔畢許（Siegfried Trebitsch）翻譯成德文[5]。在閱讀他的譯文手稿時，我才訝異地發現，當初在解釋為何《諸神的黃昏》和《指環》的整個哲學主題無法連貫時，對於自己何以只給予負面評論，並未說明得十分清楚。雖然這些批評平心而論是正確的。如之前所言《指環》從初次構想到整個作品完成為止，中間相隔了廿五年，但若按照我之前的解釋，會讓讀者誤以為《諸神的黃昏》的歌劇角色是因時間落差而產生的漠然或淡忘所造成的。如今事實非常清楚，不論這中間的廿五年來華格納變了多少，他絕不會變得如此大意，更不會對自己的心血結晶如此漠不關心。因此我在德文版的初版新增了一章，說明現代資本主義秩序的演進實際上比華格納劇中所描述的複雜許多，西歐的革命歷史即是明證。所謂這段歷史是指從一八四八年自由主義開花結果，到一八七一年巴

5.　由 S. Fischer 公司出版。

黎公社在困惑中嘗試建立起當時頗受歡迎的「類」社會主義及軍事化市政體系期間（即從華格納開始《指環》的創作到完成拖延已久的《諸神的黃昏》譜曲為止）。

自一九〇七年起，德文版已比原文的英文版完整詳盡。經過六年的拖延。關於這點我不得不承認是因為自己俗務纏身的緣故，我終於將德文版新增的內容補於英文版之中，即144頁至154頁的部份。除此之外，本書和前面兩版並無不同之處。

不時有人問我，他只是想知道《指環》的故事？為什麼需要讀一整本的哲學論文。我要藉此機會，就這個問題公開做個說明。就我所知，除非出於自願，否則任何人都不必費神來讀這本書，而費神的程度決定於個人是否有心去深入瞭解，至於究竟能深入多少，就得視個人本身的程度了。這點我非說不可。若要為拜魯特最懶得動腦筋的觀光客著想，《指環》的故事就必須依華格納的音樂總譜來敘述，那些聽不懂歌劇演員在唱什麼的觀眾才有脈絡可循。即使連一個小節都聽不懂的人，也可依照舞臺上各事件的發生順序，將《指環》中敘述的情節連接起來，把登場演員和劇中人物的名字相互對應，瞭解每一幕場景，整理出結果，以作為觀賞《指環》的導引。不過，像這樣機械式的劇情敘述，阻礙的

效果反而大於協助。或許是因為劇本內容太長，或是華格納直接處理音樂的手法太過強烈，或是相關主題一再出現，大家不是將之視為隨便的一個簡介，就是完全忽略掉華伯納所欲強調的許多重點；而劇情大綱過度華麗的敘述會造成喧賓奪主，掩蓋住某些原來就非常清楚的主題。其實觀眾只要專心觀賞，不難發現劇中的主題不言而喻，很容易了然於心，至於這部份的音樂，在質和量方面都相對地較少。先看過簡介的人通常只是坐在那兒等著看熊、龍、或彩虹，或阿貝里希如何轉變為一條蛇或蟾蜍，或神奇火、萊茵女兒的游泳特技，結柴當期望中的精彩特效因為佛旦、佛利卡、布琳希德、大地之母艾達、阿貝里希和洛格在討論所謂「劇情摘要」未提及的東西而遲遲沒有出現時，難免因什麼都沒等到而覺得失望、厭煩。

本書對於《指環》故事的敘述，完全依照華格納音樂的重心，凡華格納強調之處，我必詳加討論，並且分析他強調此處的原因。凡華格納蜻蜓點水的地方，我也輕輕帶過。《指環》中有很多主題從音樂的表面就可以看出：任何有眼睛、耳朵的觀眾都不可能忽略掉樂曲所代表的意義。不過，當然也有很多是隱含在華格納的意識裡，這些部份即我所謂的重心所在之處。它們不在總

譜裡，也沒有表現在舞臺上，它們是華格納認為屬於人類共同意識當中的一部份，也是我真正感興趣的東西。對華格納而言它們是再明顯不過，對其他生活在現代資本社會文明，接受過豐富知識洗禮，且曾經思考過人類歷史和命運的人而言亦然，但這一層意識對很多人來說還是一片空白。他們雖然很容易被華格納的樂曲和詩句的音樂特質所感動，但從來沒有認真思考過人類的命運。他們從小在溫室中長大，對於十九世紀以來人類社會中的黑暗面深處，一概加以忽略，視而不見。顯然沒有任何一本簡介、導引、或樂曲主題對照表，對瞭解這深層意義會有所幫助。這一點是我認為這本小小的書十五年來需要數度再版的主要原因，也是為什麼我發現有必要於本版增加一章，談的既非音樂也非詩句，而是歐洲歷史。華格納創作出這部傑作的靈感泉源，就是來自於那一大疊歷史資料，而不只是四分音符或八分音符的豆芽。

愛佑特，聖羅倫斯，1913年

蕭伯納

四版序言

　　本書初版以迄於今，二十四年的洪流滔滔逝去，部份的水還深染著血漬。就音樂而言，華格納在今天世人的眼裡，比韓德爾和巴哈、莫札特和貝多芬還過時——這些大師已失去了時尚，不過，音樂卻還在。然而，一代代的新作曲家總想一展身手，試試尤力西斯（Ulysses）的巨弓，華格納的風尚也因而在屢試再試之下，成了襤褸的衣衫。最後，如同無力擔負荷馬史詩中英雄的艱鉅任務，眾人也覺得模仿的工程過於艱鉅、難以完成，風潮就因此而煙消雲散了。而英格蘭呢，兩百年的模仿並無可足稱道的成績。但一時卻不知從那裡冒出一群作曲家，發動了一個作曲技術革命，也許他們的革命太徹底了，以致指揮家在指揮的時候，即使發現了令人難以置信的刺耳聲響，也不敢擅加改正，因為作曲家可能原意即要如此。指揮家也再找不到調性的記號了，因為年輕一輩的作曲家不再以調性寫作，該升該降碰上了才記。我們可以想見，若是華格納指揮晚近英國的音樂作品的情況，他必然會絕望地大叫道，「這可是音樂？」記得他的同儕看到《崔斯坦》（*Tristan*

und Isolde）譜裡的「錯誤關係」時，也有同樣的反應。事實上，現代樂壇變革的蛛絲馬跡，只要是實在、不是極端的實驗性質，在《帕西法爾》（*Parsifal*）中多半已隱然若現；容我再扯遠一點，在巴哈作品裡也已可略窺端倪。不過，第一個為新風潮的罪名背黑鍋的，總是那個為新思想鋪路的人。我自己也不能肯定華格納影響了貝克斯（Bax）、愛爾蘭（Ireland）、史考特（Cyri1 Scott）、霍斯特（Holst）、顧森斯（Goossens）、佛漢・威廉斯（Vaughan Williams）、布利居（Frank Bridge）、布登（Boughton）、霍布魯克（Holbrooke）、豪爾斯（Howells）等諸君 [6] 我能不查資料就記得這麼多創作嚴肅、具自我風格音樂的英國作曲家，真是不容易！！！）；但連海頓是不是影響過貝多芬，我都不太確定，在一八五五年倫敦音樂季指揮過倫敦愛樂之後，華格納恐怕也不能相信這樣的事情會在英格蘭發生。要是人家告訴他，在兩年內，一個英國寶寶艾爾加（Elgar）將要誕生，將來要成為出色的作曲家，還要在歐洲的樂壇上名留青史，華格納大概一定不相信。其實，類似的情況在莎士比亞時代就發生過；但大多數英國人的態度依舊是不

6. Sir Amold Edward Trevor Bax, 1883-1953; John Nicholson Ireland, 1879-1962; Eugene Goossens, 1893-1962; Ralph Vaughan Williams, 1872-1958; Frank Bridge, 1879-1941; Herbert Howells, 1892-1983。在最後一章對 Boughton 將有詳細的敘述，蕭伯納所提的這些音樂家均為英國傑出之作曲家。

關心，還可能根本不知道這件事情。

　　況且，我在本書中也提到，英國人也許對華格納的作品不感興趣；現在，若是我們想聽《指環》、《帕西法爾》，沒有人會想到拜魯特或引進德國演唱家到英國來；在英格蘭，英國劇團這兩齣戲的演出水準，還遠超過華格納在世時於拜魯特親身所聞；甚至在五十年前，泰晤士河南岸如老維劇院（Old Vic.）、《唐懷瑟》得到的青睞也好不過《黑眼蘇珊》（*Black-eyed Susan*）[7]。

　　我把拜魯特節慶劇院形容成超現代劇場，但另一個改變使得我的敘述變得不合時尚了。拜魯特的舞臺為畫景，並為一前台包圍。但是，被框住的畫景不再是最新流行的風尚。當查爾斯二世復辟登基、英格蘭劇院隨之恢復演出時，劇院引進了畫景、前台和兩層布幕，因而推翻了莎士比亞生前所屬意的莎劇演出方式；兩層布幕——為換幕之用，一為綠布幕作落幕之用，以便於幕間換景之時能將舞臺遮住。莎劇因之而被分割得支離破碎，一劇分為數幕，劇本也常需改寫，以配合「布幕」的設計；如此一來，演出常變得枯燥乏味，舞臺也僅剩襯托巨星的功能而已了。

7. 為 Douglas William Jerrold（1803-1957）於1829年所寫，1833年老維劇院重新整修開幕時開幕之作。

因此，華麗的舞臺設計不但謀害了莎士比亞、埋葬了源自雅典的古希臘戲劇傳統，寵壞了歌劇，讓它吃著華麗舞臺的奶水長大，話劇的演出形式也因之而改變了。華格納別無選擇，只能奉之為圭臬；不過，當華格納在構思《指環》的演出、設計舞臺之時，他亟欲研究出一種機械結構，能讓他順利換景更幕，演出無需中斷，也免得觀眾在長達一刻鐘的時間裡呆望著布幕，或是擠進、擠出座位到一旁抽煙喝酒打發時間。其中一個方法是用蒸氣做成大幕，發出霧狀氣體籠罩舞臺，讓整個劇院聞起來就像是洗衣間一樣。但也得力於此，《萊茵的黃金》的演出並無中斷，不必分成三段，也省了冗長的換幕氣力。

我們得承認，拜魯特舞臺之華麗已然登峰造極，換景機械的功能亦不能更好。不過，雖然目睹了它最佳的狀況，新近受到華格納的影響，我必須承認，每次欣賞《指環》，我總還是喜歡坐在包廂後面，舒服地躺在兩張椅子上，雙腳抬高，只聽不看。事實上，如果一個人想像力不足，得靠昂貴的佈景來幫助他看戲，他就省了吧。他若真沒有想像力，也不會去看戲。華絡納費心地設計拜魯特劇院，實際上那些華麗的道具都可以不要。

華格納自己沒想得這麼深，所以他還是讓華麗的視

覺主導《指環》的舞臺設計；如今，要拜魯特揚棄華格納的傳統，與要求法蘭西劇院丟掉莫里哀一樣，都會讓人覺得不可思議。只是，我現在得說，這個傳統已經過時了；在本書初版的時候，則是新的發展。這段時間在英格蘭，有位英國人格藍威爾巴克（Harley Granville-Barker）出現了。他承繼著另一位英國人波爾（William Poel）所開展的一些實驗，賦予莎劇前所未有的藝術光彩，開創了二十世紀莎劇的新時代；在他的演出中，沒有一句高貴的台詞被刪掉，一氣呵成、沒有分幕，也沒有眩麗的布景，因此有的是可貴的莎劇精神重現，觀眾因之認識莎翁乃是「娛樂之王子」、而非無聊之最。他的演出創造了一種幻想效果，而華麗的布景做不到這種效果，卻不斷地把僅有的摧毀掉；而說到破壞的能力，除了少數《帕西法爾》純儀式性質的幾景之外，拜魯特的本事可說是無與倫比。

25

　　就在格藍威爾巴克發動革命、復興莎士比亞的表演方式的同時，英格蘭的拜魯特（即史特拉福 Stratford-on-Avon 的莎士比亞紀年劇院）也在一陣削足適履的風潮中，意氣風發的推出了《柯里奧蘭》（Coriolanus）的節縮本，把演出時間縮減到只剩一個小時。在這個情況下，我等只能誠摯地期盼觀眾能看在我們的國寶大師的面上，忍耐個一、

兩次。但這樣的作法實在是太過分。過去跟格藍威爾巴克一起開展新革命的亞當斯（Briges Adams）先生，後來把這個新的觀念帶到了史特拉福，過去飽受華麗舞臺摧殘的觀眾，看過了三個小時沒有經過刪減的《柯里奧蘭》，都不禁咋舌：時間飛也似的過去，倒比一個小時支離破碎的節縮本還快。倫敦的老維劇院由亞特金斯（Atkins）先生主導，也採用了新觀念來演出，現今看莎劇的觀眾數目已經遠勝於通俗情節劇了。

　　至於華格納的演出方式，英國人已將他棄之不顧了；我這本書裡面所說他領導風潮的一些作法，也因此遠遠的過時了。在此，我必須提醒讀者一件事情：波爾、格藍威爾巴克、亞當斯、亞特金斯及其他舞臺設計諸位先生的舞臺改革，受到德國導演萊茵哈特（Reinhardt）[8]的影響，英倫人卻只稍事提及。我們向來熟知英倫人士自命不凡的驕縱之氣，大家當不會驚訝於我英人吝於給予萊茵哈特掌聲的事實。唯一一個得到英國人稍稍肯定的，則是個名為葛雷克（Gordon Craig）的英國人；葛雷克是個深具風采的教條傳播者，他仍深愛著舞臺的畫景，真正的戲劇只好一邊站著；他擁抱的是歐陸劇場的聲光色影，至於其正的舞臺藝術，除了羞辱

8.　Max Reinhardt, 1873-1943。

它的機會之外，他是不會願意和它有什麼瓜葛的。

　　雖然就《指環》演出的技術層面而言，如今愈顯得過時了，從前做為音樂創作與舞臺效果的地位已不復存在，但它在社會層面上的意義卻絲毫不受所謂「聖戰」（即第一次世界大戰）的影響。大戰雖酣，巨變令人聳懼，但是拜魯特的地位並未稍有動搖。雖有這些戰後的思潮，我等不應忘記，華格納目睹的那些進展是經過一段時間的動盪而形成的；從一八四八年他和反動份子發動的革命，一直到一八七一年保皇黨人的高潮；其時，華格納高唱：

　　萬歲，萬歲，吾皇凱撒！
　　至尊　威廉！
　　自由之長，國家之石！

　　若是他得見一九一七年俄國之變，英格蘭高唱「處死凱撒、吊死凱撒」，而德國同情革命至深，以致華格納心中該有什麼感想呢？萊茵河的姑娘和英國大兵約曾、賽內加爾的黑人徜徉歌德故居、馬克斯高登俄皇寶座、羅曼諾夫（Romanoff）王室無一倖免於共黨槍下、哈布斯堡（Habsburg）尋地庇護、霍亭索倫（Hohenzol1ern）皇族出亡他國，帝國已矣，與過去的司都鐸（Stuart）、波旁

（Bourbon）王朝一樣，都已是過往雲煙。要以言之，王朝如此徹底的敗亡，和華格納《諸神的黃昏》劇中眾神徹底的毀滅一樣，證諸世事，才覺其故事深有意表、寓意不虛。雖然華格納時期的政治氛圍，或本書成書之時的時局，均已丕變，但這樣的改變，讓我們更看得清他對事、對物的觀念。因此，他所亟欲表達的寓意，仍有值得借鏡之處。事實上，這場紛爭該是撕掉臉上的面具、而不是換一張臉：其中的差別是，首領（即劇中之阿貝里希）愈富，而奴隸愈飽受飢餓之苦，其工作愈受剝削，有時竟連被剝削的機會都沒有。《指環》的結局裡，除三隻人魚（即萊茵女兒），眾人皆亡；大戰給我們的啟示也是深遠的，足以令我們暸解，在下一個大戰裡，很可能連人魚都在「死亡令」下丟掉性命。我們的戲還沒落幕呢，該好好地繼續演下去！若是我們成功的話，這本書可能還會再出上一版；如果失敗了，這個世界就要重新編排了。

G. B. S 於 Ayot St. Lawrence, 1922

為讀者打氣

——蕭伯納心中的華格納

　　對於到歌劇院來的一般民眾，若只是出於好奇，或抱著趕流行的心態，那麼理查‧華格納的知名四部曲代表作《指環》，可能要讓他們失望了。

　　首先，《指環》有許多神、巨人、侏儒、仙子人魚及女武神，加上魔盔、魔戒、被施了魔法的劍，以及讓人眼花撩亂的財寶，絕對是一部現代歌劇，而不是描述遙遠神話的古老歌劇。它絕不可能完成於十九世紀前半之前，因為劇中所影射的人、事、物都是十九世紀後半所發生的事件。這齣劇所反映的正是每個人的生活縮影，若觀眾無法頓悟到這點，那麼整齣劇看起來便有如一部劇情發展十分怪異的聖誕節默劇 9，不時穿插一些又臭又長、難以忍受而乏味的男中音敘述。幸好，即使從這個觀點來看，不論在歌劇上或戲劇上，《指環》都堪稱一部充滿精彩而奇特場景的劇本。單是其描寫河流、彩虹、火焰、或森林等大自然景象的音樂，就足以

9. Christmas pantomimes：耶誕節演出的童話劇，溫馨、幽默、滑稽，為英國傳統節慶活動。

收買觀眾心中對鄉村情景的熱情，以期待下一段美好音樂的
到來，也就能忍受一下那些政治哲理的段落了。每個人都能
享受到劇中熱情洋溢的愛情音符、震憾人心的鐵鎚與鐵鈷音
樂、或感受巨人重重的腳步、年輕獵人的號角、枝頭小鳥的
啁啾，還有龍、惡夢、雷與閃電的力量，或是一整段簡單的
美妙旋律，或是挑逗人心的樂團魅力。總之，感動我們的，
就是《指環》和一般娛樂音樂所共同具有的音樂特質，只是
《指環》將其效果發揮到極致，這也是組成《指環》的四部
曲能夠以歌劇形式在歐洲風行不衰的主要原因。其中《諸神
的黃昏》就是一部不折不扣的「歌劇」。

　　一個共識是，對一群所謂菁英人士而言，整個作品具
有最急迫的重要性，並在其中尋找哲學和社會意涵。我自
認為是這樣的人，寫這本小書的目的也就在幫助那些想要
瞭解這層意義的一般讀者，使他們也看得到作者對這一小
撮社會菁英所表達的思想。

　　第二點是針對那些自認音樂素養不夠，無法看懂《指
環》的謙虛人士而講的。如果音樂的力量最能夠感動他
們，他們大可自信地拋開所有顧慮，因為華格納所要的也
就是這個。《指環》中沒有半個所謂「古典音樂」[10] 的音

10. classical music 在此意指十九世紀以前的音樂，而非一般泛指之「古典音樂」或十八
　　世紀後半的「古典時期音樂」。

符，每一個音符都是為了將戲劇做音樂的表達而創造，沒有其他深奧的意義。如同一般分析手法所言，古典音樂有第一主題和第二主題、自由幻想、再現以及尾聲，也有賦格、對題、密集進行、長低音，還有在頑固低音上寫的巴沙加雅，以及下五度上的卡農（hypodiapente）和其他的手法等等，雖然精美，但都和最簡單的民謠音樂一樣，總是會隨時間的流逝，或遭人遺忘，或存留下來。華格納從來就不曾將訴求重點放在這種音樂技巧上，正如莎士比亞也從未將十四行詩、八行兩韻詩等的格式問題列入創作重點。沒有正式學術教育的自然派音樂家，反而覺得華格納的音樂再容易親近不過，原因也正在這裡。而當那些高高在上的教授們聽到華格納的音樂時，卻馬上嚷嚷起來「這算什麼？是抒情調，還是宣敘調？怎麼沒聽到快速段落，甚至連個完全終止都沒有？為什麼那個不和諧和絃是沒有準備的？為什麼他沒有將它正確解決？他怎麼敢恣意用那些亂七八糟、不被准許的轉調過程，將音樂轉到一個和前面的段落沒有一個相同音的調上？聽聽這些錯誤的關係！莫札特只要兩隻鼓和兩隻法國號就能寫出天籟，他要六隻鼓和八隻法國號做什麼？這個人根本不是音樂家。」而門外漢既不知道也不在乎這些東西。若華格納為了討好那些大教授而捨棄了直接的戲劇表達手法，改以奏鳴曲的形式照規矩編曲，那麼他的音樂將完全無法被非專業程度的一般觀眾所

瞭解，因為大家既熟悉卻又不敢親近的「古典音樂」會立刻像流行感冒般傳染開來，趕走所有的人。欣賞《指環》，絕對無須擔心這一點。未經訓練、教導過的音樂家可以大膽地去靠近華格納，因為絕對不會有誤會阻隔：《指環》的音樂簡單得漂亮。該丟掉所有學院派知識重新學習的，該是那些內行專家，對於他們，我也無須多說，只看他們的造化了。

第二部　尼貝龍根的指環

波光激灩的萊茵河底一塊閃亮的黃金，

揭開一連串人與神、神與英雄、英雄與美人之間，

糾葛纏綿的紛爭與愛情、人性與神格、誕生與毀滅的精彩故事。

《指環》包括四部劇，設計於連續四天夜晚演出，

分別是《萊茵的黃金》（其他三部的序曲）、《女武神》、

《齊格菲》及《諸神的黃昏》。

《萊茵的黃金》

　　假想一下你是個年輕貌美的女人，正在五年前的克隆代克金礦區 [11]。黃金的光芒耀眼地閃爍著。就像智者詠歎花的美卻不加以摘取一般，如果你能只欣賞黃金的美麗而不動念將之據為己有，只陶醉於黃金的顏色、光澤和珍貴便心滿意足，並且腦中存著這樣的信念：黃金時代將永遠延續。那麼，你的智慧將使人類永保美好的純真。

　　假設前方來了一個男子；他對黃金時代毫無概念，也沒有存在於現在的任何條件：他有著平常人的欲望、貪念、野心，就像你所認識的大部份人一樣。假設你告訴他，只要他把黃金拿走，換成金錢，就可以利用飢餓這條隱形的鞭子來控制數以萬計的人，在地面上、地底下日以繼夜地辛勤工作，為他無止盡地累積黃金，直到他成為全世界的主宰！不過，你會發現這個誘惑對他好像不如想像中的那麼有吸引力，一是因為這個念頭一開始就讓他覺得

11. 克隆代克（Klondyke）是加拿大育空河流域著名的金礦。

嫌惡，再者因為在他伸手可及之處有另一個他更熱切想要的東西，而且一點也不令人嫌惡，那就是你。只要他陷入對你的熱戀之中，黃金，以及黃金所象徵的其他意義，他都不看在眼裡：如此黃金時代就能維持下去。除非等他宣誓放棄對你的愛，他的欲望才會轉向黃金，繼而建立起自己的普魯托帝國 [12]。但愛情和黃金之間的掙扎不會就此在他心中平息。他也許很醜陋，粗魯，難以親近，他對你的愛在你看來簡直是荒謬可鄙。在這種情況下，你拒絕了他，還用最刻薄挖苦的言語來羞辱他、打擊他。這時的他別無選擇，只能詛咒這段他永遠得不到的愛情，然後無悔地轉而追求黃金。這麼一來，他將使你的黃金時代提前結束，讓你空留遺恨，懊悔自己的衝動莽撞，同時對黃金的甜蜜美好思念不已。

另一方面，克隆代克的黃金會適時自行找到通往世界各大城市的路。但，這古老的兩難抉擇將會持續不斷上演著。那男子則將背棄愛情，遠離所有豐富的、創意的、積極的、以及人類所能發展出最高尚的活動。他將一心一意追求更多的黃金，夢想能恣意揮霍普魯托的權力，很快地，他會發現那些財富臣服在他的腳下。雖然

12. 普魯托帝國（Plutonic Empire）有一語雙關之意：Plutonic 一方面指黑暗冥界，亦是《指環》中侏儒居住之地，另一方面象徵萬惡之源的財富。

如此，還是很少有人自顧做出這樣的犧牲。普魯托帝國的勢力一旦壯大，連稍微高尚的人性衝動都將被視為一種叛亂。到了連黃金都買不到內心的滿足時，其他的欲望也將受到拒絕、忽視、或侮辱，也只有在這種情況下，精力充沛的人們才會將生活建立在財富的累積之上。那些有能力看清現代城市裡的普魯托社會的人，很清楚我們的未來亦將無可避免地走上此途。

第一景

　　這裡討論的主題是《萊茵的黃金》的第一景。當你坐在觀眾席上等著幕簾拉起時，忽然耳裡傳來大河深處河水轟隆、震動河床的聲音。水聲越來越清楚、接近：感覺好像快接近水面上飛揚的泡沫。接著幕簾升起，你看到了剛才所聽到的一切：深廣的萊茵河，河中有三個奇形怪狀的仙子人魚。她們是半人半魚的水仙子，正一邊唱歌一邊嬉戲，陶醉地沉浸在歡笑之中。她們並不是唱著民謠之類的曲子或歌頌羅蕾萊 13 和她命運多舛的戀人，只是隨便哼哼唱唱，配合著水的韻律及她們游泳的節奏，想到什麼就唱什麼。這是黃金時代，萊茵的女兒

13. 羅蕾萊（Lorely）是傳說中的人魚，有著美妙的歌聲，吸引行船者注意，終而觸礁沉船。

們對這裡眷戀不已的，就是河中那塊萊茵的黃金。她們所珍視的不是它的世俗價值，而純粹只是它的美，和它的燦爛。現在看不到這塊黃金的全貌，好像被蝕去了一部份，那是陽光並未直射河中的緣故。

這時來了個既可憐又可鄙的侏儒，正沿著河床踩著滑溜溜的石頭偷偷摸摸地走來。這個生物的精力充沛，使他維持孔武有力的體格和熱情洋溢的心靈，但智力卻如同低等動物，想像力因受限於自私心而貧乏狹窄：其愚蠢使他無法理解個人和全體的關連性——即他的財富只是全世界財富的一部份，若棄整個世界於不顧，則個人的幸福將永遠無法圓滿；而他全身的蠻力只拿來用於滿足自身利益的恣意搶奪。這樣的侏儒在倫敦到處可見。現在的他滿懷希望，憑著一股衝動，來這裡尋找他所欠缺的美麗、開朗快樂的心、豐富的想像力，以及音樂。萊茵的女兒對他而言就是這一切的化身，讓他充滿了希望與渴求。但他卻從沒想過自己身上沒有絲毫她們可能感興趣的東西，受限於先天條件，他無法從別人的角度來思考事情。於是，懷著單純的一廂情願，他將自己當作情人獻給她們。但她們只是半真實的東西，思想直接而單純，就如同現代的摩登年輕女孩般。這可憐侏儒的外貌，完全不符合她們美的標準，更甭說是她們心目中的浪漫英雄了。他既醜又怪，動作笨拙彆扭，貪得

無厭又荒謬可笑，討人厭的程度足以讓她們拒絕他追求生活和愛情的權利。於是她們竭盡所能地諷刺他，佯裝對他一見鍾情，然後又跑開來戲弄他。她們不斷地嘲笑、羞辱這可憐的悲慘傢伙，直到他被屈辱和憤怒激得失去控制。這時河水開始在陽光中閃爍著粼粼波光，萊茵的黃金反射出耀眼的光芒，她們靜了下來、懷著狂喜崇拜她們的珍寶，暫時忘掉了一旁的侏儒。她們雖熟知克隆代克的黃金故事，但並不害怕黃金會被侏儒搶走，因為除非發誓永遠放棄愛情，否則任何人都奪不走黃金，而侏儒來這裡的目的就是尋求愛情。她們忘了方才無情的譏笑和拒絕無異於下毒扼殺了他對愛情的渴望。他現在知道，不能靠普魯托的力量搶走的東西，生命也無法給他。就好像某個可憐、粗魯、鄙俗、卑劣的傢伙滿懷熱情想擠身於貴族社會之中，卻遭到冷眼斥責，傷心之餘體認到唯有財富才可能將他所渴望參與的貴族社會帶到他的腳下，並為他自己買個美麗優雅的妻子。他別無選擇，他發誓放棄愛情，如同你我當中每天都有上千人發誓遠離愛情一樣。眨眼間，黃金已在他掌握之中。他就此消失於深處，留下水仙子徒然大喊「有小偷啊！」。河水似乎自此陷入黑暗，往下越沉越深，越離越遠……我們卻回到了雲端的上方。

現在，還能期望世上有什麼力量能阻止我們的侏儒，

這位以鉅富的新面目出現的阿貝里希呢？他很快便開始支
配黃金的力量，為了增加自己的財富，他毫不留情地奴役
著他的侏儒同胞們。不論是在地面上或地底下，他以飢餓
這條無形的鞭子鞭策他們不停地工作。可是他們從沒見過
他本人，就像我們現在「危險交易」中的受害人從未見過
那些權力無所不在的大股東一樣，只能毫無選擇地一步步
走向毀滅。他們用血汗辛苦掙來的財富，卻反而加劇荼毒
他們的力量；前一刻賺來的財富，下一刻就落入統治者之
手，使他的力量更加壯大。諸位可以在今天任何一個文明
國家親眼目睹這個過程，成千上萬的市井小民在困乏與病
痛之中拼命為阿貝里希累積更多的財富，自己卻始終一貧
如洗，除了不時侵襲一次的可怕、惱人的疾病，就是注
定要步上早死的命運。故事的這個部份真實得嚇人、熟悉
得嚇人，也現代得嚇人。它對現今社會的影響之大，讓人
覺得有如鬼魅現身，毀滅在即，好像再多的美好事物都無
法消除這股不安。但也只有詩人，以他們對這個世界的期
望，會覺得這些東西無法忍受。若我們懷有詩人的慈悲與
抱負，就該在這個悲慘的世紀結束之前終止這一切的不公
平。不過，我們畢竟只是一群道德的侏儒，認為那些吸血
鬼崇高可敬、舉止高貴合宜，並且允許他們向四面八方繁
衍、擴張。若世上沒有更高的權力來和阿貝里希抗衡，人
類終將走向毀滅一途。

　　這樣的抗衡力量的確存在，稱為「諸神」[14]。我們稱做「生命」的神奇東西，化身於各形各狀的生物體如鳥、獸、蟲、魚之中，從而進化為人，或是狡猾的侏儒，或是四肢發達、靠勞力生活的巨人。巨人們甘願吃苦以換取愛和生活；當為上層的權力服務時，沒有自殺式的詛咒或自爆自棄，而是耐心地、踏實地為這些高層權力效勞。至於這些高層權力的存在，不因其他，正是由同樣的「生命」機制，自行運作成為較稀少的人類菁英，相較之下稱為「諸神」。他們有思考能力，對生命的冀求遠遠超越生理上及個人情感上的滿足。他們相信，唯有建立起一個奠基於道德信仰的社會秩序，世界才能永遠脫離原始的奴隸制度。但問題是諸神要如何在充斥著愚笨巨人的世界中建構出這樣的理想秩序，尤其這些沒有大腦的巨人一心追求的只是狹隘的個人利益，怎麼也無法理解諸神的理想。面對著愚蠢，諸神不得不妥協。因為無法在這個世俗世界施行純粹的法律精神，所以必須訴諸機械式的法律條文，以將違反者處以嚴厲刑罰或死刑的方式來落實法律。但不論在制訂法律時有多麼小心謹慎，以代表制訂者在頒佈法律時的崇高理想，但是在一天尚未結束之前，這些崇高理想已

14. 蕭伯納在此使用 Godhead 一字，該字由於行文之寓意及指涉不同，在本書中以不同的方式譯成中文，「諸神」僅是其中之一。

隨著生命不經意的進化而成長、擴充。於是，啊！昨日的法律已經趕不上今日的思潮。若法律的統治者在新法頒佈的一週內就知法犯法，立下了錯誤示範，便立刻破壞了法律在人民心目中的權威性，也同時摧毀了用來統御世界、讓子民臣服的武器。因此他們必須不計代價地維持法律的神聖性，即使其內容已無法表達他們的立意精神。最後，諸神反而被自己都不相信的法令規章困住而動彈不得，但此時的法律已經過代代相傳，而被習俗神化，被懲罰酷刑化，連諸神都無法從中脫身。因此諸神首領雖然達到了以律法統治世界的目的，卻也因而付出高昂的代價——他喪失了大半的廉潔。就好像一個精神領袖，為了得到世俗的權力，不惜摘下一隻眼睛作為交換，最後卻在不知不覺中開始渴望比自身更高的權力，這個力量將毀滅世俗的法律王國，進而建立一個真正靠自由思想運作的共和國。

光是這點，還不是法律的範疇內所面臨的唯一困難。執法的粗暴力量必須以世俗的財富換得 [15]，同時還須說服廣大的子民尊敬執法的權威。但若這些子民根本無法瞭解立法者的想法，又從何要求他們打從心底尊敬執法者呢？顯而易見的，只有藉著將立法者的形象塑造

15. 此處「執法的粗暴力量」指巨人。諸神執法需要靠巨人的力量，但巨人要求金錢上的回報，若要巨人的效勞，須以金錢換得。

成尊嚴崇高的統治者，才能對人民恫之以勢，嚇之以威。總而言之，由神化身而成的執法者應加冕為教皇或國王之類的尊貴職位以服大眾。既然不能以智慧領袖的姿態出現在世人面前，至少得是財富的主宰，皇宮的主人，著紫袍、戴黃金、享滿漢全席，並統御軍隊，操控生死，乃至成為死後世界的救贖者和審判者。這些必須在黃金時代還存在的時候，亦即金權貪污尚未腐食人心之時，由正直清廉的人建立起來。你們的神不需要和侏儒妥協，他們可以找誠實的巨人。巨人拿一天的薪水就做一天的事，只要付他們錢，他們便能為諸神建造一座有大廳、尖塔、鐘樓的雄偉宮殿，讓農場在這座教堂城堡的周圍安全發展。這一切也只有在黃金時代存續時才有可能發生。一旦普魯托的力量奔馳，冷酷的阿貝里希便帶著他腐朽人心的百萬錢財入主宮殿，諸神於是得面對毀滅的命運。阿貝里希有飢餓的隱形鞭子以剝削侏儒的勞力，又有錢收買巨人的服務，他的力量足以超越黃金時代的光芒，使他成為世界的統治者，除非較有智慧的諸神能即時將黃金從侏儒手中奪回。如今西方宗教所面臨的困境，即是因阿貝里希在萊茵深處所行的壓榨行為而造成的。

第二景

　　我們從河底一路上升，回到雲端的上方，最後終於柳暗花明，來到一片鮮明的草坪。諸神的領袖佛旦，正和他的妻子佛利卡躺在草坪上沉睡著。你可以看到佛旦已失去了一隻眼睛；這是他為了娶佛利卡為妻所付出的代價，自願拔出自己的一顆眼睛，佛利卡則帶著她的嫁妝「法律的權力」和他結合。這一片草坪位在峽谷的邊緣，峽谷另一邊有座高聳入雲的巍峨城堡，即是諸神的宮殿。宮殿剛完工不久，是獨眼神和他統治欲極強的妻子的住所。佛旦到目前為止只有在夢裡見過他的城堡：那是由兩個巨人在他睡著時幫他建造起來的；佛利卡把他叫醒時，城堡的景象首次真實地呈現在他眼前。他將在這個雄偉的城堡裡和她一起治理世界，並藉由她所帶給他的法律力量統治謙卑的巨人。巨人雖有眼睛，可以看到由自己親手建造起來的壯麗城堡，進而讚嘆佛旦的精美設計，但卻沒有頭腦替自己設計一棟城堡，也永遠無法體會神聖的意義。身為諸神之一，佛旦應是偉大的、穩固的、有力的；但他同時也應是沒有熱情、沒有感情、完全公平公正的。因為諸神的領袖若欲執行法律，就必須沒有弱點，對人不能有同情之心。這一切小小的甜蜜感覺必須留給謙卑、愚笨的巨人，以減輕他們

的辛勞。正如同侏儒必須為了普魯托的權力而付出極其
高昂的代價一樣，諸神也須為這股全能的力量付出相同
的代價。

佛旦只顧做著統治世界的美夢，已將這件事全然拋
在腦後。但佛利卡可是記得清清楚楚。依照約定，佛旦
應在今天將佛利卡的姐妹──女神佛萊亞和她的青春金蘋
果，一併交給巨人，以做為巨人為諸神建造宮殿的代
價。佛利卡所牽掛的，正是佛萊亞和金蘋果。當佛利卡
責怪佛旦怎可自私地忘記此事時，她發現他和自己一
樣，根本沒做好和巨人討價的準備，而是把希望寄託在
另一偉大的力量──「謊言」（照拉薩爾 [16] 的說法，屬
歐洲重要勢力之一）上，期望能利用這股力量騙巨人放
棄報酬。不過佛旦本身並不具備這樣的力量，所以求助
於另一個曾經敗在佛旦手下的神洛格，他係掌管智力、
辯才、想像力、幻覺、及理性之神。洛格也答應幫佛旦
從原來的承諾中脫身，擺巨人一道，但他卻沒有依言準
時出現。正如佛利卡尖酸地指出，「謊言」讓佛旦失望
是理所當然的，因為佛旦壓根兒就是個令人失望透頂的
失敗者！

16. 拉薩爾：Ferdinand Lassalle, 1825-1864。篤信黑格爾哲學，曾為馬克斯好友，為德國
　　社會民主黨的創立人之一。

　　巨人迫不及待地趕到，佛萊亞立刻轉向佛旦尋求保護。巨人的目的其實是很正大光明的，他們也絲毫不曾懷疑過神的信用。他們這方的承諾已經徹底履行，諸神的城堡穩固地聳立著，一磚一石，一柱一塔，全部老老實實地依照佛旦的設計，靠他們的辛勞血汗建造起來的。他們不疑有他，前來領取當初說好的報酬，但接下來發生的事情，卻令他們怎麼也無法置信、無法想像。神開始閃爍其詞，含糊敷衍。生命中沒有其他時候比這個時刻更悲劇性了。卑微的市井小民、勞動工人，很信任地將高層管理事務交給能力較強的諸神，並把他們視為值得信任的人，對他們百般敬重，甚至願意為了表示敬意，甘願將粗糙勞苦的工作當作自己的責任。如今，巨人首次發現他們所敬重的諸神竟是如此腐敗、貪婪、不公正、不忠實。這個令人震驚的發現讓其中一個巨人突然靈光一閃，恍然大悟，在那段短短的時間內，他從愚惷的巨人族躍升而上，對「光之子」[17]認真地提出警告，一旦諸神喪失了執法者應有的剛正不阿與冷漠崇高，則伴隨著其身為教士、神、國王而來的權力與榮耀，必也將隨之消失殆盡。但佛旦表面上雖努力維持執法者的形象，但實際上卻是個感情的動物。面對巨人的

17. 意指佛旦。

責難，佛旦厭惡地故意不加理會，而巨人的乍現靈光也在極度的氣憤中漸漸模糊、消失了。

在雙方堅持不下時，洛格終於出現了，忙不迭地解釋他是因為忙著處理一件之前答應別人的事，所以才遲到的。佛旦催促他趕緊想想辦法，好把佛旦從困境中解救出來。但是洛格也無話可說，因為巨人很明顯是有理的一方。城堡如期完成，佛旦也親自檢查過一磚一石，而且施工品質堪稱一流。若說還有什麼沒做的，就是該依約將佛萊亞女神交給巨人做為酬勞了。諸神為此皆表示憤慨不已，佛旦大怒之下辯稱他只是答應讓洛格替他找出解決辦法。但是洛格提出反駁，表示他只承諾過他會「盡力」，若想得出辦法就幫忙，若實在沒有辦法也無能為力。為了找尋足以將佛萊亞從巨人手中買回來的寶藏，洛格已走遍全球，但發現世界上沒有任何東西能使男人放棄女人。講到這裡，卻正好讓他想起之前曾答應萊茵的女兒，幫她們找回被阿貝里希偷走的萊茵黃金一事。洛格認為愛情無價乃是不變的真理，於是將此事當作例外來談，搶走萊茵黃金的小偷，為得到普魯托帝國的無盡財富及其所賦予統治世界的力量，不惜發誓放棄愛情。

洛格才說完這個故事，巨人立刻表示對財富感興趣，向財富屈服的程度甚至比侏儒有過之而無不及。阿

貝里希是遭愛情拒絕後才宣誓放棄愛情，然後以這股力量殘忍地謀殺了自己的自尊。但巨人不同，愛情對他們而言近在咫尺，佛萊亞和她的青春金蘋果已在掌握之中，卻仍然答應以阿貝里希的財富交換佛萊亞。諸位請注意，巨人要的只是財富，他們沒有取代統治者管理全世界的夢想，或將世界打造成他們理想中的國度。他們既不聰明，也無野心，只是單純地覬覦錢財罷了。他們所要的是阿貝里希的黃金，要不就是約定好的佛萊亞。語畢，他們便將佛萊亞作為人質帶走。佛旦面對著最後通牒，陷入了苦思之中。

47

　　佛萊亞離開後，諸神開始凋萎、變老。在討價還價中如此輕易就犧牲掉的金蘋果，現在才發現是攸關諸神生死的關鍵物；就算城堡蓋得再輝煌，諸神也無法只靠法律和佛旦一人的力量存活下去。獨獨洛格未受影響，因為他的力量來源是「謊言」，有的是狡猾多端的詭計，其所捏造出來的光芒、變化和幻象，都只是海市蜃樓而已；而「謊言」沒有形體，也不需要食物。但佛旦該怎麼辦？洛格很清楚，他必得從阿貝里希那兒將黃金硬搶過來。除了道德上的顧慮外，沒有其它阻礙。至於阿貝里希，畢竟只是個可憐、愚鈍、容易上當的侏儒，任何一個神都能輕易看穿他的心思，任何一個謊言都能

勝過他的智力。於是，佛旦和洛格來到地底下的洞穴尋找侏儒。阿貝里希的奴隸在隱形鞭子的驅策下，正在為他累積財富。

第三景

　　這個幽暗的地方不一定是個礦坑，也可能是個火柴工廠，過多的磷化物使得工人們的下巴發黃；工廠有大筆的股利收入，和眾多位高權重的股東。這裡也許是個鉛白廠，或任何化學廠、陶瓷廠、鐵路轉轍器工作場、裁縫店、小洗衣店、麵包店、大型商店，或任何人類生命和福利被犧牲掉的地方，為的只是讓某個貪婪、愚蠢的動物能得意洋洋地對他的普魯托肖像歌頌著：

　　在他人挨餓時，你賜我酒池肉林，
　　在他人痛苦時，你使我夜夜笙歌：
　　所有榮耀獨加我身
　　你的恩賜唯我獨享

　　坑道內迴響著鏗鏗鏘鏘的回音，侏儒正辛勞地賣力工作，為他們的主子製造更多的財富。阿貝里希已吩咐他的兄弟迷魅幫他打造一頂頭盔。迷魅隱約感覺到這頂頭盔

有不尋常之處，於是想私自將頭盔留下來，但阿貝里希卻將它搶了過去，戴上了頭盔就揮動鞭子往迷魅身上抽，讓他當場領教頭盔的魔力。這頂頭盔就是阿貝里希的隱形鞭子。任何人只要戴上了頭盔，就能化身成任何形狀，或是完全隱身。這樣的魔盔在我們的街上是很常見的東西，外觀通常看起來像頂高帽子。它能使股東看不出來是股東，而能化身成各種身份，像是虔誠的基督教徒、醫院的捐款人士、救濟窮人的慈善家、標準丈夫和模範父親、或任何一個狡猾、獨立的英國人，但其實骨子裡卻是個寄生在大英國協裡的可憐蟲，只會消費、不事生產、沒有感覺、什麼都不知道、什麼都不相信，正事一件也不會，會的只是人云亦云、隨波逐流、跟著大家做做樣子，而且是因為怕與眾不同才做，或只是在表面上假裝一下罷了。

49

　佛旦和洛格抵達後，洛格稱阿貝里希為老朋友，但侏儒對這些文明的陌生人可是一點也不信任。「謊言」即使披著「詩」的外衣，有著諸神的陪同，「貪婪」仍然直覺地對「聰明」產生不信任感，他嫉妒「詩」的才氣和諸神的尊嚴[18]。阿貝里昂首先向他們吹噓他現在可支配的權力有多大，並眉飛色舞地形容未來世界的樣子：當整個世界

18. 「謊言」指洛格，因其狡猾善辯，故說其披著「詩」的外衣。「貪婪」指阿貝里希，「聰明」則指佛旦。

都落入他的掌控之時，柔軟的空氣和長滿綠色苔蘚的谷地將會被煙塵、煤渣、污穢所取代，而奴役、疾病、骯髒所帶來的苦痛則將藉由酒精來安撫，由警棍來管制，這一切將成為社會的基礎。除了阿貝里希為滿足自己的私慾而購買的美麗地方和美麗女子之外，沒有東西能逃過毀滅的下場。在這個邪惡的國度裡，唯一的力量就是他的力量。至於有著敏感的道德、法律、智力的諸神，則將遭受餓死的命運，從此在世上消失。他警告佛旦和洛格當心，他的「注意！」（Hab' Acht!）是很粗魯、可怕、邪惡的警告。佛旦對此番言論反感至極，忍不住對他破口大罵。但洛格卻絲毫不為所動，因為他不具有道德的熱情，憤怒對他而言和狂熱一樣荒謬。他是有一些喜感的，倒覺得這一切有趣極了。侏儒雖激起了佛旦內心深處的道德熱情，卻同時將他心中原本的最後一絲對於偷竊的道德疑慮都消除得一乾二淨。佛旦現在會毫不猶豫地將阿貝里希的黃金搶過來，因為將力量從這種惡人手中奪回，將之用於諸神的利益上，不正是他最重大的責任嗎？基於最崇高的道德立場，他決定讓洛格放手去做。

一點點略加設計的恭維奉承就讓阿貝里希上鉤了。洛格做出很怕他的樣子，他就毫不猶豫地咬下誘餌。洛格問道，面對上百萬奴隸的仇恨，他如何防衛自己？他的力量源於由萊茵的黃金打造而成的指環，難道反抗者

不會趁他睡著的時候，暗中偷走神奇的指環？「你自以
為聰明啊，」阿貝里希輕蔑地冷笑了一聲，然後開始吹
噓魔盔的法力。洛格拒絕相信有這麼神奇的東西，除非
他親眼目睹。阿貝里希一聽，正高興有機會炫耀他的力
量，便迫不及待地戴上魔盔，化身成一條巨蛇怪。為了
滿足阿貝里希的虛榮心，洛格假裝嚇得不知所措，但仍
鼓起勇氣說，如果魔盔能使人變成小一點的動物，小到
能夠藏進最小的縫隙裡，好秘密監視他人，那就更完美
了。阿貝里希立刻將自己變成一隻蟾蜍。說時遲那時
快，佛旦已一腳踩住蟾蜍，讓洛格將魔盔搶了過來，兩
人把蟾蜍綁了起來，拖到地面上，關在城堡旁的草地上
的牢裡。

第四景

　　為了交換自己的自由，阿貝里希不得不命令他的奴隸
將他們為他累積的財富從地底下帶到佛旦的腳邊來。然後
他要佛旦還他自由，但佛旦表示還必須拿到指環才行。這
時，就像之前的巨人一樣，侏儒在覺悟到高層階級的神竟
也有貪婪的念頭後，剎那間感到天旋地轉，世界的地基在
腳下震動起來。因得不到愛而絕望的惡人，理應得到諸神
首領所無法創造出的邪惡力量，這樣才符合自然天理呀。
但若諸神首領將這股邪惡力量從惡人手裡偷走，自己拿去

運用，這根本就違反常理；而就佛旦的是非認知而言，他是不可能答應讓阿貝里希保有這股力量的。沒有用的。佛旦又恢復他充滿道德正義的憤慨。他提醒阿貝里希，黃金是從萊茵的女兒那兒偷來的，現在他要以公正裁判的身份命令阿貝里希將被竊之物還給失主。阿貝里希從手指上將指環拿下，心裡很清楚這個失物將會落入裁判自己的口袋。現在的他，又和以前在萊茵河床踩著滑溜石頭顛簸前進的侏儒一樣，一無所有了。

世界就是這個樣子。更早的時候，基督徒的勞力被揮霍無度的貴族剝削，貴族又被放高利貸的猶太商人剝削，教堂和政府，宗教和法律，又以基督徒責任的名義來壓榨猶太人。當無情和貪婪在我們的世界建立起污穢的資本系統，隱形的資本家便不停地掠奪窮人，破壞地球資源，從詛咒「慷慨」和「人道」開始，進而危害「宗教」、「法律」及「知識」，人人陷入資本主義的泥淖之中而不自知。教堂和政府的宗旨原本在促進人類的福利、經濟和生活，而非貪污、浪費與沉淪，但在面對這些邪惡力量時，卻毫不遲疑地運用各種威脅、利誘的手段加以攫取，佯裝以慈善之名，行罪惡之實。說教堂、法律及社會菁英找到了相同的正當理由來剝削人民時，教堂對信仰的背叛將無可避免地對自身造成極重大

的傷害，且傷害的程度遠遠超越了其他同謀組織。最後，法律、政府、社會菁英等將聯合起來對付名譽掃地的教堂，挾著得意洋洋的洛格的謊言力量，一起剝削、攻擊教堂，法國及義大利的歷史即是最佳明證。

　　雙胞胎巨人帶著人質回來。佛萊亞一到，諸神就恢復了青春與生氣。黃金已經為他們準備好了，但現在和佛萊亞分離在即，黃金卻似乎顯得不那麼誘人了：他們滿心不願讓她離開。除非黃金的數量多得足以將佛萊亞完全掩蓋住，除非黃金堆得高到讓巨人除了黃金之外什麼都看不到，除非錢財介入他們和每一絲的人類感情之間，他們才願意放走佛萊亞。問題是，沒有那麼多的黃金。不論精明狡猾的洛格如何擺放黃金，還是無法完全遮住佛萊亞的秀髮，巨人法弗納仍然看得到佛萊亞髮絲的光芒，洛格只好拿魔盔蓋住那一咎頭髮。但是連法弗納的兄弟法索德也可從金塊的縫隙中看到佛萊亞的眼睛，怎麼也無法就這麼放棄她。除了指環外，沒有其他東西能填滿這個縫隙了，但佛旦卻和阿貝里希一樣，貪婪地想將指環據為己有，其他諸神也無法說服佛旦，佛萊亞絕對值得他放棄指環。對最高層的神而言，愛情並非最重要的東西，而只是誘使一切生物傳宗接代的甜蜜誘惑。生命本身的驚奇和無盡的潛力，才是讓諸神崇拜

的唯一力量。佛旦一直不肯讓步,直到他聽見了從孕育萬物的土地傳來了大地之母艾爾達的聲音。早在佛旦或侏儒或巨人或「法律」或「謊言」誕生之前,艾爾達的胸中就懷著孕育他們的種子,這種子或許比佛旦還要崇高,將來有一天或許會取代佛旦,並將佛旦以一隻眼睛的代價所換來的混亂、盟友、及妥協等關係一併斬斷。當艾爾達自地心的長眠處升起,警告佛旦放棄指環時,佛旦終於服從了。指環被置於黃金堆的縫隙處,巨人於是完全看不到弗萊亞了。

現在「法律」面對的問題,是該如何將黃金分配給兩個可憐愚蠢的巨人。兩個巨人都認為自己放棄了佛萊亞,等於是付出了換取黃金的全部代價,因此不願將黃金分給另一人。他們習慣性地轉向諸神,等佛旦替他們做個判決,但佛旦只關心比自己更高層的力量,對巨人只是表示嫌惡地走開了。巨人把神的反應當作自行靠力氣解決的指示,兩人於是大戰一場,結果法弗納以棍棒打死了自己的兄弟。這是多麼聳人聽聞的事啊!要知道世界上有多少的流血事件,都是因為誠實無知的勞動階級,在發現被上層階級欺騙後,殘忍地自相殘殺而造成的!法弗納帶著他的戰利品走了。黃金對他實在沒什麼用處。他既無謀略、亦無野心利用黃金建造他自己的普魯托帝國。他想得到黃金

的唯一目的，只是為了守著黃金，防止有人偷走而已。他把金子堆在洞穴裡，戴上魔盔化身為一條龍，終生像奴隸般守護著他的財寶，就像獄卒守著囚犯一樣。他還不如把黃金丟回萊茵河裡，將自己變成壽命最短暫的動物，至少還能在陽光下盡情地奔跑片刻。巨人的情況，在現實生活中卻是平凡地不足為奇。世界上充斥著這種人，寧願犧牲個人的感受，瘋狂地踐踏、打擊身邊的同伴以奪得財富地位，但一旦財富到手，卻完全不知道如何去運用，徒然成為最可悲的守財奴罷了。

諸神歡欣鼓舞地慶祝佛萊亞的歸來，很快就把法弗納忘了。雷神奪寧躍上陡峭的山頭，高聲召喚各方的雲，像牧羊人召喚羊群一般。雲朵全聚集了過來，將奪寧和城堡隱藏在厚厚的黑色雲層之中。彩虹神孚拉急忙趕到雷神奪寧的旁邊，用奪寧的槌子往空中一敲，霎時電光走石，天空佈滿了閃電，整團黑雲立刻向四面八方裂開。雲淡風輕之後，城堡以前所未有最巍峨塊麗的面貌重現在眾人面前，而唯一能通往城堡的通道，只有孚拉穿越峽谷的那道彩虹橋。在這燦爛輝煌的一刻，佛旦的腦中突然蹦出奇想。他一直希望建立一個由高貴思想、正義、秩序及公平來統御一切的完美世界，但那天他發現目前的世界上沒有任何一個種族能夠自動、自然

地在無形中領悟他的理想。他也注意到連身為諸神的自己，都離理想中的標準好遠。他是諸神當中最偉大的神，卻無法掌控自己的命運：他被迫在不同的惡行當中擇一而為，進行可恥的交易，然後更可恥地違背了交易時許下的承諾，最後甚至眼睜睜看著可恥交易所換得的報酬從指縫中溜走。為了得到他的妻子及其權力，他付出了一半的視力；為了城堡，他犧牲了感情；企圖保有兩者，卻讓他失去了名譽。不論在那一方面，他都有如綁手綁腳，不得不靠著佛利卡的法律和洛格的謊言，為了侏儒的手工藝品和巨人的勞力，和他們討價還價，並且還以假鈔付款。這麼說起來，神竟也是個可憐的東西。但大地之母的生育能力尚未衰竭，她所孕育出來的生命，已漸漸進化為更高層的形式，從蟾蜍和蟒蛇到侏儒，從熊和象到巨人，從侏儒和蟒蛇到有思想、有自覺、有理想的神，為什麼這個演進過程要就此停止？為什麼不能從神昇華為英雄？能將神所無法實踐的思想落實為堅強的意志和實際的生活，以超越巨人的力量、凌駕侏儒的智慧，不用靠佛利卡的法律或洛格的謊言，就能直接通往其真理與真實？是的，萬物之母艾爾達必須再度分娩，為他和這個世界產下英雄一族，將諸神族從他有限的能力和可恥的交易中拯救出來。這個想法閃過佛旦的腦際，同時，他轉身走向彩虹橋，並要他的妻子和他一同前往瓦哈勒宮殿居住。

　　除了洛格之外，所有的神都被瓦哈勒神殿的雄偉所震攝住了。面對這幕結合神性和法律的場景，洛格有如置身事外。他不屑這些神的理想，也不稀罕他們的金蘋果。「我真是可恥，」他說，「居然和這些沒用的傢伙打交道。」說完就跟著走上了彩虹橋。他們才踏上了橋，橋下的河水就傳來了萊茵女兒的哭號，哀悼著被偷的黃金。「下面的聽好，」洛格語帶嘲諷地喊著：「你們在黃金的光芒下沐浴慣了，以後得學著在諸神的光芒下生活了。」她們的回答是，真理自在深處與暗處，上方的榮耀都是虛偽的。就在哭聲與爭執聲之中，諸神走進了他們輝煌的根據地。

革命家華格納

　　在結束《萊茵的黃金》以前，我必須和讀者先說明一點。

　　《萊茵的黃金》是《指環》全劇中最不受歡迎的一段。原因是此劇真正的戲劇效果其實隱藏在表面的情節發展之下，遠遠凌駕於常人的意識之上。一般人的喜怒哀樂侷限於家庭私事，若有宗教信仰和政治觀念，也純粹只是因循傳統或盲目迷信。對他們來說，整個故事就是六個神話角色在爭奪一個指環，幾個小時裡，儘是責罵和欺騙，再加上礦坑內黑暗、陰森的那一景，不但冗長且音樂醜陋、令人沮喪，連半個俊男美女都看不到。只有深思遠慮的人才能定下心來，屏氣凝神細細欣賞，從劇中看到整個人類歷史的悲劇性發展，以及將今日世界困於萎縮之中的可怕泥淖。我曾在拜魯特音樂節看到一群英國遊客，在好不容易耐著性子、萬分痛苦地把無聊的阿貝里希一段看完之後，終於在第三景時中途離席，幾乎是不顧一切地衝出黑暗的劇院，逃往外面陽光

普照的松樹林。但也有人看了同樣的一幕後深受感動，
卻被這一陣騷動打斷而氣急敗壞。不過，對可憐的觀光
客來說，他們的反應是可以理解的。因為序夜《萊茵的
黃金》的各景之間並無中場休息，亦即觀眾沒有任何正
當機會可以中途溜走。大體而言，若是對《指環》全劇
沒有概略的瞭解，或缺乏哲學家或政治家憂國憂民的胸
襟，是無法享受這齣戲劇經典的。有些觀眾或許可以
在某些優美的樂曲中找到慰藉，隨著時而磅礡雄壯的演
奏，暫時拋開阿貝里希和佛旦之間惱人的恩怨紛爭；但
若欣賞音樂的能力也和對世界的認知一樣不足的話，最
好省省吧，別白找罪受了。

　　各位殷切的讀者，現在是討論正事的時候。通常這
時一定有個傻蛋會突然打斷討論，大發謬論，說《萊茵
的黃金》是一部他們所謂單純的「藝術作品」，說華格
納壓根兒沒想過什麼股東啦、高帽啦、鉛白工廠啦，或
是從什麼社會學家和人類學家的觀點來探討工業、政治
等等的問題之類。我們沒必要為這些無稽之談爭辯云
云。事實擺在眼前，研究一下華格納的生平，就能讓他
們啞口無言。一八四三年，華格納以 225 英磅的年薪加
上養老金的優渥條件，擔任德勒斯登劇院的樂長一職。
在薩克森王國所有的公職當中，這個堪稱一流的永久

職，是一份確保專業地位的鐵飯碗工作。一八四八年，正值歐洲各國革命動亂的時代，不滿於現狀的中產階級渴望推動自由改革。由於無法藉道德或憲政上的訴求，以促使政教合一的政府擺脫迂腐的傳統、階級和法律觀念，中產階級於是和飽受飢餓的受薪階級結合，決定以武裝暴動為手段，達到改革的目的。這波革命浪潮在一八四九年衝擊至德勒斯登。如果華格納只是一般批評家和業餘欣賞家眼中的「藝術家」，只關心音樂，不關心政治（其實藝術家只是一群對天下事漠不關心的生物罷了），那他何必冒著生命危險參加當時的革命活動？更何況華格納熱衷革命的程度絕不下於畢夏普[19]投身一八三二年的英國「改革法案」（English Reform），或貝聶[20]對憲章運動和自由貿易運動所付出的心力。華格納先是極力懇求薩克森國王拋開一切顧慮，順應大勢所趨，肩負起國王的責任，領導人民更正已經鑄下的大錯（想想可憐的國王聽到華格納此言時的感受！）後來革命爆發，華格納堅決地站在貧窮正義的一方，對抗跋扈無理的富人。結果革命失敗，發起活動的三位領導人

19. 畢夏普：Sir Henry Rowley Bishop, 1786-1855。英國作曲家和指揮家，倫敦愛樂交響樂團（成立於 1813 年）創團指揮。

20. 貝聶特：Sir William Sterndale Bennett, 1816-1875。英國當時最有影響力的音樂家。1849年創立倫敦巴哈協會（London Bach Society）。

全部遭到通緝：羅柯爾（August Roeckel），華格納的舊識，後者曾寫了一系列很有名的信件給前者；巴枯寧（Michael Bakoonin），後來成為著名的無政府主義革命份子；第三位就是華格納自己。華格納流亡到瑞士，羅柯爾和巴枯寧在牢裡被關了好長一段時間。華格納的一切當然也全毀了，「一切」包括他的財務和社交（他自己倒是鬆了一口氣，對這樣的結果也頗為滿意 [21]），他在國外度過了長達十二年的流亡生涯。在這段期間，他的第一個構想是在巴黎發表《唐懷瑟》（*Tannhäuser*）。為了對巴黎人表白自己，他寫了一本《藝術與革命》（*Art and Revolution*）的手冊，如果看過這本小冊子，就能明白華格納對革命的社會主義是深感同情而且大力支持的，他的思想幾乎完全不受當時保守教會的影響。三年內，他不停地寫些有關社會演進、宗教、生活、藝術以及富人影響力等議題的著作，有幾本在份量上和思想層面上都稱得上是嘔心瀝血的作品，但其本質仍是宣傳手冊，可說是這位天生煽動高手的政治宣言。一八五三年，華格納自行將《指環》整首詩的內文附梓；一八五四年，《萊茵的黃金》總譜也全部完成。

這些事件在德國都有正式的官方資料，在今天也可

61

21. 華格納當時積欠了不少債務，逃亡國外讓他在債務方面暫時鬆了一口氣。

查詢到，幾本革命手冊並有艾利斯先生（Ashton Ellis）翻譯之英文版本，資料中並將華格納總結為一位「政治上的危險人物」。雖然事實擺在眼前，也許還是有人聽說我是社會主義份子，就告訴你蕭伯納只是個業餘水準的音樂愛好者，他對《萊茵的黃金》的詮釋不過是根據本身的社會主義觀點，從老掉牙的英雄故事借用個無聊的故事，好寫本評論歌劇的書罷了。若遇到企圖這樣說服你的人，就當他是個愛大放厥詞的半吊子吧。

如果你現在同意《萊茵的黃金》是一則寓言，而且也滿意這樣的解釋，我要提醒各位，若沒有一點戲劇創作的才氣，是不太可能寫出一則連貫、易讀的寓言的。想要將一個想法化為一齣戲劇，只有一個方法，就是把它搬上舞臺，藉由劇中人物來傳達這個想法；不僅如此，這些人物還必須具備人類基本的天性與熱情，才能使這部戲引發觀眾共鳴，給人感同身受的效果。以班揚（Bunyan）[22] 的《天路歷程》（Pilgrim's Progress）[23] 為例，他不像一些想模仿他但卻學不到精髓的人一樣，企圖把「基督精神」和「勇敢」擬人化，相反地，班揚是

22. 班揚：John Bunyan, 1628-1688。英國散文作家、清教徒牧師，反對王政復辟。因傳教違反國教規定，曾被囚禁十二年，代表作為《天路歷程》。

23. 第一部份 1678，第二部份 1684。

為讀者及觀眾將「基督徒」及「勇敢的人」所過的生活，具體地化為一齣精彩的戲劇。雖然我曾解釋過佛旦代表的是「諸神首領」（Godhead）和「國王地位」（Kingship），洛奇代表「邏輯」和「想像力」，但其中少了生存「意志」（通俗的講法就是有「頭腦」但沒有「感情」）。不過，劇中的佛旦是個信仰虔誠的人，洛奇則狡黠、聰明、點子多而憤世嫉俗。至於代表國家律法的佛利卡，從表面上看來，她在《萊茵的黃金》中並未揭示其所象徵的寓言功能，只是單純扮演佛旦的妻子和佛萊亞的姊妹。其實不然，一旦她縱容佛旦的胡作非為，即牴觸了這個角色本身所象徵的法律精神。當然，這正是現實中法律對居高位者犯法時的正常反應，但是我們不能以這一兩句諷刺的話就模糊帶過佛利卡的寓意。直到她在下一齣劇《女武神》出現時，她在整個寓意中所應發揮的功能才漸漸地彰顯出來。

在傳統的觀念裡，不論是神明或是惡靈，超自然界的角色總是凌駕於人類的層級之上。讀者若不是事先經過提醒，就很有可能會被此一先入為主的觀念所誤導，除非他本來就沒有這種觀念。但在華格納所選用的現代人道體系當中，「人」卻位居於最高層。在《萊茵的黃金》的故事裡，地球上還沒有人類，只有侏儒族、巨人

和諸神族。危險之處，在於你可能會不假思索地因循傳統，誤認為諸神的等級比人類高。事實恰恰相反，《指環》的故事期待「人」將世界從癱瘓無能、病入膏肓的諸神權威手中救贖出來。一旦瞭解這點，整個寓言的引申意義就變得再簡單清楚不過了。當然，這裡的侏儒族、巨人族和諸神族，即是以戲劇化的手法，將人類的三個等級呈現出來：第一種人依直覺做事、性喜掠奪、貪婪好色；第二種人有耐力、肯吃苦，但愚笨而卑微，是標準的拜金主義者，第三種人智慧高、天賦佳、有道德意識，創立了國家和教堂等機構，並擔任管理者的角色。從歷史看來，唯一能夠超越這三個層級的，只有「英雄」。

現在事情已一目瞭然，如果下一代的英國人全都是像凱撒大帝一樣的英雄（也許你從未這麼想過），那麼我們所有的政治、宗教和道德機構都將消失，因為根本不需要；至於比較耐久的附屬產物，則和史前時代的巨石、環繞墳墓周圍的桌形石及圓塔並排陳列，同屬於某個消逝的社會次序所遺留下來，成為令人無法解釋的古代遺跡。那些凱撒們根本不會為任何的人為機制煩惱，例如我們的法條、教堂之類，就像皇家學會的會員不屑對一般鄉紳抬帽示意，也不可能去鄉下聽一個名不見經

傳的神父講道一般。如果目前的社會演進持續向一層層
更高的組織發展，總有一天世界會變成上述的情景。正
如同現今英國大部份的專業人士瞧不起澳洲土人一樣，
說不定未來的英國人甚至對上述的凱撒都不屑一顧。希
望任何一個已屆而立之齡的人都能夠嚴肅思考這類問
題，從檢視自己這一代之內所發生的事，到回想父執
輩所遵奉不渝的信念，甚至更進一步，思考懷疑論的意
義和自己年輕時的褻瀆言論〔例如柯倫守主教（Bishop
Colenso）對聖經『摩西五戒』的批評！〕認真想過這
些問題之後就能漸漸瞭解，未來的人必定認為我們現在
的神學和法律有多麼原始而無用了。德勒斯登暴動的領
袖巴枯寧，曾在一八四九年和華格納一起逃亡國外。巴
枯寧後來闡述了他的理念，其無政府主義的論述在被後
人所引用時，經常被斷章取義，並惡意地加以誇大。巴
枯寧表示，人類應該要廢除所有的宗教、政治、司法、
財政、法律、學術等等機構，讓人得以隨個人意志自由
發展。當時的理想份子對於提倡人道思想不遺餘力，目
的在提高人類的自尊，滌除人類的惡習：人類總是自己
捏造出某些不切實際的理想，面對理想時又耽溺怠惰；
人類的生命本身就有源源不絕的能量，世上的善正是來
自於此，人類卻總是將之歸於某個高不可測的超自然力

量；或是弄個自我犧牲的儀式，以替自己的懦弱行為找個正常的理由。

在《指環》的故事結尾，「英雄」[24] 出現，讓侏儒、巨人和諸神全部遭到毀滅的命運。在這裡我要提醒大家，對華格納而言，諸神族象徵的是虛弱、妥協，人類則代表了力量、正直。最重要的一點，我們必須瞭解（因為我們對故事後續發展能夠瞭解多少，關鍵就在這裡）：既然諸神追求層次更高、更圓滿的生活，在他心靈最深處必定渴望得到更強大的力量，但他卻看不到這股力量所帶來的第一個後果，便是諸神自身的毀滅。

在討論這些嚴肅的抽象概念同時，不妨也來看看華格納在歌劇上所使用的手法，有些很有趣的地方。在歌劇的演出方面，華格納絕對是個功力深厚的一流大家。他率先採用了一些戲劇效果，雖然現在看來有些老套，但他所投入的精力和展現的熱誠，就好像是原創者驕傲地發表其創作靈感一般。當佛旦從阿貝里希手中搶過指環時，那侏儒發出了令人脊椎發涼、血液凍結的咒語，詛咒任何擁有指環的人都將飽受煩惱、恐懼，並難逃死亡的下場。伴隨侏儒爆發這一串狠毒咒語的音樂插曲，在當時十九世紀中的觀眾耳裡聽來，不論在和聲或旋律方面都讓人毛骨悚然，

24. 寓指人類。

渾身不自在，但隨著時間過去，現代人聽起來已經不覺得有什麼恐怖了。後來當法弗納殺死法索德，以及每一次指環的擁有人慘遭橫死時，這段音樂便再度出現。若勉強要解釋，這一段插曲只能說是舞臺上的煽情設計。深入分析下去，便會發現這段插曲根本就是多餘的，而且還徒增困惑，因為一味追求財富必定步上毀滅之途，這個道理無須多加解釋，並且，賦予阿貝里希下詛咒的神力，更是一點道理也沒有。

《女武神》

在《女武神》的序幕拉起之前，先來看看《萊茵的黃金》落幕之後，發生了什麼事。雖然在戲裡，幾個角色會告訴我們過去的事，但是，我們可能不是很懂德文，他們所說的，對我們可能沒什麼幫助。

佛旦仍然與妻子佛利卡住在由巨人建築起來的城堡裡，在榮耀中統治著世界。但他對王位的延續缺乏安全感，因為阿貝里希一直伺機而動，準備隨時奪回指環，由於曾經宣誓放棄愛情，阿貝里希能夠讓指環發揮完全的力量。而要佛旦也發同樣的誓是不可能的。對佛旦而言，愛情雖然不是首要之需，但遠比黃金重要，否則他就稱不上是神了。此外，我們也看到佛旦的力量是由一套法律制度建立起來的，而法律的力量來自於懲罰的強制性，佛旦既然制訂了法律，自己就必須遵守法律，一個神若是觸犯了自己訂定的法，就是自己打自己的嘴巴，否定了法律和秩序應是行為最高準則的地位，對他身為宗教領導者和立法者的身份更是致命的一擊。所以，即使面臨必須宣誓放棄

愛情的境地，他也不能以非法的手段將指環從巨人法弗納手中搶回來。

　　在這種危機感的壓迫之下，佛旦萌生了創造英雄保鏢的念頭，他已將摯愛的孩子訓練成女戰士（女武神），她們的責任就是到各個戰場上尋找最英勇的武士，然後將他們殉職的靈魂帶回瓦哈拉神殿。召集了一群英雄之後，佛旦親自悉心教導，洛格則在旁輔佐，作他們的辯證老師，以傳統的法律和責任、超自然的宗教信仰、以及犧牲奉獻的理想主義來教導他們，讓他們相信這些就是神格的中心思想，但實際上這些卻只是愛恨情感的機制，這也正是佛旦的道德弱點。這樣的訓練鞏固了他們對佛旦所創的政府制度的盲目崇拜，但佛旦心裡很清楚，儘管這些制度標榜道德，但對明君的幫助遠不及對自私而野心勃勃的暴君來得有用，一旦阿貝里希搶回指環，他將輕而易舉超越瓦哈拉神殿的力量，或是乾脆用財富把它買下來。一勞永逸的唯一方法，就是英雄的出現，在不受佛旦非法慫恿的前提下，除去阿貝里希，並從法弗納手裡奪回指環。佛旦相信，這樣一來就再也不須提心吊膽，因為他創造英雄的目的並非要和諸神為敵。在急著找救星的情況下，他怎麼也料不到，英雄到來之後的第一件功績，就是將諸神和他們制訂的法令全部斬除。

　　的確，佛旦也感受到這樣的英雄因子正存在於自己的神格之中，英雄必須從自身嫡出。為了尋求愛，他離開妻子佛利卡和瓦哈拉神殿，到世界各地流浪。他向大地之母尋求幫助，藉由她具有永恆生育力的子宮，懷著最初使佛旦之所以為神的內在真理，再度分娩生產了他的女兒，但她未被他的野心侵蝕，未被他所創的權力機制玷污，也未感染他和佛利卡和洛格勾結的狡猾。這個女兒，女武神布琳希德，是他真實意志的化身，是他的真我（至少他這麼相信），他對她推心置腹，無所不言，因為和她說話就像在和自己說話。「有些話我從不對人提起」（Was keinem in Worten ich kunde），他對她說，「有些話我永遠只埋在心底。這些只跟自己討論的事，我只跟你說」（unausgesprochen bleib' es denn ewig: mit mir nur rath' ich, red'ich zu dir）。

　　但除非能和佛旦的子嗣結合，否則布琳希德自己無法生產英雄的後裔。佛旦繼續流浪，和一個凡間女子生了一對雙胞胎，一男一女。佛旦將他倆分開，讓女嬰在森林裡的部落長大，並成為一介勇夫，同時也是該部落首領渾丁的妻子。至於那男嬰，他則親自在叢林中養育他，過著野狼一般的生活，並教導他唯有諸神才能的事：過一種不知快樂為何物的生活。這種魔鬼訓練結束

後，佛旦便遺棄了他，轉往女兒齊格琳德和渾丁的婚宴。他披著流浪人的藍色斗篷，戴著寬邊帽，刻意壓低的帽沿遮住了他那隻瞎掉的眼睛。他出現在渾丁家中，屋子的中央梁柱是棵巨樹。佛旦不發一語，將一把劍深深插入樹幹之中，只有英雄才有神力將劍拔出。之後，他再度悄悄離去。不過，諸神的武器再厲害，也無法阻止真正的人類英雄，然而佛旦卻對這個真理渾然不覺。不論是渾丁自己，或任何來訪的客人，都無法將劍移動一分一吋；那把劍就靜靜地插在樹裡，等待著冥冥中註定的那隻手將它拔出。這就是發生在《萊茵的黃金》和《女武神》之間，年輕一代的故事發展。

第一幕

我們坐在觀眾席上，滿心期待地等待幕簾拉起。不過這一次耳邊傳來的不是萊茵河隆隆的流水聲，而是森林裡唏嚦嘩啦的滂沱大雨。雨聲伴隨著雷聲鬱沉的低吼，猶如在累積能量，蓄勢待發；俟而雷聲大作，爆發出密佈天空的閃電。雨過天青後，幕簾拉起，觀眾立刻一目了然，知道這是誰的森林；因為舞臺的中央支柱是棵巨樹，感覺就像是首領之類的狠角色所居住的地方。房子的大門敞開著，一個看起來萬分疲憊的男人一跛一跛地走進屋內，顯

然是個憂鬱小生的角色。齊格琳德發現他躺在壁爐前。男人解釋說他剛剛才結束一場戰鬥，他的武器比不上自己的手臂，在戰鬥中被敵人砍斷了，在不得已的情形下，他只得逃亡。他只想要些水喝，稍微休息一下後便會離開，因為他自認是個掃把星，不想把霉運帶給對他伸出援手的女子。但這名女子看來也很不快樂，兩人間便生出一股相惜相憐的情愫。女子的丈夫回來之後，發現他妻子和這個陌生人之間，除了互相懷有同情感之外，還長得非常酷似，兩人的瞳孔中都閃過一道蛇影 25。三人在桌前坐下，陌生人便開始述說自己不幸的遭遇。他並不知道自己其實是佛旦之子，只知道他的父親是威松族的佛分 26。他所能記得最早的一件事，是有一次和父親去打獵，回家後卻發現家園全毀，母親被殺，而他的雙胞胎妹妹被人帶走。這幕慘劇出於倪丁族人之手，他和父親佛分便和倪丁族結下不共戴天之仇，從此和倪丁族人勢不兩立，爭戰多年。直到父親失蹤，徒留下一件狼皮。年輕的威松族之子於是被孤伶伶地留在世上，周遭總是敵意多於善意，有時甚至為他的朋友帶來不幸。最近的一次，他路見不平，為了救一個被迫嫁人的少女，而殺死了她的兄弟。但結果激怒了死者

25. 威松族的遺傳特徵，即是瞳孔中會有蛇影閃過。

26. 佛分 "Wolfing" 來自 "wolf"，「狼」之意。

的宗族親戚，少女因而被殺，連他自己都差點死在他們手裡。

這一次的厄運比他想像的還糟。他逃到渾丁的家中避難，在他家的壁爐前休息，卻沒想到渾丁正是那被殺兄弟的族人，自然會替他們報仇。渾丁告訴威松族之子，隔天一早，不論他有沒有武器，都得為他的性命而戰。然後渾丁命令妻子就寢，自己也隨後帶著他的矛回房。

這個不幸的陌生人在壁爐前徘徊思索，一籌莫展，唯一的一絲希望，是想到父親在很久以前曾對他說過的承諾：他會在最需要的時候得到武器。壁爐中最後一絲火焰照耀到插在巨樹中央的短劍，金色的劍柄閃爍著光芒。但他並未注意到，餘燼便消失在黑暗之中。這時那女子回來了，渾丁睡得很熟；她給他下了藥。她開始敘述她的故事：在被迫嫁給渾丁時，她說道，一個獨眼老人出現在婚宴上，告訴她有關那把短劍的事。她一直感覺到會有英雄出現，拔出樹幹中的那把劍，然後把她從這段痛苦的婚姻中拯救出來。這個陌生人雖然對壞運氣始終無能為力，但對自己擁有的力量深具信心，也從不放棄任何能改變命運的機會。他立刻對她傾訴愛慕之意，任自己放縱於這美好的季節與夜色，春天已經降臨大地了。兩人開始互表衷情，不久後便發現彼此就是當

初配拆散的雙胞胎兄妹。感動之餘，他驚覺威松族的英雄血統不能就此衰敗，更不能容許血統被低賤的其他族人沾污。他呼喊著神劍的名字「諾盾」（救命劍）[27]，一舉將劍從巨樹中拔出，以作為結婚禮物。然後，他擁抱著春天帶給他的伴侶，大喊「為兄之妹，為兄之妻；威松香火，生生不息！」

第二幕

到目前為止，佛旦的計畫似乎十分順利。在山林之中，他召喚女武神布琳希德，這個大地之母為他所生的女兒，命令她注意即將發生的決鬥，渾丁一定要輸。但佛旦此舉並未事先徵得妻子佛利卡的同意，代表法律的她，對這兩個犯了亂倫罪和通姦罪的情侶，會打什麼意見？英雄或許可以違逆法律，以自己的意志代替法律；但現在諸神一切的力量全靠法律而來，又如何能保護英雄，使他免於有罪？佛利卡知道之後，不由得全身戰慄，立刻怨氣沖沖地找佛旦興師問罪，吵著要懲罰那對情侶。佛旦則辯稱，為了培訓瓦哈拉神殿的護衛隊，宣揚英雄主義乃屬必須。但他的抗議只換來佛利卡一波接一波的責罵，指控佛旦連

27. 蕭伯納稱「諾盾」（Nothung）為「救命劍」（Needed），因 "Nothung" 的字首 "noth" 有「迫切需要」之意。

自己都無法忠於法律，例如到世界各地流浪，生了一群女武神、亂播「狼種」之類的行為。面對佛利卡振振有詞的反擊，佛旦毫無招架之力。佛利卡說的一點也沒錯，從佛旦把這個「狼種英雄」帶到世上來的那一刻起，就註定了諸神族的毀滅。而現在，為了拯救諸神，她無情地要求佛旦取走「狼種英雄」的生命。佛旦無力拒絕，因為實際上統治這個世界的，不是他的思想，而是佛利卡掌管的那股機制力量。他必須召回布琳希德，收回之前所下的指示，重新發出命令：渾丁將殺死威松族的子嗣。

　　但另一個困難出現了。布琳希德是神格思想和意志的化身，矢志追求更高層次的境界，這種更上一層樓的渴求，即神格中的神聖因子；當諸神為了當下的權力而訴諸王位或宗教領袖的職位，違反了真理時，這股追求真理的意志只得脫離諸神。身為女武神的布琳希德，肩負著搜尋英雄的使命，秉著對佛旦絕對的信賴，認為她所做的事是佛旦掌管的國度內最神聖、最勇敢的工作。現在佛旦卻告訴她當初無法告訴佛利卡的事（若布琳希德不是如她所說，是佛旦自己的意志化身，佛旦也無法對她啟口），亦即是整個故事的始末，從阿貝里希偷走指環到佛旦想創造一個英雄以茲對抗等等。到此為止，布琳希德完全贊同這個想法，但後來聽到整個事情的結

論竟是她必須服從佛利卡,幫助佛利卡的奴才渾丁,讓之前的偉大工作毀於一旦,甚至讓英雄落敗,她平生第一次猶豫該不該受命了。憤怒、絕望之際,佛旦大發雷霆,她不得不服從。

之後,威松族之子齊格蒙出現,隨後是他的妹妹新娘齊格琳德。想到為自己的英雄蒙上恥辱,齊格琳德又恨又懼,於是逃進山裡。在齊格蒙抱著精疲力盡、毫無知覺的齊格琳德時,布琳希德出現在他面前,嚴肅地警告他,他必須立刻和她離開這個世上。他問,要去哪裡。「去瓦哈拉神殿,加入護衛隊。」他又問,他是否能在那裡見到父親?「是的。」他是否能在那裡娶妻?「是的,將有美女隨侍在側。」他是否能在那裡見到他妹妹?「不。」於是齊格蒙說,我不會跟你走的。布琳希德試圖讓他瞭解,他並沒有選擇的餘地。而做為一個英雄,他不是輕易就能讓人說服的,他有父親給他的神劍,不怕渾丁的挑戰。但當她說出她正是奉他父親之命而來,而且神的劍對英雄並沒有幫助時,他接受了命運,但是要親手完成它,為他自己,也為他妹妹;他要先結束妹妹的性命,然後再以同一把劍的最後一擊做自我了斷,死後他寧願去地獄,也不願去瓦哈拉神殿。

到了這個地步,以布琳希德的個性,如何能違反自己

的自由意志，在決鬥中幫助佛利卡的奴才，而棄這位英雄於不顧呢？憑著直覺，她馬上將佛旦的命令拋在耳後，要齊格蒙跟渾丁決鬥時小心自己，她則答應以神盾保護他。不久傳來渾丁的宣戰號角聲，齊格蒙立刻進入高昂的備戰狀態。兩人開始交鋒，女武神的盾護衛著英雄。但當齊格蒙的劍峰刺向對手時，佛旦突然現身在兩人之間，以其之矛擋住齊格蒙的劍，劍應聲而斷；律法的利器刺入齊格蒙的胸口，英雄族的第一人就此死在渾丁手下。布琳希德撿起斷劍，將女子一同帶上戰馬，快馬加鞭逃離現場。氣急敗壞的佛旦把手一揮，渾丁便倒地而亡。佛旦於是開始追討忤逆命令的女兒。

第三幕

　　陡嶮的山峰上，四個女武神在等待其他姊妹到來。其餘的女武神先後從空中奔馳而來，馬鞍上所載著戰死的英雄，是她們從各沙場尋覓來的。還沒出現的，只剩布琳希德。她最後才到，馬鞍上的戰利品竟是一個活生生的女子。其他的姊妹知道她違逆了佛旦的命令後，沒有人有膽子幫助她，布琳希德只好喚醒齊格琳德，提醒她要努力自保，因為她已懷了英雄的孩子，一定要勇敢地面對一切，忍受一切，無論如何要保住英雄的命脈。

齊格琳德聽了之後神情激昂，燃起了活下去的希望，於是拾起斷劍，急忙逃進森林裡。沒多久佛旦追來，眾女武神在他嚴厲的斥責下、全都害怕地退下，留下布琳希德單獨一人。

這是第一個佛旦所未預見、且怎麼逃也逃不了的時刻。諸神透過偉大的教會，建立起統治世界的權威，並靠著盟友「法律」的力量，仗著其令人敬畏的國家武力和狡猾心機，讓世界臣服腳下。他不惜向這個盟友屈服，以監視管控普魯托帝國，為的是忠於自己的靈魂，好還要追求更好，高還要要求更高；現在，這個靈魂卻就此揚長而去，一心要毀滅他如左右手般的盟友：制訂法律的國家機構。要如何才能讓叛徒棄械投降？諸神首領是不可能親自下手處決它的，它畢竟是諸神首領最貼心的靈魂啊！但是無論如何得讓它暫時避避風頭，或讓它消音一陣子，否則，它必定會對「國家」造成重大打擊，進而讓「教會」毫無招架之力。在它完全脫離諸神，重生為英雄的靈魂之前，它只會製造混亂，破壞現有的秩序。這時該如何使世界免於這場紛爭？很顯然地這種情形就需要洛格了：謊言，根據最高原則，一定得蒙蔽真理了。就讓洛格以熊熊火焰的姿態包圍住山頂，有誰還敢接近布琳希德？若真有人大膽走進火焰之中，就會立刻發現大火只是謊言、幻覺、或海市蜃樓，他可能全副武裝地走進去，卻發現根本

多此一舉。所以，就讓這虛幻之火盡情地張牙舞爪，虛張聲勢吧！等到時機成熟時，英雄出現，只有他敢冒險穿過火焰，所有的問題便將迎刃而解。佛旦帶著破碎的心，離開了布琳希德，讓她陷入沉睡之中，身上蓋著她的長盾；然後他喚來洛格，命他化為一道火牆，包圍著山頂。佛旦轉身離去，永不回頭。

幸好，這裡的寓意在受過教育的年輕一代看來，並不像四十年前那樣刺眼。在那個時代，要是任何孩子對教會所解釋的絕對真理表示懷疑，即使只是問為什麼約書亞要叫太陽靜止不動，而不是叫地球停止轉動，或是指出鯨魚的喉嚨根本容納不下一個人，怎麼可能吞得下約拿 [28]，有人便會毫不遲疑地告訴他，如果他再懷疑「真理」，就會受盡折磨而死，死後還會在燃燒的地獄火之湖中，永遠受著煎熬。現在要寫或閱讀同樣的東西，很難忍住不大笑出來，也毫無疑問地，至今仍有上百萬無知、迷信的人，以同樣的方式教導孩子。在華格納還是小孩的時候，「地獄是為了威脅、控制平民大眾而設計來的」還是個大秘密，只有處心積慮的統治階級才知道。當時，洛格的火對所有的人來說，都很可怕，除了擁有非凡人格力量與無畏思想

28. 這兩個典故出自《舊約聖經》：約書亞命令太陽靜止不動；約拿被鯨魚吞下三天三夜後又復活。

的人，才無懼於這道虛幻之火。即使在華格納自己出錢印
行《指環》劇本之後的三十年，他仍然在為自己公開否定
迷信的行為而辯解，一再提醒讀者他若不如此解釋，恐有
被檢舉之虞。在今天的英國，這麼多偉大的選民仍然在近
似魔鬼崇拜的消沈心態中卑躬屈膝，殊不知主要的屏障就
是洛格的火而已。無怪乎沒有一個政府有足夠的良心或勇
氣，廢除法律中有關所謂「褻瀆上帝，懷疑『真理』」的
荒謬條文。

《齊格菲》

　　話說齊格琳德肚裡懷著英雄的遺腹子，手裡拿著斷劍，逃進了森林，在一個侏儒的鐵匠鋪裡生下孩子，沒多久便過世了。這個侏儒不是別人，正是迷魅，阿貝里希的兄弟，當初為他打造魔盔的人。迷魅的最終目的，就是要奪取魔盔、指環、財寶，進而篡得統治世界的普魯托王位；各位應該還記得，有阿貝里希短暫的統治期間，迷魅自己也深受其害。迷魅已是個老眼昏花、步履蹣跚的老頭兒，無力也無膽妄想親自動手從法弗納那兒奪回財富。法弗納化身成一條巨蟒，在岩石堆的洞穴裡看守著黃金。迷魅需要藉英雄來達到目的；精明的他當然知道，老奸巨猾、貪得無厭的老賊，可以利用年輕人初生之犢不畏虎的蠻勇，為他們打下江山，這也是在現實世界中常見的情形。他知道他所收留的這個孩子具有英雄的血統，因此非常用心地將他扶養成人。

　　他所獲得的報酬遠遠超過他所付出的代價。從來沒有什麼神來教導年輕的齊格菲什麼叫「憂鬱」。他沒遺

傳到父親的壞運氣，但大膽和魯莽的程度倒是比父親有過之而無不及。對於時時襲擊齊格蒙的恐懼，和伴其一生的悲痛，齊格菲一概不懂。父親是個忠心而知恩圖報的人，兒子卻只顧好玩而不把任何法律規定放在眼裡。他憎恨撫養他的醜陋侏儒，尤其討厭這老頭子老是嘮叨著要他報答養育之恩；總之，他是個百分之百毫無道德觀念的人，天生的無政府主義者，巴枯寧理想中的標準國民，尼采所謂「超人」的前身。他身強力壯、活力充沛，喜歡找樂子；對於看不順眼的東西，他深具危險性與破壞性，但對於喜歡的東西，他又熱情洋溢。幸好，他的喜怒哀樂是理性而健康的，所以才不致引起天下大亂。整體來說，他是個生氣蓬勃的森林少年，晨曦之子，在他身上看不到祖父和法律糾結不清的陰霾，也看不到父親悲劇性掙扎的影子，從他開始，英雄族的後裔走進了陽光之中。

第一幕

迷魅的鐵匠鋪是個洞穴，他像個深居美洲洞穴裡的無眼魚一般，避開所有的亮光。在幕簾拉起之前，音樂已向觀眾透露，這一景發生在黑暗之中。接著幕簾拉起，我們看到迷魅似乎遇到了困擾。他正在想辦法為他一手帶大的

孩子鑄一把劍，因為這個孩子已經長得非常高大，足以和法弗納一戰了。要迷魅鑄造邪劍不是問題，但英雄為履行其自由意志所需要的武器——以用來剷除宗教、政府、財閥等機制，消滅一切非英雄所建立、以恐懼箝制人心的王國——卻絕非侏儒鑄造得出來的。每次迷魅鑄好一把劍，齊格菲（巴枯寧）便把它折斷，然後拎著可憐老鑄劍匠的頸背，憤怒地揍他一頓。簾幕掀起後的第一景，即是從這些難堪的家庭紛爭開始。迷魅剛剛才竭盡心力，完成了一把上等的劍。齊格菲神情詭異地帶了一隻熊回家，把可憐的侏儒嚇得半死。當熊離開之後，新劍也鑄好了，但馬上又被齊格菲折斷。和往常一樣，依齊格菲的脾氣，他對鐵匠人吹大擂的鑄劍技術總是毫不留情的大肆批評，並威脅著說若不是因為侏儒太令人作嘔，他會連鑄劍的人一起折成兩段。

迷魅見狀，又搬出他那一百零一個藉口：一連串感人肺腑的說詞，提醒齊格菲他是如何含辛茹苦地將齊格菲從小嬰兒撫養成人，齊格菲卻很坦白地回答，這整件事最奇怪的一點，即迷魅的照顧非但沒有使他覺得感激，卻反而讓他巴不得把迷魅的脖子扭斷。不過他也承認，雖然他厭惡迷魅的程度遠甚於森林中的任何一種生物，但總是會回到迷魅的身邊。一聞此言，迷魅立刻趁機扯了一個有關

孝順天性的歪理出來。他解釋道他是齊格菲的父親，這也是為什麼齊格菲離開不了他的原因。但齊格菲從森林裡的動物同伴身上看到，不論是鳥、狐狸、或狼，都是由牠們的父親和母親共同創造出來的。迷魅無法反駁，只得勉強辯稱人和鳥、狐狸不同，並說他其實是齊格菲的父親兼母親。齊格菲立刻大罵他是無恥的騙子，因為小鳥和小狐狸長得和牠們的爸媽一樣，而齊格菲常常在水中凝視自己的倒影，知道自己一點也不像迷魅，就如同鱒魚不可能長得像蟾蜍。為了使這段對話完全誠實坦白，他用力掐住迷魅的喉嚨，直到迷魅說不出話才鬆手。等迷魅恢復後，害怕得不得不說出齊格菲的真正身世，為了證明故事的真實性，他拿出了斷劍，那是碰到佛旦的矛之後才斷的。齊格菲命令迷魅把斷劍修好，否則便要狠狠地鞭打他一頓。接著，齊格菲奔進森林之中，慶祝真相的發現，證實了他和迷魅沒有血緣關係，等劍修補好之後，就可以和迷魅從此一刀兩斷了。

可憐的迷魅陷入了前所未有的苦境，因為他早就發現這把劍完全違抗他的命令：不論怎麼敲打或冶鑄都無法讓它屈服。就在此時，洞穴裡來了一個流浪者，身上穿著藍色的斗篷，手裡拿著矛，壓得低低的寬帽沿遮住了一隻眼睛。天生不好客的迷魅一開始想把他趕走，但流浪者聲明

他是個智者，能夠在最緊急的時刻，告訴屋主他最想知道的事，迷魅聽到這個邀請卻十分不悅，因為這暗示訪客的智慧比他高，於是告訴智者一件智者不知道的事：亦即，請他離開。流浪者卻鎮定地坐了下來，向迷魅挑戰一場智力賽。他提議以雙方的頭顱做賭注，他將回答迷魅提出的任何三個問題。

如果迷魅只是問他真正想知道的事，而不是假裝自己什麼都知道的話，這將是他的大好機會。此時此刻最迫切緊要的事，是找出修補斷劍的方法：就在他最需要的時候，天上掉下來一個可以解答他疑問的人。在這種情況下，任何一個聰明人都會急著向訪客提出三件最想知道的事，然後要求解答。只可惜這個侏儒是個陰險的傻蛋，一心只想找出訪客無法回答的問題，好證明自己比較厲害，於是便提出三個他自己最熟知、且最引以自豪的三個問題：誰住在地底下？誰住在地面上？誰住在高高的雲端上？流浪者依序回答，在地底下的是侏儒族和阿貝里希；地面上的是巨人法索德和法弗納；在雲端的則是諸神族和佛旦，也就是他自己。迷魅現在才惶恐地意識到眼前的這位訪客是誰。

現在輪到迷魅回答問題了。那一個族是佛旦最心疼，但卻虧欠最深的？這個問題迷魅答得出來，他知道是威松

族，也就是佛旦瞞著佛利卡在凡間私生的英雄族，而且他還能告訴流浪者整件事的發展始末，包括那對雙胞胎和他們的兒子齊格菲的故事等等。佛旦稱讚他知識淵博，接著繼續問道：齊格菲會用哪一把劍殺死法弗納？迷魅也知道這一題的答案：就是那把他怎麼樣也修補不好的斷劍，至於劍的來龍去脈，他可是一清二楚。佛旦又恭維他見識過人，然後丟出第三道問題，這本是該由迷魅自己提出的問題：誰能修補好這把劍？迷魅知道輸掉了自己的頭，大嘆一聲，承認答不出來，佛旦略微教訓了他一頓，說這就是他太自以為是的後果，他早該提出他真正想知道的問題。佛旦並提出警告，一個不知害怕為何物的人將把諾盾劍重新鑄好；而這個人就是將取走迷魅項首的人，說完便遁入森林深處，繼續流浪去了。迷魅全身上下的神經立刻鬆懈了下來，整個人像毒癮發作般劇烈地顫抖、痙攣著，就在這場惡夢最駭人的時候，齊格菲從森林裡回來了，一進洞便看到了他。

　　接下來是段令人好奇又有趣的對話。齊格菲對「害怕」一點概念也沒有，因此迫不及待想把「害怕」當作一項成就學起來。迷魅則是個儒弱的膽小鬼：對他來說，整個世界就像是恐怖的幻影組合而成的，但這並非說他怕被森林裡的熊吃掉，或是擔心手指被鑄劍的火燙到之類。避

免肉體上的傷害或殘廢並不是懦弱的表現，相反的，這正是促使勇者展現智慧的原始動機。對迷魅而言，恐懼並非由外在的危險所引起，而是與生俱來，再多的安全也都無法減輕這種恐懼。他就像許多可憐的報社編輯，沒膽量刊登真相，即使真相只是個簡單的道理，有時甚至明顯到連讀者都看得出來，其原因並非因為公佈真相就會讓他們惹禍上身，更不是因一旦無畏地公佈真相，他們就無法成為傑出、有影響力的輿論領導人，真正的原因，完全只因他們活在一個充滿虛構恐懼的世界裡，在於他們對自己的能力和價值沒有信心，卻硬要裝得很謙虛或表現出紳士風度的樣子，以致後來連說出自己的意見都覺得心虛。迷魅就是這種人，害怕任何對他有益的事物，尤其是陽光和新鮮空氣。他也深信，凡是沒有先心存畏懼，隨時做好防禦準備的人，一旦進入社會闖蕩，必將摔得粉身碎骨。因此，為了確保齊格菲能達成他精心策畫的任務，迷魅竟突發奇想，想教他「害怕」是什麼。他引用切身的恐懼經驗，努力形容森林裡的恐怖感覺，如伸手不見五指的幽暗角落、令人毛骨悚然的叫聲、樹叢裡虎視眈眈的埋伏、黑夜裡陰森跳動的燐光，與所有令人寒毛直豎的可怕經驗。

　　但這些描述只是讓齊格菲更好奇、更想知道「脊椎發涼」是什麼感覺，因為森林一直是個帶給他歡樂的地

方。他急著想體會迷魅描繪的恐怖感受，就像學校裡的小男生想知道電擊的感覺一樣。於是迷魅很高興地提出計畫中的構想，說巨人法弗納可能會給他類似的恐懼感，齊格菲一聽，興奮地跳了起來。既然迷魅沒辦法為他修好斷劍，他建議由他自己來修，迷魅搖搖頭，斥責著說像他這麼懶惰、魯莽的年輕人，是不可能成就什麼大事的，例如他不肯向迷魅大教授學習鑄劍技術，恐怕連怎麼開始都沒概念。齊格菲·巴枯寧的回答簡潔有力且一針見血，他指出迷魅所有的學術成果，就是既做不出一把像樣的劍，又無法把斷掉的劍修好。齊格菲不顧大教授在一旁如何憤怒地叫囂，抓起一把銼刀便開始動手，沒幾分鐘就把斷劍銼成一堆鋼鐵碎屑，然後把銼屑倒進坩鍋裡，加了煤炭重新燒鑄。然後，齊格菲對著還在一旁咆哮的迷魅大聲歡呼：無政府主義的破壞是為了革命，革命是為了創造！在鋼鐵開始熔化後，他把鋼鐵放進鑄模裡，然後，看哪！一把劍的雛形已經完成了。迷魅十分訝異，齊格菲完全違反了鑄劍原則，竟然還成功地鑄好這把劍，不由得誇讚齊格菲是個天才，聲稱自己只夠格當他的廚師和佣人；語畢立刻進廚房為他燉湯，並在湯裡下了毒，好等他殺了法弗納之後再將以謀殺。在這同時，齊格菲一邊敲打槌鑄，一邊以洪亮的聲音隨意吆喝著唱歌，像當初萊茵的女兒哼著無意義的音

節一般。最後，他拿出平常用來折斷迷魅的劍的鐵砧，用新鑄好的諾盾劍用力一擊，鐵砧便應聲而斷。

第二幕

那一夜，在黎明來臨前最黑暗的時辰，我們來到了法弗納的洞穴之前，並在那兒看到了阿貝里希，他好像找不出別的事好做，只顧盯著巨人所變成的龍，徒然妄想有朝一日能搶回洞穴裡的黃金和指環，而可憐的法弗納，雖然曾經是一個誠實坦然的巨人，現在卻只能變成一條毒蛇的恐怖模樣，好守護者他的金子。為什麼他不能再變回誠實的巨人，離開那個洞穴，留下金子、指環和所有的東西，讓其它夠蠢的人花同樣的代價來看守？這是任何一個正常的人會想到的第一個問題，但文明人除外，因為他們太習慣迷失於這種盲目的追求，以至於一點兒也不覺得有什麼不對。

同樣是在這個夜晚，流浪者出現在阿貝里希面前，侏儒認出他就是從自己手中搶走黃金的人，便大罵流浪者是無恥的小偷，又以一副很無可奈何的尖酸口氣諷刺道，流浪者所吹噓的權力，還不是得受限於法律和那把刻有權力交易記錄的矛柄 [29]，而這隻矛，若用來圖一己之私利的

89

29. 佛旦當初為了得到佛利卡（法律）的嫁妝——統治世界的權力矛柄，不惜以自己的一隻眼睛做為代價。

話，阿貝里希老實的說，可是會從他手中粉碎的，佛旦已經不得不以這支矛親手殺死了自己的兒子，當然非常清楚這點；但有關他必須受制於這支矛的事，佛旦已不再覺得困擾了，因為他現在終於看清一切，對於自己所擁有的世俗權力，感到憎惡，同時期望英雄的到來，但為的不是英雄將使矛的統治力量更為堅固，而是將為其帶來毀滅。因此，當阿貝里希還在那兒不死心地痴人說夢，妄想著有一天能除掉諸神族，再度靠著指環統治世界時，佛旦不再訝異了。他告訴阿貝里希，他的兄弟迷魅正帶著一個英雄前來，而這個英雄是諸神既無法幫助，亦無法阻止的，阿貝里希若想挑戰他，不妨試試運氣，瓦哈拉大殿這邊絕對不會插手。佛旦甚至建議阿貝里希，不妨先警告法弗納有英雄前來殺他，或者向法弗納提議，讓阿貝里希替他和英雄談判，說不定法弗納會把指環送給他以為酬謝。於是他們叫醒了法弗納化身變成的龍，龍很勉強地屈尊紆貴，和他們交談，但大吼著拒絕了他們的提議，十足地恃「財」傲物：「東西是我的，怎麼保管是我的事。」他說，「別吵我睡覺！」佛旦睿智地笑了笑，轉身對阿貝里希說，「剛才那招不管用，怪我也沒辦法。你要知道，任何事情都是順著其本質發展，而且『你』是沒有能力改變的。」說完就離開了。阿貝里希察覺到自己被過去的敵人嘲笑，但又有

一股強烈的預感，整個事件的發展未必是諸神所能預料掌控，於是在天將破曉時，躲了起來，準備好好觀察一番，此時他的兄弟則和齊格菲一同出現在幕前。

迷魅最後一次試圖嚇唬齊格菲，形容那隻龍的血盆大口有多可怕，呼吸是毒氣，唾液有腐蝕性，尾巴還有螫人的刺。齊格菲對龍的尾巴沒有興趣，他想知道龍有沒有心臟，如果有的話，他有信心能用諾盾劍插入那顆心。這時他更加躍躍欲試，於是趕走了迷魅，在樹下躺了下來，伸展著四肢，聽著清晨的鳥鳴聲。其中一隻鳥兒好像有許多話要告訴他，可是他一句也聽不懂，便拿出他割下來的蘆葦吹著，想試看看能否和鳥兒說話，但也沒有用，於是乾脆拿起號角吹給鳥兒聽，請鳥兒送他一個愛侶，就像森林裡所有成雙成對的動物一樣。他的樂聲驚醒了龍；齊格菲也很高興鳥兒送給他這個邪惡的伴侶。法弗納看到這個巴枯寧小子對他沒有半分的敬畏之意，覺得備受侮辱，一怒之下和齊格菲打鬥起來，結果葬身齊格菲劍下，這是法弗納所始料未及的。

經過這麼些事，人會漸漸懂得如何解讀自然的訊息。齊格菲被噴出的龍血濺到之後，把沾了血的手指放進嘴裡嚐了一下，剎那之間聽懂了鳥語，知道在他伸手可及之處藏有財富，於是順著鳥兒的指示走進洞穴裡，找到了黃

金、指環和魔盔。不久迷魅回來,迎面碰上了阿貝里希,兩人為了還沒到手的戰利品分配問題,展開激烈的爭吵,一直到齊格菲帶著指環和魔盔從洞穴裡出來才停止。齊格菲對那堆金子一點興趣也沒有,而且為了沒學到害怕而大失所望。

不過,他學到了如何判讀一個人的心思。可憐的迷魅假惺惺地對他阿諛奉承,卻反而欲蓋彌彰,讓齊格菲看出了他謀財害命的陰謀,齊格菲舉起諾盾劍,一揮便結束了他的狗命,躲在一旁的阿貝里希不禁暗自竊喜。齊格菲對黃金毫無興趣,便把黃金留下來陪伴迷魅;他本想學習害怕,卻失望而返。齊格菲疲倦地躺了下來,渴望能找個伴侶,於是再度請教他的鳥兒朋友。鳥兒告訴他,在一個被熊熊烈火所包圍的山頂上,有個沉睡的女子,只有無懼的勇者才能穿過火焰贏得芳心。齊格菲全身的血液立刻奔騰了起來,迫不及待地跟隨著鳥兒前往被魔火包圍的山頭上。

第三幕

我們在山腳下還看到了另外一個人:已在毀滅邊緣的流浪者。他從地底深處喚醒了大地之母艾達,請她給予建議。她叫佛旦和命運三女神(Norns)商量,但她們

也幫不上忙，因為佛旦所想知道的是「意志」和無助的「命運」無止境纏鬥下去的最終結果，而「命運」只能在人的腳下編織著環境之網。那麼，大地之母接著說，為什麼不去找我為你生的女兒，和她討論這個問題？他得解釋為什麼他會和女兒斷絕關係，又為什麼命令洛格在她周圍放了一圈火等等，這把火將她和整個世界隔離開來，也阻絕了她以往對佛旦的建言。既然到了這個地步，大地之母也愛莫能助：她不斷地將生命的能量推向更高層的組識，卻首次出現令她如此困惑的結果，她無從指示佛旦該怎麼避免他所預見的毀滅。這時，佛旦說出內心最深處的感慨，他其實樂見毀滅的來臨，也心甘情願和他的法令與盟友、代表權杖的矛（他卻用它來殺死了自己最疼愛的孩子）、王國、權利及榮耀一起消逝，再也無法自誇這是個「永遠的王國」。林中小鳥的歌聲越來越近，佛旦讓艾達回到地心長眠，準備引導他被殺掉的兒子的兒子達成目的。

慶祝新秩序的勝利與舊秩序的死亡本是件很快樂的事，但若你碰巧屬於舊秩序的一份子，無論如何得為自己的生存而奮鬥。我們可能難以想像，滑鐵盧戰役時，整個英軍居然沒有一個夠聰明的人，能夠站在為國家和全體人類好的立場，想想拿破崙戰勝聯軍的影響；就算有這

樣的人，他也會殺死法國軍士而不讓自己被對方殺死，和最愚笨的士兵一樣勇猛。而一些應該較有概念的人，利用士兵的無知、殘暴和愚蠢，藉著愛國和責任之名，教他們如何不假思索地奮勇殺敵。陳腐的生活徒然成為一項錯誤，即使如此，這些人仍認為自己當然有權壽終正寢，安享天年，一但面臨可能慘遭橫死的危險時，必然拼了老命極力抵抗。當流浪者和齊格菲正面相遇時，才終於領悟到這點。為齊格菲帶路的鳥兒突然不見蹤影，他只好在山腳下停下來。在此，齊格菲看到了流浪者，便問他知不知道通往山頂的路，山頂上有個沉睡中的女子，四周包圍著熊熊之火。流浪者詢問齊格菲上山的原因，齊格菲描述了鑄劍的過程，並說他只知道除非他把諾盾劍的碎片重新鑄成一把新劍，否則劍便無法發揮力量。佛旦聽著，不禁對齊格菲流露出父愛，但他對齊格菲的感情有如拿熟面孔貼冷屁股，他的君王威嚴和長者尊嚴被年輕的無政府主義者丟在一旁，這小子根本不想把時間浪費在閒聊上，他魯莽地叫流浪者要不就告訴他到山上的路怎麼走，要不就「閉上他的鳥嘴」。佛旦覺得有點受傷，「有耐心點，小子，」他說，「如果我看起來比你老，你就該對我表示一點尊重。」「真是金玉良言，」齊格菲說，「我從小到大一直被一個老頭子所煩擾、阻礙，後來我終於把他解決了。如果你再不閃開，我也會以同樣的方式解決你。你

幹嘛戴這麼大的帽子？那隻眼睛又是怎麼回事？是不是就是因為你擋了別人的路，所以被打瞎了一隻眼睛？」對於這個問題，佛旦語重心長地回答，瞎掉的那隻眼睛（為了和佛利卡結婚而付出的代價）正在看著齊格菲。聽到這裡，齊格菲決定不再繼續問下去，當佛旦是個瘋子，並且再度以暴力相脅。佛旦見狀，卸下了流浪者的裝扮，舉起統治世界的矛，擺出他身為山的守護神最神聖、威嚴的姿態，山頂的周圍剎時燃起了洛格化身成的紅色火焰，佛旦就站在這一片壯觀的火焰之前。但這一切對齊格菲・巴枯寧沒有任何威嚇的效果，「啊哈！」當佛旦把矛抵住他的胸前時，他叫道：「我找到了殺父仇人！」接著諾盾劍一揮，矛便斷成了兩半。「繼續上山吧，」佛旦說：「我無法阻止你。」就從此在人的眼前永遠消失。火焰迅速沿山坡向下蔓延，但齊格菲卻很興奮地迎向前去，就如同他毫不猶豫地鑄出諾盾劍，或以劍刺入龍的心臟一樣，他總是不假思索地向前行進，興高采烈地吹著號角，為破壞的沸騰與熱鬧加點音樂伴奏。一路走來，他始終毫髮未損。數個世紀以來，那些使人類遠離真相的唬人火焰，其熱度卻無法使一個孩子眨眼，不過是幻象而已，這都得歸功於洛格極具想像力的舞臺管理技術；不過，火焰的成分從未改變或消失過，將來也會永遠繼續存在；唯一的例外是教會，它是那麼貧乏，而又缺乏真正的信仰，才會利用

空想家的謊言來獲取權力。

回到歌劇

現在，尼貝龍根的觀眾們，鼓起勇氣看下去吧，因為所有的明喻和暗喻都差不多結束了，你們就快解脫了，不必再和這些複雜的解釋纏鬥。接下來要看的就只剩歌劇，除了歌劇還是歌劇。在很多小節的器樂之前，齊格菲喚醒了布琳希德，兩人又成為男高音和女高音，競相唱著各人的段落，再發展出一段動人心弦的愛情二重唱，最後進入無伴奏的快板段落，以一段激昂的十六分音符三連音 [30] 收尾，就像大家所熟悉的《唐喬凡尼》（*Don Giovanni*）[31] 第一幕終曲或《蕾歐諾拉》（*Leonore*）序曲 [32] 結尾所用的三連音，並有一特別之對位主題、長低音以及女高音的高音C；該有的都有了。

不僅如此，接下來的最後一齣劇《諸神的黃昏》更是一部標準的大歌劇。你會看到你一直想看的東西：舞臺上大規模的歌劇合唱，但不會干擾到在腳燈前唱出臨死前一曲的女高音。大合唱在剛出場時已當過主角，以氣勢磅礴

30. 此處和華格納之譜有出入，應係原作者蕭伯納之筆誤。

31. 莫札特（Wolfgang Amadeus Mozart, 1756-1791）之著名歌劇作品。

32. 貝多芬（Ludwig van Beethoven, 1770-1827）作品。

的 C 大調進場，不過，和《寵姬》（*La Favorita*）中的朝臣大合唱或《拉梅默的露淇亞》（*Lucia di Lammermoor*）[33] 中之〈為你，偉大的皇朝〉（"Per te d' immenso guibilo"）相較，並沒有什麼明顯的不同，荒謬的程度亦不相上下。和聲方面則無疑有些進步，華格納把五度音改為升 G，要是董尼才第聽到，一定會立刻用手搗住耳朵，大喊著應改用還原 G。但無論如何，這畢竟還是歌劇合唱。不僅如此，還有許多戲劇噱頭，令人聯想到麥耶貝爾 [34] 和威爾第 [35] 的歌劇：所有主角一個接著一個進入，形成大合唱（pezzi d' insieme）、復仇的起誓以三重唱進行、男高音唱出浪漫的死亡之歌：總而言之，所有的傳統歌劇把戲應有盡有。

97

有些人可能會聽信某些貝魯特朝聖者的迷信之言，認為《諸神的黃昏》是這部偉大史詩中最精彩的高潮，或說《諸神的黃昏》中所涵蓋的華格納精神比《指環》的前三齣劇加起來還濃厚，於是不敢注意這個驚人的隔代遺傳現象，更何況我們可能發現，起誓三重唱要比佛旦在《指環》前三齣裡的形上對話還要精彩，而這三齣劇才是真正的「樂劇」（music drama）。也就是說，整

33. 二者均為董尼才第（Gaetano Donizetti, 1797-1848）的歌劇作品。

34. 麥耶貝爾：Giacomo Meyerbeer, 1791-1864。本名 Jakob Liebmann Beer, 德國歌劇作曲家，所作歌劇以場面壯觀、配器獨特為其特色。

35. 威爾第：Giuseppe Verdi, 1813-1901。義大利作曲家，作歌劇三十餘部。

部作品裡根本沒有真正的隔代遺傳。《諸神的黃昏》雖然是《指環》中最後演出的一齣劇，但卻是華格納最先構想出來的部分，其它三齣劇都是從這裡發展出來的。

　　整件事是這樣的。華格納在《指環》之前的所有作品都是「歌劇」（opera），其中的最後一部，《羅安格林》，可說是現代歌劇當中最有名的一部。當《羅安格林》全劇在拜魯特演出時，要比它在柯芬園（Covent Garden）上演時還像「歌劇」。原因在於，和較晚近及個人風格較明顯的華格納作品相較，《羅安格林》劇中最傳統的歌劇特色，尤其是一些為主角及大合唱所寫的大場面樂曲（就是我前面稱的 pezzi d'insieme），在演出上的難度更高。正因為如此，在拜魯特演出時，這些段落被刪掉，縮減成符合時尚之版本。因此，在一般的歌劇舞台上，《羅安格林》成為今日歌劇典型的開創者，要比作曲家原先所寫的版本前進許多。但無庸置疑地，這仍是一齣「歌劇」，有合唱、重奏、雄壯的終曲和一位女主角，即使她沒有由長笛伴奏的華麗花腔變化，仍舊是不折不扣的「第一女主角」。從《羅安格林》到《萊茵的黃金》，華格納做了許多革命性的改變，獨獨音樂技巧沒有任何進展。

　　我所提出的解釋，是《諸神的黃昏》的創作時間介於這兩部作品之間，但其音樂則是在《萊茵的黃金》劇

本寫完的二十年後才完成的，因此《諸神的黃昏》的音樂應是屬於華格納晚期臻至大師級的和聲風格。華格納最先想到的是寫一部名為「齊格菲之死」的故事，內容取自於德國古老的尼貝龍根傳奇，易卜生的悲劇題材也是從同一神話而來。就某方面而言，易卜生的《赫爾葛蘭島的維京人》（*Vikings in Helgeland*）應該就是華格納原本想寫的「齊格菲之死」，是一部為劇場而寫的英雄式故事，沒有《指環》中富含的形上意義或寓意。的確，傳奇的大悲劇不論再怎麼改編、再怎麼發揮創意，也不會變成《萊茵的黃金》、《女武神》和《齊格菲》的完美寓意設計。

新教徒齊格菲

　　最初的《齊格菲之死》含有豐富的哲學意味，是因為齊格菲道這個形象健康的角色，他的自信來自於他的衝動和一種旺盛而快樂的活力，這股活力凌駕於恐懼、無關乎良心、是惡意的、並且超乎法律和秩序，及法律和秩序所附帶的克難性質條文或道德觀念。姑且不論我們對他的瞭解有多淺。這樣的角色對我們這一代容易有罪惡感、且對易受良心譴責的人而言，總顯得格外迷人有趣。這個世界總是喜歡不受良心束縛的角色，從潘趣（Punch）[36]、唐璜，一直到麥凱爾（Robert Macaire）、迪勒（Jeremy Diddler）和默劇小丑，這樣的人物總是能吸引觀眾的目光；但在這裡，他最後終究在邪惡的力量之下犧牲了。的確，對這號人物施予永恆的懲罰是有點小題大作。已故的李頓（Lytton）[37] 在他《奇怪的故事》

36. 潘趣：Punch and Judy，一種英國傳統的滑稽木偶劇。
37. 李頓：Edward George Earie Bulwer-Lytton, 1803-1873。頭銜為「李頓第一男爵」（1st Baron Lytton），英國小說家及戲劇家。

（*Strange Story*）中創造了一個角色，象徵著無限的活力與快樂；就那個時代的小說而言，即使是一個無足輕重的角色都能夠永生不死，但李頓覺得上述健壯、快樂的角色只能以一死作為結局，一個人一旦擁有了健康強壯的身體和心智，就無可避免地必須遭受厄運、不幸，而且完全無法擁有同情心。

總之，雖然人類非常嚮往絢爛的生活及放縱衝動的快樂，但也非常缺乏自信，於是只能把這種嚮往歸於某種邪惡的力量，除此之外不敢多想。除非得到超人指點，或至少遵守合理的道德規範，否則這股邪惡力量終將導致全面性的毀滅。等到終於有聰明人瞭解到根本沒有所謂的「超人」指點，世俗世界對於「天啟」的了解只侷限於其虛構層次，卻不了解「天啟」真正的深奧寓意，因此必然會做出這樣的結論：人類所有的善行皆出於人的專斷意志，所有的惡行亦然；顯而易見，若人類的進展是個事實，則其出於善意的衝動必定建立於其毀滅性的衝動之上。在這個觀念的影響之下，開始出現了享受生命的說法，在這之前，人類將一切歸於上帝的恩賜，到了十八世紀理性時代，人人開始崇尚科學，但從未有人提倡享受生命之類的論調。一些人開始大膽提出新的看法，質疑教會和法律所造成的傷害是否多於其所創造的福祉，因為這些組織限制了人類的自由意志。早在四百多年前，當歐洲人還普遍信

仰上帝和天啟的時候，就曾出現類似的思潮，一群堅毅果斷之士認為個人對上帝或天啟的詮釋，要比教會的說法更有價值。此即「新教教義」（Protestantism）。雖然新教徒並沒有很強烈的教條信仰，不久後也設立了自己的教會，但整體而言，這波運動已證明當初的方向是正確的。到了現代，新教教義中的超自然成份已消失；若一定得將個人的獨立判斷視為對人類意志（Humanity）的最佳詮釋（和以往將個人判斷視為對上帝旨意的說法相比，這麼說不算極端），才能使個人判斷有其價值，則新教徒必得再次行動。成為無政府主義者。歷史的發展也正是如此，無政府主義後來變成十八、十九世紀最受人矚目的新教條。

　　根據經驗法則，無政府主義理論的弱點在於依賴「人」所建立起的發展。世界上沒有所謂的「個人」，我們要討論的是多數人，有些人是偉大的流氓，有些人是偉大的政治家，其他人兩者兼具，而其中大部分的人有能力處理私人事務，但無法理解社會組織，或無法應付龐大機構產生的各種問題。如果「人」指的是這整個群體，那麼「人」沒有任何進步，相反的，「個人」一直抗拒著群體的力量，甚至不願出資協助機構發展。為了能從「個人」的身上徵收到錢。這樣的人，如華格納的巨人，必須由法律統治；若要他們接受法律的統治，則必須先特意為他們

灌輸各種偏見，讓他們的腦中充滿壯觀的期待、世俗的高官顯位及尊嚴權威等假象。政府當然是由少數領袖人物建立，不過一旦整個機制達到完備，便很可能由能力不足、智力也不足的人接手管理（事實上也往往如此），當這些蠢材搞砸了事情，使得該政府機構跟不上文明持續進展（或衰亡）的腳步時，那些能者與智者則必須不時出手修補一下整個系統。上述賢能之士可謂陷於佛旦的處境，被迫保持神聖，而自身又必須遵守法律，而法律正是他們私底下認為即將淘汰的克難機制；同時，他們也被迫對條文和理想表露出最大的敬意，但在私底下，他們卻抱著憤世嫉俗的懷疑態度，彼此譏諷著這些條文和理想。沒有任何一個齊格菲能夠將他們從這種奴役和虛偽之中解救出來；事實上，齊格菲往往發現自己只有兩個選擇，不是去統治所有非齊格菲族類的人，就是讓自己毀在他們手裏。除非我們的統治者和佛旦一樣覺悟，才可能跳出這個兩難困境。政府領袖的工作不是制定法律或建立組織，以壯大惡人或照顧最不適生存的人，而是要培育出賢能之士，靠他們的意志和智慧來創造更美好的社會，這是我們的差勁法律所應該做、但卻始終做不好的事。現今的大部份歐洲人沒有生活目的；如果有一天我們能夠秉持著認真、科學的態度，為社會創造有價值的人性化成果，人類文明才可能

大步向前邁進。簡言之，在新的新教教義能在政治上實際發揮功能之前，我們需要培育一群社會菁英，讓其創造繼起生命之原始衝動為人類領航。[38]

十九世紀最無可避免的、也最戲劇化的新思潮，係以一個完美、天真的英雄為代表，他以排山倒海的氣勢，推翻了宗教、法律和秩序。而以不受拘束的人類意志（Humanity）取而代之，人類意志自由運作的結果，所產生的不是混亂，而是新秩序，因為人類意志之所欲，即人類福祉之所欲。這個想法早在亞當，史密斯（Adam Smith）的《國富論》[39] 中出現，後來經過一位偉大的藝術家闡釋，並發揚光大為一部經典名作。而如果這個藝術家剛好是德國人，他應會樂於將他的英雄塑造為「順應時勢所需之自由意志人」，只是這樣一來，必定氣壞了天生缺乏形上學細胞的英國人。[40]

38. 【蕭伯納註】貴族階級一向贊同從特選血統中培養統治階級的觀念，不論其特選的方式有多荒謬。我們從貴族政治轉變為民主政治，卻忽略了在這個同時，我們的統治階級也在改變，從特選血統（Selection）轉變為混雜組合（Promiscuity）。那些參與現代政治的人最清楚，這樣的結果往往是鬧劇一場。

39. 亞當·史密斯：Adam Smith, 1723-1790。英國經濟學家，從人性出發，研究經濟問題，主張經濟自由放任，反對重商主義和國家干預，主要著作有《國富論》等。

40. 蕭伯納此處所說的偉大藝術家即華格納，經典名作即《指環》。

萬全之計、江湖騙術、抑或理想主義

不幸得很，人類文明的進步方式並非是逐次的小幅調整，而是靠劇烈的修正運動。劇烈變動之後我們無可避免地會傾斜向馬鞍的一邊，或左或右；若下一次的變動沒有以同樣的力量將我們的重心拉回正中央，我們便會失衡而墜馬。教會中心主義和立憲政治使我們往一邊傾斜，新教教義和無政府主義又把我們拉回另一邊。「秩序」使我們免於混亂，卻製造了暴君；「自由」消滅了暴君，但其後果卻不比獨裁好多少。就理論上而言，用科學方法使這兩種力量保持平衡並非不可行，但實際上，人卻往往受制於個人喜好，無法完全依理論行事。此外，人還有個毛病，做任何事都想找個以一應百的萬全之道，就像我們總是在追尋一種能治百病的萬靈藥，這在道德上稱為「理想」。上個世代將「責任、犧牲、捨己為人」定為道德的理想標準，下個世代的人，尤其是女人，卻在四十歲左右覺醒，赫然發現自己的大半生就在這個「理想」的追求中浪費掉了；更令她們痛恨的，是老一輩之所以把這個道德標準強加在她們身上，正是因為他們年輕時也曾遭受過同樣的欺壓。於是，受騙的這一代對所謂的責任嗤之以鼻，轉而建立起另一種理想標準的「愛」。被「責任」長期奴役

所產生最殘忍、不幸的特點，正是缺乏愛、渴求愛的受傷心理。這種想要找出「萬靈藥」的反應，其實和前人曾經產生的其他反應一樣沒有進步，但就算對他們提出警告也是枉然，因為他們根本無法意識到自己正在重蹈覆轍。舉個老生常談的例子，大英國協在經歷一段嚴格刻苦的生活之後，查理二世一復辟便大幅開放了自由的尺度，你不能說服任何一個衛道人士，說這是個單純的「事件—反應」搖擺運動。若他是清教徒，必會將復辟事件視為國家的大災難；若他是藝術家，則會將復辟事件視為契機，英國可藉此擺脫長久以來籠罩全國的憂鬱氣氛、魔鬼崇拜、及情感上的荒蕪。清教徒準備以現代的發展來考驗英國；一些非專業的藝術家也準備以現代啟蒙思潮測試復辟王朝。到目前為止，我們必須滿足於靠著一次次的反應向前邁進，期望每一次的反應都能建立起某個歷久不衰、實際可行的改革成效或道德習慣，經得起下一次反應的修正。

佛旦之角色緣起

　　現在我們看到，原本這只是一齣劇，其中佛旦並未出現，齊格菲則是主角。如此的一齣劇是如何地發展成一部偉大的四部曲鉅作，最後佛旦才是貫穿全劇的主角。沒有了支點，阿基米得無法用槓桿撐起世界；

若只將反應力量擬人化，便無法成功地將「事件—反應」戲劇化地呈現在觀眾眼前，還得加上既有權力和新反應力量兩者間的對抗才行；衝突是所有戲劇的必要元素，在這兩者的衝突之間，就完成了戲劇的張力。《諸神的黃昏》的主角齊格菲，在劇本中只是首席英雄男高音（primo tenore robusto），在最後一幕遭刺之後，掙扎著不肯死去，為的是對女主角唱完真愛終曲，和董尼才第（Gaetano Donizetti）[41] 的歌劇《拉梅默的露淇亞》（*Lucia di Lammermoor*）劇中的男主角艾德格（Edgardo）角色一模一樣。為了使觀眾更容易了解齊格菲的喜、懼、無關乎良心的英雄行徑及其所代表的深度意義，絕對有必要賦予他比典型壞人哈根更有力的戲劇反派對手。因此，華格納必須將佛旦塑造成一塊砧板，以鍛鍊齊格菲的鐵鎚。既然原本的故事裡沒有佛旦，華格納於是得往回編寫劇本，探索人類社會的發展源頭。一旦以宏觀的世界角度出發，很明顯地，齊格菲必然得和更多類型的角色發生衝突，除了佛旦和佛利卡所代表的超自然宗教與憲政等崇高力量之外，齊格菲還得對抗許多更鄙俗、更愚蠢的角色，這一類的次要反派角色為

41. 董尼才第：Gaetano Donizetti, 1797-1848。義大利歌劇作曲家。主要作品有《愛情靈藥》（*L'Elisir d'amore*, 1832）、《拉梅默的露淇亞》（*Lucia di Lammermoor*, 1835）、《連隊之花》（*La fille du régiment*, 1840）、《寵姬》（*La favorite*, 1840）。

劇中人物阿貝里希、迷魅、法弗納、洛格等等。除了阿貝里希，這些角色都並未出現在《諸神的黃昏》之中，阿貝里希在哈根夢中的那番話非常具有效果，但也只是和《哈姆雷特》中的鬼魂及《唐·喬凡尼》（*Don Giovanni*）[42] 中的雕像一樣，所具有的只是純粹的戲劇效果而已。就算將命運三女神織繩、和女武神瓦特勞特來找布琳希德要回指環這兩小段刪除，也不會影響《諸神的黃昏》的連貫性和完整性；若把這兩段保留下來，則使這齣劇的劇情對話和其他三齣劇銜接起來；不過這樣的銜接並無哲學上的連貫意義，「吉貝宏（Gibichung）中的布琳希德」（目前此兩者有關）和「佛旦與大地之母所生的女兒」兩者之間其實沒有實質上的身分關連。

萬靈藥「愛」

各位現在或許注意到了，當《指環》從樂劇轉變為歌

42.《唐·喬凡尼》，莫札特的歌劇，主要敘述西班牙傳說中的花花公子唐·喬凡尼極度荒淫而終至毀滅的故事。唐喬凡尼欲染指 Donna Anna，卻撞見 Anna 的父親（即統領）。老統領堅持要決鬥，Giovanni 不得已殺死統領，逃逸而去。終幕裡，依故荒淫的 Giovanni 無意間闖入墓地，遇見駐足墓旁的統領紀念石像。半醉的 Giovanni 竟出言嘲諷，還命令僕人 Leporello 去邀請石像至 Giovanni 住處晚餐。沒想到石像居然點頭應聲，接受 Giovanni 狂妄的邀約。Giovanni 毫不在乎，回家去準備晚宴，席間，樂團奏出快樂的舞曲，人如酒神般地狂歡。只見 Giovanni 戲弄酩酊的 Leporello，在得意的笑聲未歇之際，突然響起沉重的扣門聲。一驚而醒的 Leporello，任 Giovanni 怎樣命令，死也不敢去開門。Giovanni 只得自己提著燈，走到門前，將門打開。門一開，眼前赫然矗立著統領的石像……。

劇時，原本豐富的哲學意義便逐漸淡化，取而代之的是濃厚的教化意味。劇中哲學的部份象徵華格納對世界的觀察，並藉由戲劇手法呈現出來；在教化意味較重的部份。其哲學成分已減弱為某種浪漫的寄託：找個能治癒人類一切苦痛的萬用處方。華格納畢竟也是人，當其哲學靈感枯竭時，便和一般人一樣，只能寄望找個萬靈藥了。

找萬靈藥的想法早就有了，華格納絕不是第一人。早在一八一九年，一位來自英國薩西克斯郡的年輕鄉紳雪萊（Shelley）[43]，就曾以超人的藝術天賦與過人才氣，完成了一本類似的作品。《解放的普羅米修斯》（*Prometheus Unbound*）可說是《指環》的英文版：若想到雪萊當時只有廿七歲，而華格納完成《指環》的劇本時已經四十歲，我們心中不免燃起一股盲目的愛國狂熱，非得強調一下年齡的差距，方能心滿意足。兩件作品皆探討了人性、神，和政府組織三者間的衝突，所得的結論皆為人應充分發展其個人意志並建立自信，才能從專制之中得到救贖；此外，兩者的結尾皆陷入了萬靈藥的迷思，說教意味濃厚，高聲呼籲將「愛」標榜為驅邪除惡、使所有困難迎刃而解的萬用準則。

43. 雪萊：Percy Bysshe Shelley, 1792-1822。英國浪漫主義詩人，讚頌革命，抨擊封建政治和傳統，主要作品有詩劇《解放的普羅米修斯》（*Prometheus Unbound*）及抒情詩《西風頌》、《致雲雀》等。

　　《解放的普羅米修斯》和《指環》的相異點和相似點，同樣耐人尋味。當時的雪萊正直血氣方剛之年，經過新教改革運動（New Reformation）的猛烈衝擊之後，迫不及待地想初試啼聲，發揮自己的藝術才氣，對故事中的反派主角毫不留情。他的佛旦叫做朱比特（Jupiter），本是英國傳統神話裡的神，經過兩個世紀無知的聖經崇拜和無恥的商業主義之後，墮落為一個力量強大的惡魔。他既是阿貝里希、法弗納、洛格，也代表了佛旦野心勃勃的一面，這些角色的特性全部集於這個典型惡魔的身上，最後，其統治者的地位終究遭人推翻，朱比特哀號著墜入地獄的深淵。揭竿起義的英雄象徵了「永恆律法」（Eternal Law），爾後被「演化」（Evolution）的觀念所取代。華格納比一八一九年的雪萊年長許多，人生閱歷也更加豐富，因此能夠理解佛旦的處境並加以原諒，對雪萊強加在朱比特身上那些令人嫌惡的特點，華格納很仁慈地將之與佛旦分開，另外創造其他的角色作為代表；而推翻佛旦的真理和英雄主義，其實就是佛旦內心深處的赤子之心。在自覺到自己的錯誤後，佛旦反而認命地任由英雄行動，讓諸神走向毀滅一途。從雪萊後期的作品看來，隨著年齡的增長，雪萊也逐漸培養出同樣的寬容、正義、和靈魂的自由意志，只可惜他英年早逝，三十歲便離開了人間。不過，從兩部作品皆以「萬靈藥」方式收場這點看來，除了華格

納加入了些許黑夜的影子和死亡的成份之外，從雪萊到華格納並沒有進步；愛最崇高的特點，是其完全滿足了生命的慾求，有了愛之後，生存的意志便不再困擾我們，我們終將達到死亡的終極喜樂。

　　雪萊的作品中，萬靈藥並未被用簡化到荒謬的程度，因為愛在《解放的普羅米修斯》扮演著各種問題的解答，是洋溢著熱情、愛心的一種情緒，無關乎男女間的性愛激情。這種激烈的情緒，即使在完全沒有男女情愛因素的情況下，也可能存在。仁慈（mercy）和善心（kindness）所傳達的意義比愛（love）來得明確，但華格納總是試圖使他的理念能和身體的感官知覺產生某種程度的交會，如此一來，觀眾不僅僅是以十八世紀的的方式，去想像、勾勒景況，還能親眼在舞臺上看到這些、從樂團裡聽到這些、經由激昂的熱情去感受這些。強生（Dr. Johnson）[44] 駁斥柏克萊（Berkeley）[45] 的唯心論點，踢到鐵板，但即使是他，對感官的重視與強調，也遠不及華格納：不論在何種情境，華格納都堅持感官

44. 強生：Samuel Johnson, 1709-1784。英國作家、評論家、辭典編纂家，編有《英語辭典》（*Dictionary of the Englisn Language*）《莎士比亞集》（*Shakespeare*），作品有長詩《倫敦》（*London*）、《人類欲望的虛幻》（*The vanity of Human Wishes*）等。

45. 伯克萊：George Berkeley, 1685-1753。愛爾蘭哲學家，經驗主義論者，主張除了靈魂之外，所有事物之存在與否，視其能否被身體感官感受到而定。曾和強生通信，兩人間的討論與交流對其哲學思想的發展有重大意義。

上的理解是絕對必要的，如此才能讓觀眾對抽象概念產生具體的真實感受，亦即，「真實」所代表的意義就是如此，也只有如此。現在，他只有藉著將這樣的激情回溯至號稱最原初的性愛，才能將這個過程應用在表達詩意之愛的手法上。他也以坦白和強有力的自然主義將同樣的情緒狀態表現在歌劇的音樂上（要是換成雪萊，可能會因此飽受抨擊）。以《女武神》第一幕的愛情二重唱而言，其令人血脈賁張的程度，要是以英國社會的傳統標準來看，屬於「不宜觀賞」，是立刻拉下布簾才行；但《崔斯坦與依索德》（*Tristan and Isolde*）的前奏曲更強烈、露骨地描述了一對情侶結合時的激情，在英國的管弦樂音樂會中，卻能如此大受歡迎，我們不禁要質疑，這到底是表示我們的觀眾能以虔誠天主教徒的心態，尊敬生命所有善意的、有創意的機能，還是意味他們只是單純享受音樂，卻不瞭解其中蘊含的意義。

由於某些迷信觀念，使得原本只是對自然激情昇華的描述，反成了可恥、魯莽的事，暫且不論這樣的觀念有多氣人、多不人道，但與「將愛貶為某種萬靈藥」的想法相比，兩者背後的認知是差不多的。即使以雪萊的慈悲和仁愛，也並未把「善」（good）標榜成永遠的行為準則：雪萊在《解放的普羅米修斯》中毀滅朱比特（Jupiter），

正如齊格菲除掉了法弗納、迷魅，和佛旦一樣；雖然雪萊創造了一個隱約象徵著永恆（Eternity）的魔神角色（Demogorgon），來替普羅米修斯進行毀滅的工作，卻仍然無法挽救毀滅的結局，因為根本沒有這樣的魔神，如果普羅米修斯不摧毀朱比特，沒有其他人能替他做這件工作。說來很誇張，也很可笑，這些詩人讓他們的英雄經歷了一路的血腥和殺戮，結論卻是如布朗寧（Browning）的大衛 [46]（竟是大衛）所說的「一切皆是愛；而一切皆律法。」（All' s love ; yet all' s Law.）

當齊格菲在山上破除沉睡之人的盔甲，乍然發現那是個女子之後，他初嚐害怕的感受，但當他的恐懼被熾烈的熱情所取代，而去觸碰女子時，卻遭到女子劇烈的反抗。就如同他充滿陽剛氣概的征服慾、如她任由自己屈服於攫住雙方的激情之時，隨之而來的，是夾雜著狂喜與恐懼的陰柔情緒；如此這般的愛，很顯然是大部份人不曾感受過的經驗，因為，愛情頂多只被允許做為生活中多種娛樂的其中一項罷了。其實，愛情在華格納終其辛勞的生活中也並未佔據多少份量，在《指環》中也只有不到兩景的戲份。華格納另一名作，以描述愛情為

46. 布朗寧：Robert Browning, 1812-1889。英國維多利亞時代詩人，突破傳統題材範圍，採用創新的獨白形式，和心理描寫方法，對廿世紀詩壇有較大影響，代表作為無韻體敘事詩《指環和書》（The Ring and the Book）。

主題的《崔斯坦與伊索德》，是一部探討毀滅與死亡的詩劇。《紐倫堡的名歌手》則洋溢著健康、趣味與歡樂，但其中沒有任何一小節的愛情音樂能稱得上是「激情」，劇中的英雄是一個獨身的鰥夫，平常替人補鞋、寫寫詩歌，最樂的事莫過於看到顧客中的情侶終成眷屬。《帕西法爾》則將愛情作了個總結。其實，從《諸神的黃昏》和《齊格菲》最後一幕中出現以愛情作為解脫困境的萬靈藥來看，我們可隱約看出華格納在勾勒這齣歌劇時最原始的輪廓，後來再加上他個人對愛情的看法（但這並非華格納辭世前對愛情的最終定論），他認為愛情滿足了人類的求生意志，並繼而幫助我們和黑夜及死亡妥協。稍加修正後，就成了定稿的《指環》。

不是愛，是生命

任何有頭腦的信徒從《指環》學到的唯一信念並不是愛，而是生命，即一股不斷向前、向上推進的無窮力量。請注意，這股力量不是由「永恆的女性」（Das ewig Weibliche）或任何外在的情感召喚或引導而來，而是發自內在的某種莫名能量，將組織的發展層次逐漸向上推昇，衍生出具有新功能與新需求的新組織，汰換掉已不符時宜的舊機構。當你的巴枯寧疾呼著該剷除這些脆弱

的過時機構時，你無需倉皇地急著把這些改革份子關進大牢，因為在這同時，外頭的國會已漸漸開始進行巴枯寧當初建議你該做的事。當你的齊格菲將舊武器重新鎔鑄成新式武器。並以尖銳無禮的言詞將老一輩手中的舊警棍斬成兩截時，世界也不會因此滅亡。人性是這個星球上最高層次的生命組織，若步上衰亡之途，那麼人類社會也將隨之墮落、真的到了這個地步，不論何種刑罰措施都不可能挽救世界，只會製造社會不安罷了。我們必須效法普羅米修斯，積極創造新人類，而不是徒勞地折磨思想過時的舊人類。從另一方面而言，若生命的能量仍然將人性持續推向更高的層次，而無政府思想的發展又是衡量人類進展的唯一指標，那麼，有越多的年輕人顛覆他們的前輩，或嘲笑、鄙棄上一代所篤信的過時機構，世界的前景就越加光明。從歷史或說以人類能力所能夠創造的歷史來看（目前尚且無法看出太多），所有從原始到複雜的社會組織，及從機械到生活化的政府機構，乍看之下都有如無政府狀態般的混亂。無庸置疑地，蝸牛自然會認為任何威脅到除去蝸牛殼的改革，都必然導致暴露肉體而死的下場。不過，今天就算是住在最安全的豪宅內的人，出生時背上也沒有什麼殼、甚至皮毛、羽毛之類的保護。

無政府主義非萬靈解藥

　　有一個警告要給那些著迷於齊格菲之無政府主義的人，或者，如果他們喜歡一個聽起來比較正面的名詞的話，也可稱做齊格菲的新新教徒主義（neo-Protestantism）。若將無政府主義當作萬靈藥，那麼結果會和其它萬靈藥一樣毫無希望，即使我們特意培育出一個天性善良的完美種族，情況也不會有所好轉。的確，在思考的空間裡，無政府狀態是進化過程中所無可避免的階段。缺乏自由思考能力（亦即缺乏具有智慧的無政府主義者）的國家，將會遭受和中國相同的命運。此外，人類刑法的制定是依據犯罪與處罰的概念，但這充其量是假道德之名而行報復與殘忍之實，同樣地令人嫌惡；在我們經歷過其邪惡，並瞭解其無用之後，刑法終將為人類所淘汰。但取而代之的，絕不會是無政府主義。一旦應用於現代社會的工業和政治機制，無政府主義往往立即淪落為謬論一場。現代文明奠基於修正過後的無政府主義，亦即以個人自由的名義，摒棄企業發展，結果導致私人資本之間的個人利益競爭，即使是這樣的無政府主義，也是一場災難性的失敗，再者，基於混亂情況需要，後來不得不轉向強調秩序的社會主義。為了分析這其中的經濟原理，我必須派遣齊

格菲的追隨者求助於我曾寫過的一本小冊子，由費邊社（Fabian Society）[47] 出版的《無政府主義之不可行》（*The Impossibilities to Anarchism*），我在書中解釋道，由於全球各地有不同的物理結構，若是依照無政府主義的理想，社會既無法有效控制食物、服飾、房屋等物質的生產狀況，也不可能公平並經濟地分配這些物資。悲哉！若不能使我們的社會運作現狀提昇至更高的層次，我們就永遠無法擺脫少數富人的揮霍行為與為所欲為，而多數窮人卻依然貧苦的困境；有些政治人物居然還自欺欺人，稱這樣的社會繁榮、文明！自由當然是件很好的事，但除非社會能先自給自足，每天償還取之於自然的債務，自由才能真正的暢行。在那之前。沒有自由可言，除非犧牲別人的福利來換取自己的自由，這是現代人所追求的自由，也是主流的自由標準，但從社會福祉的角度來看，卻絕不是個健康的好現象。

齊格菲總結

現在回到齊格菲的冒險，除了歌劇的終曲之外，還有一些值得討論的地方。齊格菲毫髮無傷地通過火牆，

47. 費邊社（Fabian Society），一八八四年成立於英國，主張以緩慢漸進的改革方法實現社會主義。

喚醒了布琳希德，而後經歷了一連串一見鍾情的奇妙與狂喜，這段二重唱以歡呼著「燦爛的愛情，歡欣的死亡。」（"leuchhtende Liebe, lachender Tod！"）結束，英文很浪漫地譯為「愛絢爛了生命，嘲笑死亡。」（"Love that illumines, laughing at death."），事實則是，這個歡呼真正地確認了，燦爛的愛情和歡欣的死亡兩者其實緊緊糾纏，合而為一，成為不可分的一體。

《諸神的黃昏》

前言

　　一段精心設計的前言拉開了《諸神的黃昏》的序幕。三位命運女神在漆黑的夜裡，高坐在布琳希德山巔，手中忙著編織命運之索；這時，她們娓娓道出一個個故事；佛旦如何犧牲了他的眼睛；他如何砍下世界之梣的樹枝做他的矛柄；這棵樹又如何因承受了斷枝的痛苦而萎縮。她們也有些新鮮的消息討論：在齊格菲斷他的矛之後，佛旦召集了他的英雄，把凋萎的梣樹給砍倒，枝葉堆疊起來，預備在瓦哈拉大堂將它一燃而盡。大廳中，佛旦手持斷矛，肅穆地端坐一旁；眾神和眾英雄好似集會，簇擁在他的身邊，靜靜地等著結束一刻的到來。這些都是華格納用在《指環》裡的古神話。

　　但故事的敘述卻嘎然而止，因為此時第三位命運女神手中的命運之索突然應聲而斷：時辰已到，人類將要決定自己命運、掌握自己的未來，他不再向環境屈膝、不向需要低頭——而今需要隨他意志左右，也沒有任何

命運的必然能讓他屈服。於此，命運女神完全明瞭，世界已不再需要她們，因此也就回歸大地去了。回到創造之母的所在之處。這時，天已破曉，齊格菲和布琳希德來到，共唱一首二重唱。他送給她自己的戒指，她則以她的坐騎回贈。然後，他揚長而去，踏上冒險之途；她在崖邊目送著他，直到身影消失在遠方。此時布幕落下；但我們還聽得到他高昂的號角聲，也聽得到馬兒啼聲陣陣，想見他輕騎恣意地馳下山谷。當他抵達萊茵河岸，河水的韻律聲掩住了啼聲。我們又聽見河畔處子（即萊茵的女兒）的悲歌，為強人奪去的黃金而哀歎。最後，曲風一轉：此折雖然不似萊茵的驚濤駭浪，但卻有一股特徵，充滿著強烈的彪悍風格，以及濃郁的土地風味。布幕又再度升起——別忘了到目前為止，都還只是序幕而已。

第一幕

幕起之後，這新一折的音樂就清楚明朗了。我們現在身處萊茵河畔的吉貝宏大殿；舞臺上矗立著國主昆特、御妹古德倫，和奸滑的繼弟哈根，也就是本劇的大反派。昆特是個傻子，傻子身邊總是有個惡棍獻計，所以昆特總需要哈根給他出主意。他既沒有能力，又只愛聽奉承的話；

他要哈根想辦法，向外大肆宣傳，說他是如何的英雄，又是吉貝宏族人的榮耀。哈根不乏諂媚之語，說他英雄無敵，眾所側目，無人不欽羨，如今只少個王后來匹配他的尊貴之身。昆特說，世上恐無這樣一個奇女子吧！哈根此時順理成章地托出布琳希德和她的堡壘之火，也把齊格菲的事情說了出來。昆特聽了以後，心情可興奮不起來；因為他怕火，齊格菲不怕，因此昆特還可能會促成別人成為神仙眷侶。不過，哈根則提醒昆特，齊格菲正在四處冒險，一定會及早到此造訪吉貝宏族的英明領袖。到了那個時候，他們就給他下迷藥，讓他愛上古德倫，忘記從前的愛人。

哈根的詭計讓昆特聽了入神，不禁連聲嘆服。他才決定採納哈根的計策，齊格菲就登門造訪，一如哈根所預測，同時也具有十足的戲劇效果。於是，他們給齊格菲下了藥，成功地讓他迷戀上古德倫，完全忘了布琳希德和自己的過去。昆特於是向齊格菲提起心愛的娘子，說她現正陷於一道火焰堡壘之中，不得其門而救；齊格菲立刻自告奮勇，願意代替昆特前去解救佳人。哈根此時向二人獻計，一旦齊格菲戰勝火焰，他可以藉著魔盔（在《指環》劇中稱為 Tarnhelm）的魔力，化為昆特的形象，出現在布琳希德的面前；至此，齊格菲才知道魔盔的用處。當然，

昆特還得把妹妹嫁給齊格菲以茲交換。交易既成，兩人歃血為誓，結為兄弟。這裡，華格納採用了一些舊式的歌劇技巧，稍稍增加了此景的趣味。銅管齊聲大作，男高音，男中音堅定高唱，展現出他們歌聲的力量：他們一會兒模仿卡農式的輪唱，一會兒又以三度、六度和聲齊唱；最後以燦爛的合唱結束，十分類似戈梅茲（Ruy Gomez）和艾爾納尼（Ernani）的風格，也像奧賽羅（Othello）和伊亞戈（Iago）[48]，的二重唱，隨後，齊格菲不待逗留，即刻啟程赴命，昆特送他到山腳下，獨留哈根一人看守大廳；在這獨處的時刻，哈根吐露心聲，以一首極美的獨唱曲（在李希特（Hans Richter）[49]的音樂會中常聽得到），道出了自己在這樁買賣當中的打算，他預料齊格菲必會帶回指環，而他呢，會想辦法把它佔為己有，成為世界的冥王。

　　讀者可能會問：哈根如何得知冥府世界；如何知道齊格菲與布琳希德的舊事，來說給昆特聽；又如何知道魔盔，教給齊格菲使用？其實，雖然哈根與昆特同為一母所生，生父卻不是英勇絕倫的吉貝宏，而是阿貝里希：阿貝里希和佛旦一樣，都生了個兒子，都希望他們

48. 分別指威爾第之歌劇《艾爾納尼》（*Ernani*, 1844）和《奧賽羅》（*Othello*, 1887）第二幕結束時之男高音與男中音之二重唱。在劇情上，二者亦均是結盟之舉。

49. Hans Richter （1843-1916），《指環》全劇1876年於拜魯特首演時之指揮。蕭伯納寫本書時，李希特經常於倫敦舉行音樂會。

能克紹父親未竟之事業。

　　上面這些事情，保守的道德人士可能覺得劇中的嚴肅哲學太過聱懼，以致無法接受，便恣意地詮釋，將齊格菲喝的媚藥寓為狂戀的激情之杯，說一旦觸及杯中藥液，再如何高尚的君子，也要棄糟糠於不顧，投身尋找奇遇，終至身滅人亡。

　　現在，我們進入佛旦一族悲劇的最後一部份。此景拉回到布琳希德所棲身的山林，姊妹女武神瓦特勞特正到此造訪，來訪之前才目睹了佛旦欲玉石俱焚的準備工作，至今仍心有餘悸。她把命運之女的警告轉述給布琳希德知道。在驚懼之中，她緊扣著佛旦的膝蓋，聽到他喃喃道出，唯有戒指交道給萊茵女兒，神界和世界方能脫離阿貝里希在《萊茵河黃金》裡的詛咒。於此，她騎上戰馬，穿過大氣，到此要求布琳希德將戒指還給萊茵女兒。但是，這等於是要求女人為了教會和國家放棄愛情一樣地難；布琳希德明白表示，寧見兩者率先滅亡，瓦特勞特於是絕望地回到瓦哈拉神殿。正當姊妹隨著一陣雷電烏雲離去之際，洛格的火焰又一次地燃起。火光將高山四面圍住；這時，齊格菲的號角聲陣陣響起，穿過火焰揚長而來。但出現在布琳希德面前的卻是戴著魔盔的陌生人，有著奇怪的口音，而吉貝宏國王的外型，也是她未曾見過的。他從她

的指間搶下戒指，宣稱佔她為妻，再趕她進洞，完全不理會她的恐懼與哀嚎；然後，他用諾頓劍置於兩人中間，表示他對昆特的誠信，面對布琳希德，這段強取豪奪之舉，齊格菲並沒有任何說明。很顯然地，這個齊格菲跟前劇中的齊格菲已是大不相同的了。

第二幕

在第二幕裡，我們又回到吉貝宏大殿，長夜將盡，僅餘數時，哈根還端坐殿上：他手拿著長矛，盾牌置於一旁。膝旁蜷伏著一個侏儒般的陰魂；那是他父親阿貝里希的鬼魂，因為心裡充滿著對佛旦的怨懟，因此顯靈在兒子的夢中，敦促兒子為他奪回萊茵女兒的戒指。哈根起誓，必不負父親的期盼。此時，晨光初現，鬼魂散去，齊格菲也霎時從河岸現身，順手把魔盔塞到皮帶下；這個寶貝具有阿拉伯神話中魔毯一般的魔力，藉著它，齊格菲得以輕易地進出布琳希德深居的崇山峻嶺。見到古德倫，齊格菲把這段經歷一五一十地說給她聽：昆特乘著船，也來到現場，哈根吹起牛角號，通知族人前來歡迎首領和新娘。一時族人齊聚、迅速武裝而來，這段音樂洶湧澎湃，以雷動般地合唱結束；鼓聲奏著強而有力的節奏，從屬調轉回主調；若是羅西尼曾受教於

貝多芬，大概就會這麼寫他的曲子。

可怕的事情緊接著就要發生，昆特領著他擄獲的新娘來到齊格菲的跟前；看到齊格菲，不由得布琳希德大吃一驚，因為戒指乃是她認夫的信物，又怎會戴在齊格菲的手上；前一夜從她手指上強取戒指的，該是昆特才對吧。她轉身向昆特說：「既然你取去我的戒指，以為婚約的憑據；告訴他，你擁有戒指的主權，叫他把戒指還給你。」昆特一時無語，只好結結巴巴地說：「戒指！我沒給他戒指—呃—你認識他嗎？」他一回答，馬上露出了馬腳。「那你把我的戒指藏到哪裡去了？」昆特的慌亂讓布琳希德洞悉了事情的原委，當下斥責齊格菲欺騙她，同時指控他作賊偷了她的戒指。齊格菲辯稱，戒指並不是來自女人，而是奪自他手刃的惡龍身上；齊格菲顯然如在五里霧中，布琳希德緊抓著機會，在會眾面前緊咬齊格菲，控訴他和自己有染，不忠於昆特的託付。

在此，我們又目睹了另一場鄭重的誓言，以盛大的歌唱演出：齊格菲指著哈根的矛鄭重起誓，見證自己的清白；布琳希德衝至舞臺前的腳燈附近，將他推至一旁，咄咄地指控；而眾族人呼求神祇降下雷電，擊打口出謊言的人。但神祇並沒有任何反應；齊格菲呢，在昆特耳邊嘀咕了幾句玩笑話，說這魔盔也不全然靈驗，說完，大笑步出

廳堂，以此開脫這個尷尬的場面，然後，手挽著古德倫的腰，高高興興地準備婚禮去，隨後，眾人也隨之離開。昆特、哈根和布琳希德留在舞臺上，三人共同計畫如何報復齊格菲。藉著魔力，布琳希德似乎已經幫助齊格菲不受任何武器的侵害。不過，她略過了背部，因為齊格菲不可能以背部面臨敵人。三人於是密謀，天亮之後，將舉辦大型狩獵活動，由哈根在狩獵中暗算齊格菲，用他的矛刺穿齊格菲脆弱的背部；事成之後，對外宣稱齊格菲被野豬以角牴死，當作藉口。昆特是個傻子，他不會想到已與齊格菲歃血為誓、結義兄弟；也不在乎妹妹是否可能因此而喪夫。當然，他也不會想要阻止這個謀殺計畫。此時，如金槍迸出，三人唱出一段難度極高的三重唱，跟威爾第歌劇《假面舞會》（*Un Ballo in Maschera*）中三個密謀者那一段有點異曲同工之妙。幕落之前的一段總結，帶著歡慶的氣氛，預告齊格菲的婚禮行列，花散四處，祭告神祇，新郎、新娘在高昂的情緒中進場。

觀眾不難發現這幕的故事情節，就連貫性而言，跟前面的部份實在難以契合。布琳希德非但不是《女武神》裡的布琳希德，更變成了易卜生（Henrik Ibsen）[50]筆下的希歐蒂斯（Hiordis），成了一個高傲不悛、嫉妒

50. Henrik Ibsen（1828-1906），挪威作家。

心重、復仇心切的殘暴女人。華格納刻意地強化了她的
性格。把她當成本劇裡的英雄一樣看待。既然把她當成
女復仇者，就戲劇的處理效果的角度來看，也是免不了
的。在《維京人》（*The Vikings*）這齣戲中，易卜生的
目的純粹是為了戲劇效果，而沒有晚期作品中多處可見
的哲學象徵意義，華格納在《齊格菲之死》（*Siegfrieds
Tod*）的目的，也是全然戲劇效果的考量；並非如後續
的各劇中，把齊格菲的對手佛旦捧成主角（或戲劇英
雄），從這點看來，和易卜生的作品一樣，也非常具有
象徵性的哲學意義。因此，兩位戲劇大師創造出來的布
琳希德其實是同樣一個版本。所以，在《指環》演出的
第二夜，我們看到的布琳希德是一個具有宗教意味和神
聖真理本能的女人；在魔法的作用下，墜入沉睡之中，
地獄的火焰圍繞在她的四周，以免她推翻因政教合盟而
腐化的教會。到了第四夜，我們看到她發惡誓、說謊
話，來發洩自己個人的妒恨，緊接著又跟著一個傻瓜和
一個惡棍密謀殺害齊格菲。在《齊格菲之死》原來的初
稿當中，前後不一致的情形更嚴重：故事結尾中，死去
的布琳希德由佛旦恢復她的「神格」，因此再度成為一
個「女武神」，她帶著齊格菲的屍體回到瓦哈拉神殿，
在那裡跟其他虔敬的英雄們一起過著幸福快樂的日子。

　　至於齊格菲呢，在第二幕和第三幕裡，他講起女人，一副好像自己就是世界男人的代表一樣。「她們胡鬧的本事，」他說，「馬上就要結束了。」這些話來自原來的劇本《齊格菲之死》，前面劇中的青嫩小子是講不出這樣的話來的；原先的劇本是根據舊史詩寫成的，主要演員的台詞很多都是源自於其中的浪漫詩句。雖然我們在前兩夜已經見識過華格納的原創天才，但在這裡並沒有發揮出來。《齊格菲之死》這個劇名被保留了下來，理由是它在之後的發展中帶來強烈的戲劇效果。在憤怒與絕望中，昆特大叫：「救我，哈根；拯救我的名譽、也為了生下你、我的母親之名譽。」「什麼都救不了你，」哈根回答，「我的理智和手都不能救你；要救你，只有齊格菲的死。」昆特突然覺得一陣冷顫，喃喃地回應著：「齊格菲的死！」

報紙上的華格納爭議

　　最近報上有一番論戰，說明了華格納的作品廣受眾人的愛戴。一位先生在《每日電訊報》（*The Daily Telegraph*）上發表一篇文章，批評布琳希德虛偽撒謊，說她還不明白事實真相，就控訴齊格菲與昆特聯合起來欺騙她；另一位先生則在《每日記事報》（*The Daily*

Chronicle）發表文章，挺身為他摯愛的女英雄辯護。劇本上雖然沒有足以證明誰是誰非的直接證據，但一方強烈責難布琳希德歪曲事實、一方為她積極辯護，你來我往，毫不相讓。為她辯護的人士指出，從布琳希德的陳述中，觀眾應當可以認定她確實是被某個人踐蹋過，而她深信這個人就是齊格菲；既然齊格菲並不會欺騙昆特，布琳希德也不會無故撒謊，這個人不可能是齊格菲，因此這個人一定是昆特，他是在跟齊格菲第二次交換身份的時候做了這件事，而這個細節在劇本裡並沒有交代出來。別人的回應呢——如果說非得給任何一個假設一個回應——是劇本裡根本就非常清楚地交代了，齊格菲化身的昆特和布琳希德過了一夜，但兩人中間為齊格菲的諾盾劍隔了開來；天明之後，齊格菲把布琳希德帶下山，「穿過火焰」（對昆特來說比登天還難），藉著魔盔的魔力瞬間回到古貝宏大殿，讓真正的昆特跟著他，帶著布琳希德，沿著河回到大殿。有一個參與論戰的先生還辯稱，這一段歷程經過兩夜，控訴中的曖昧事情應該發生在第二夜。不過劇中時間每一刻都交代得非常清楚：整個事情都發生在哈根守夜的那一個晚上，布琳希德很清楚自己做了不實的指控，這個事實任誰都沒有辦法否認：雖然這件事情不可能否認，不過實在非常

有趣，因為它正說明了華格納和他的作品受到歡迎的程度，許多富有見地、受過文化薰陶的知識份子都為之傾倒，瘋狂地崇拜他的一切。

承認布琳希德有錯的人引述的內容更似是而非。他們的論點也如下：佛旦革去布琳希德的神格之時，也同時剝奪了她過去高標準的道德行為能力；齊格菲對她的一吻喚醒了一個善妒的尋常女子。只是，一個女神可能平凡、也可能善妒，並不一定要莽撞地做偽證、謀害他人。此外，這個解釋犧牲了整個故事所蘊含的象徵寓意，貶低《指環》的層次，這個歌劇倒像是童話裡的《睡美人》一樣了。在《指環》的哲學架構裡，從神格轉變為人格是高昇、而不是貶謫，不明白這層道理，就錯失了《指環》的意義。布琳希德的真誠信實正是抵抗佛旦的武器，所以他才會和洛格設置火牆，不讓布琳希德破壞了瓦哈拉神殿的神話和傳統。

能以《指環》創作歷程做為證據，才是可信的觀點：要說服有充分判斷能力的音樂家，則須提出音樂裡的證據；等一下我馬上就會解釋。我已經提過，事實上，華格納是從《齊格菲之死》開始寫起的。之後，為了要發展齊格菲作為新教徒的這一個概念，他接著寫了《少年齊格菲》。為了深化新教徒的舞臺戲劇效果，當然不能少了具

主教身段的角色當對手，華格納因此又寫了《女武神》，緊接著寫了整個系列的前言《萊茵的黃金》（前言總是在整本書完成之後才寫）。當然，最後，整個系列都經過修正改寫。如果華格納嚴格地進行改寫的工作，應當把《齊格菲之死》刪除掉，因為多寫了幾個劇本之後，這部份反而顯得不一致而且多餘了；另外，我們也要面對事實，承認《指環》已不是尼貝龍根的史詩，其實還需要以現代道具和裝扮來演出：大高帽當魔盔、工廠作尼貝之家（Nibelheim）、小村莊當瓦哈拉神殿等等；總之，我們必須接受事實，在華格納艱辛的經歷之中，原來的尼貝龍根史詩如今只不過是他抒發時慨的工具，角色的搭配選擇自然也是意有所指。但是，有次我在拜魯特觀賞《諸神的黃昏》，幕間，我與一位先生交談（他將華格納作品以英文詮釋，成就卓著），他告訴我，華格納長期離開歌劇創作的領域，再度重作馮婦，有意重現《羅安格林》（Lohengrin）的光輝。《齊格菲之死》初稿於一八四八年完成，正是德勒斯登暴動事件的前一年，事件發生之後，華格納多所經歷，加深了對生命的體認，對藝術的嚴肅意義也有了進一步的看法，於是正好提供了他現成的劇本，他的舊時歌劇天分發揮出來。因此，他把它改為《諸神的黃昏》（Die Götterdämmerung），保留了故事傳統中的謀

殺和布琳希德的妒火等情節；另外，儘管神話中的齊格菲和布琳希德代表的寓意，和初稿中的齊格菲和布琳希德的形象截然不同，原來的第二幕還是因為需求而保留了下來。至於世界之灰燼與洛格消滅瓦哈拉神殿這部份的傳說，搭配得倒還不錯：雖然齊格菲擊斷神界的矛代表佛旦與瓦哈拉神殿的末日，但是不明白這層寓意的人（例如小孩），會用一般的邏輯來解釋這些細節；他們一定會問，齊格菲通過佛旦的阻擋、上到高山之後，佛旦會遭遇到什麼事？對這個問題，在《諸神的黃昏》裡面的老故事可以提供一個很好的答案。在命運之女與瓦特勞特出現的這幾景，跟前面三劇可以說沒有任何關係，也因此非常成功地給它們帶來一股神祕的氣氛；沒有人敢挺身挑戰它們之間的連貫性，因為我們總是比較想要裝著瞭解偉大的藝術作品，不願意承認自己不明白裡面蘊含的意義——如果真有意義的話。然而，瓦特勞特的台詞露出了馬腳，告訴觀眾她與前後劇情無關，因為她解釋說，一旦戒指歸還給萊茵的女兒，神界就能恢復原來的地位。考慮之前的寓意，這簡直是胡鬧。這個場景雖然比《諸神的黃昏》其他景與《女武神》結合得更好，看起來顯然和做為總結的那一段情節（齊格菲搶了布琳希德的戒指，只是他不記得戒指原來就是自己給布琳希德的）一樣，都是前一個版本、不同概念下創作出來的產物。事實上，《諸神的黃昏》甚至於

沒有經過任何的修改，作者根本不曾努力讓劇本與創作來源的史詩更加吻合；對這些因為不一致所造成的爭議，以上所述就是最權威的解釋了。

第三幕

畋獵隊伍隨之展開，齊格菲脫隊獨行，途中與萊茵眾女兒相遇；萊茵女兒極盡能事哄騙齊格菲，幾乎把戒指給騙到手。他假裝說自己怕老婆；他們呢，則嘲弄他，說太太是不是打了他等等的話。接著，萊茵女兒告訴他戒指受了詛咒，會給他帶來死亡的厄運。一聽如此，齊格菲不自覺地說出心裡的話，這正是英雄人物恆守的不二密則（猶記朱力亞斯‧凱撒大帝遭暗殺之前也說過同樣的話），命運雖然多舛、不容掌握，卻絕不能因為害怕而受它左右自己的生命。[51] 於此，他留住了戒指，萊茵女兒讓他獨自面對自己的宿命。此時，狩獵隊伍找到了他。大家一同坐在河邊，準備用餐，同時，齊格菲告訴眾人他的冒險經歷。正當他逐漸接近布琳希德的部份的時候（他對布琳希德的記憶這時還是一片空

133

51.【蕭伯納註】我們要學習死亡，並且以此詞之完整意義死去；當愛已開始衰退時，對生命的害怕才會產生。人類所做所為最終皆由愛所奠基、所完成，但是，這個所有生命最高的伴侶竟與人們離得那麼遠，只在對結束感到害怕之時，才感受到這個愛。怎麼會變成這樣呢？我的詩作指出了這些。」華格納寫給羅柯爾，一八五四年一月廿五日。

白），哈根在他的角杯中倒入了迷幻愛液的解藥，喝了藥，他的記憶逐漸恢復，繼續敘述他在火燄山上的遭遇；聽了他的故事，昆特覺得極端地受辱。哈根這時把矛刺入齊格菲的背部，齊格菲不支，倒在盾上。不過，依照歌劇的老傳統，他還是爬了起來，在死前唱了大概三十小節的音樂，敘述自己對布琳希德的愛情，才讓人把他抬了下去。抬屍回吉貝宏大廳的過程這一段叫〈送葬進行曲〉（Trauermarsch），十分有名。

接下來，場景又回到萊茵河邊的吉貝宏宮殿。時正夜晚，種種模糊不明原因的恐懼縈繞在古德倫的心裡，焦急地等候著丈夫的回來，使她輾轉不能成眠；她隱約看到一個鬼魅般的身影飄向河岸邊，倒像是此時不在房裡的布琳希德。她心中正在懷疑，這時候，哈根隨著畋獵隊伍回到大廳，大聲報出齊格菲的死訊，說他死在野豬的角下。但是，古德倫猜到了事情的其相，她質疑哈根，而哈根也沒有否認。齊格菲的屍體被抬了進來，昆特立刻想將指環據為己有，哈根當然不會讓他如願，立刻和他打了起來，昆特不敵，做了哈根刀下亡魂。於是，哈根動手取戒指；可是，齊格菲雖死，手還緊緊握著指環高舉，威脅著圖謀不軌的人。布琳希德這時進入廳堂，柴火堆起，預備為他進行葬禮。布琳希德獨唱起

一段泫然欲涕的感人音樂：但儘管感人，華格納並沒有在這段音樂發揮什麼思想、批評的貢獻，只是純粹在戲劇情感的表現上，實驗高亢具張力的音樂；就心理層面而言，與莎士比亞《安東尼與克利奧佩特拉》（*Antony and Cleopatra*）一劇中，克利奧佩特拉抱著死去的安東尼所表達的感情並無二致。最後她將火把丟入柴堆之中，騎著戰馬躍入火焰。整個大廳也著起火來——在大廳中央火葬，房子不著火才怪呢（開個蓄意的玩笑，來強調布景的過度矯飾）。不過，萊茵河此時漫過河岸，萊茵女兒隨著河水來到，將戒指從齊格菲的手上取走，也因此滅了大廳裡的火。哈根想要從她們手中奪回戒指，不過卻被眾女拖入水中淹死。布幕緩緩落下，在高高的天上，眾神和城堡也在洛格的火焰中分崩瓦解。

支離破碎的寓意

看過了演出，我們可以知道，這部份可說是了無新意。整個音樂的鋪陳，當然是極盡細膩、華麗；但是，目睹了《萊茵的黃金》和《女武神》以及《齊格菲》的前兩幕，對它們空前的舞臺表現，任誰都要發出由衷的讚嘆，也不能不承認它們的創新巧思。至於這部份：不論是演出、或者是多數的詩句，都有伊莉莎白時期戲劇

的影子。華格納不自覺地想要重現《安東尼與克利奧佩特拉》，但既沒有超越莎翁的成就，在氣質美感、在音樂的表現上，還有不及之處。簡單、尊貴蕩然無存，劇中的情節難以用令人信服的場景表現出來、而困難之處竟用極度鋪張的布景來掩飾過去，從眾人的眼裡，這無疑是想藉著極端的鋪張表現，和音樂所帶動的令人悸動的情感與高張的情緒，讓《諸神的黃昏》能夠擠身為《指環》這部偉大作品的一部份。但是，雖然聽到這樣令人興奮的音樂，一般的門外漢聽得如痴如醉，可騙不了懂得門道的人。的確，作者純熟的技巧一覽無遺，整體的風格、和聲、器樂配置，透露出大師圓潤的手法，豪無矯揉之處；只是，同樣的音樂主題，在《女武神》裡是那麼地感人，在《齊格菲》裡卻聽不到一處真正感動人的地方：它有的，只不過是外在的華麗，讓演出增加一些生氣和趣味而已。

原來的作品中，在齊格菲的火葬禮上，布琳希德延遲了她的自我犧牲，她對著齊聚唱詩的眾人發表了一番演說，告訴他們「愛情」這萬靈藥的功效。「我心最珍貴的智慧，」她說，「於今公諸於世。非產、非財、非敬虔、非天、非地、非榮華、非虛名、也非約定與習俗，唯有『愛』是一切。願愛得勝；無論何等境遇，願

汝得福平安。」這番斷然的話語有巴枯寧的影子；不過這裡的救贖者，不是拿著大刀的「自由意志人」、不是人類羽翼已豐的靈魂；乃是「愛」，但不是雪萊式的愛情，而是不折不扣的肉體激情。這段河東獅吼讓華格納給棄置了，無疑十分顯著，（他後來向羅柯爾透露，他受這段文字困擾了許多年），至終他將它完全地從《諸神的黃昏》中刪去。我們知道，華格納一直到已開始創作《帕西法爾》之時，才終於完成了《諸神的黃昏》；此時，距離該作品詩詞的出版，已過了二十年之久。他把布琳希德的演說刪掉，用他舊時的意圖譜寫最後一景的音樂，他的態度令人驚駭、完全沒有想到會造成什麼後果。在前幾部份代表的音樂主題中，使用的邏輯積極一致，這裡卻毫不遲疑地棄之而後快。他選用《女武神》第三幕中齊格琳德所唱的一段熱烈音樂作為結尾的主題，在這裡布琳希德激勵她，讓她期待著即將出世、命定做英雄的孩子、給自己一個高昂的使命感。

事實上，再次應用這個主題來表達布琳希德自焚時的高亢情緒，在戲劇的原則上，完全沒有一點邏輯可循。華格納這麼做，當然有一個藉口；也就是這兩個女人都有一個強烈的意願，為了齊格菲，願意犧牲自己的生命。但這充其量只能說是一個藉口；舉例來說阿貝里

希和佛旦都有相同的野心,都想要得到指環,如果用同樣的原則,瓦哈拉神殿的主題是不是也可以用在阿貝里希身上。瞭解華格納的創作歷程,我們就該有如下常識:因為創作時間過久,他在寫作《諸神的黃昏》之時,舊時的主題還留在他腦海裡的,只剩下外在的一些事物,諸如惡龍、火牆、和大水等等。齊格林德這段音樂誠然沒有音樂上的優點,它很可能只是通俗情歌常用的激昂曲調。事實上,它唯一的優點便是這激昂的效果,只不過用這麼低劣的方式達到這樣的效果,我們實在要說在整個四部曲裡,它是最虛有其表的一段音樂。但是,正因它澎湃的效果,為圖一時之便,華格納用了這段主題來結束這一景:儘管描寫布琳希德和齊格菲之間感情的諸多主題經過苦心經營,既高尚、又優美,他反而不從這些主題取材。

如果他早十年完成整個作品,他自然不會覺得這是個無關緊要的決定。我們不能忘記,《指環》的詩詞在一八五三年即已完成、並予付梓,而詩詞代表了華格納的社會理念;這些理念在歐洲的適當氛圍中孕育多年,在一八四九年德勒斯登暴動時為他所領受,對他產生了深遠的影響。任何心智活躍積極的人(如華格納至死之時),經過四分之一世紀,不可能不改變自己對政治和

宗教的看法（更遑論其哲學思想），因此華格納完成總
譜寫作時，自有不同的想法。草擬《諸神的黃昏》之
時，華格納才三十五歲。譜寫完成，一八七六年，預備
好第一次拜魯特戲劇節公演之時，華格納已六十歲矣。
他把舊時的想法棄之於身後，也是不足為奇的事。設計
《萊茵的黃金》的舞臺時，為了戲劇效果，他甚至還做
了一些更動：他讓佛旦拿起一把劍，揮舞著；因為舞臺
上的佛旦突然有了培育一位豪傑的想法，他希望能將它
清楚地反映在舞臺的動作上。這把劍是由法弗納在尼貝
龍根的寶藏中找到的，他覺得沒用，便把寶劍丟棄。但
這個道具派上用場，一點道理也沒有；這樣的作法和他
在《諸神的黃昏》最後一幕的音樂處理方式一樣，都是
十分地不智。

第三部 完美的華格納

在蕭伯納眼裡，沒有人如華格納這般完美，
從音樂貢獻的角度看，耗時近三十年才完成的《指環》，
濃縮了華格納所有的創作才華，是一齣歌劇史上偉大的
空前鉅作。
戲劇裡的「諸神」影射著當權者的權力腐化、政治的黑
暗與謊言；
而象徵救贖的英雄，則為「諸神」帶來無法避免的毀滅！
其中的政治隱喻，帶給世人極為深刻的啟示。
有人因此奉華格納為神，並自許為「華格納人」，揭櫫
「華格納主義」的不朽；有人則深深不以為然，認為他逾
越音樂的分際。
但無論如何，且聽聽蕭伯納的精闢解析。

為什麼他改變了心意

　　然而，如果華格納的哲學理念從世局的演變得到了印證，即使是二十五年之後，他也不會輕言放棄這樣偉大的哲學理念的。如果一八四九年至一八七六年的德國歷史，正是齊格菲和佛旦在現實生活的寫照，那麼按邏輯來說，《諸神的黃昏》應該是《萊茵的黃金》和《女武神》的高潮，而不應呈現實際上前後倒置的情況。

　　不過，事實上齊格菲並沒有來到世上，來的是裨斯麥；羅柯爾下了獄，他下獄與否其實也無關緊要。巴結寧與馬克斯鬧起意氣，在一次毫無尊嚴的爭執之後，巴枯寧解散了國際組織（The International）（不是瓦哈拉殿），於是國際組織也衰敗了。一八四八年出現的「眾」齊格菲都是政治上毫無救藥的失敗之例，反倒是佛旦、阿貝里希和洛格一類的人物都在政治上成就了耀眼的功績。甚至「眾」迷魅也打著旗號反對齊格菲，只有拉撒爾（Ferdinand Lassalle）是唯一的例外。但是，向來革命領導人一碰上實際的政治運作，一個個地都變成了「無所作

為者」。拉撒爾在一次浪漫的決鬥中丟了性命，因為他傾全力參與一個規模龐大的演說活動，搞壞了身體，讓他在決鬥中失去了防禦的能力；其實在演說活動之後，他也終於瞭解，廣大的工人階級還沒有預備好，無法加入他的行列，但少數預備好的卻不瞭解他。馬克斯於一八六四年在倫敦創立了「國際組織」，以後數年之間，一些神經緊張的報紙誤認它是一幢赤色鬼魅，但其實它只是幻影而已。在初期，國際勞工聯盟主義（Trade Unionism）的確有些成效，英國工人響應號召，慷慨解囊，支助歐陸的罷工行動；已經越過北海、前去對抗罷工的英國工人，也成功地被召回國內；但就革命、社會的層面看來，勞工聯盟主義仍是一個幻想之下的產物。悲劇也隨之而起：巴黎公社受到殘酷的壓制，誇張、浪漫式的社會主義也因此而壽終正寢了；幹練實際的執事者和軍人為事實所逼，不得不下狠手，摧殘這些陶醉在浪漫情懷裡的業餘人士和做戲般的夢想者。雨果（Victor Hugo）[52]在澤西（Jersey）用紙筆撻伐拿破崙三世；馬克斯的文采豐富如同雨果一樣，也輕而易舉地把提業（Thiers）歸類為罪大惡極的惡棍，葛立菲（Gallifet）也給貼上一個標誌，足以使他終身放逐於政治圈之外。他捧高皮雅特（Félix Pyat）和德勒斯克魯茲

143

52. Victor Hugo, 1802-1885。法國十九世紀重要文學家。

（Delescluze），說他們的理想遠比提業和葛立菲崇高，也不是什麼難事；然而，事實不容否認，真正臨陣之時，是葛立菲斃了德勒斯克魯茲，而不是德勒斯克魯茲斃了葛立菲；況且，面臨著法國的治理工作，提業總會想辦法完成他的工作。而皮雅特則只光說不練，甚至大話不斷、好讓他人疲於奔命。跟隨提業，讓眾人飽受地主和資本家的剝削，這是不容否認的事實；不過，跟隨皮雅特卻讓大家成了槍彈掃射的活靶，再不然就是流放新卡力度尼亞（New Caledonia），這一切都是不必要、毫無益處的犧牲。

用華格納歌劇寓意裡的話來說，阿貝里希奪回了戒指，帶著戒指，他與瓦哈拉殿中最高貴的家族結成秦晉之好。他過去威脅要把佛旦和洛格趕下王座，但他現在有更好的打算。他發現尼貝之家是一個非常陰鬱的地方，如果他想要過得舒適、安全，他不但需要佛旦和洛格替他管理此地，還得給他們豐厚的酬勞。他要豪華的排場、軍事的榮耀，他希望部屬死心塌地、熱情擁戴著他，也要子民展現愛國的情緒。他本性貪婪、無饜，靠自己是得不到的；相對地，佛旦和洛格擁有他要的一切，並且在一八七一年的德國，把他們發揮到了榮耀的極致。華格納本人也在他的〈皇帝進行曲〉（Kaisermarsch）當中歌頌這個功績，比起〈馬賽曲〉

（Marseillaisc）或卡曼紐拉歌（Carmagnole）[53]，凱撒進行曲聽起來都要讓人信服得多。

在《皇帝進行曲》之後，華格納為什麼要重回一八五三年的齊格菲理想呢？在現實的第一線，市政廳裡，皮雅特正滔滔不絕地闡揚社會主義的理念，就在此時，提業的砲火已經攻佔凱旋門、將香榭大道翻了過來；在這個情況之下，華格納怎會誠摯地相信，會有一位英雄齊格菲前來手刃惡龍、攻破圍繞在山上的層層火牆呢？事情的發展有了始料未及的急遽轉變，事實還不夠清楚嗎？也許《指環》和馬克斯與恩格斯的《共產宣言》一樣，都是令人鼓舞的宣告、是警示之言，他們猜測著歷史的定則，預言資本主義的世紀注定要走向敗亡。不過，華格納和馬克斯一樣，對實際政府的管理，即行政工作，幾乎完全沒有經驗，他們只有英雄對抗惡人的情懷，靠著這樣的精神來進行階級鬥爭，因此，他們所預言的共產革命過程又怎會實現，他們分派已定的階級角色又怎會按照他們的劇本扮演呢？

讓我們暫時打住，看看尼貝龍根傳奇和華格納的寓意故事最早出現不一致的地方。現實世界中的法弗納成了一個資本家，而寓意中的法弗納只是一個囤積貨物的人，他

53. 法國大革命時期流行的一種歌曲。

的金子並沒能為他帶來任何的利潤,甚至還不能供他維生,所以他還得出去找吃的、喝的。事實上,他正是在往飲水池的路上為齊格菲所殺。金子對齊格菲也沒有用途,但兩人之間有不同之處:齊格菲不會浪費時間去看守對他一無是處的財物;然而,為了不讓別人搶走他的寶藏,法弗納卻陪上了自己的人格和生命。雖然這個對比符合人類的天性,卻不符合現代經擠的發展。真正的法弗納不是一個鐵公雞:他汲汲於盈利、喜歡舒適的生活,也積極打入佛旦與洛格的社交圈中。為了得到這一切,他只有將金子歸還阿貝里希一途,以換得進入阿貝里希企業群的憑證。既然得到了資本的奧援,阿貝里希繼續壓榨他的侏儒同胞,法弗納沒有黃金的巨人同胞也無法倖免。更且,阿貝里希用強有力的競爭策略和大型企業做為壓榨手法,更成功地為他帶來高度自尊和社會地位,這些都對阿貝里希的性格產生了影響,無論馬克斯或華格納,都沒能預測到這樣的結果。他發現,在現代社會的型態之下,一昧地追求利益,把自己變成一個愚笨、貪婪、心胸狹窄的勢利眼,是賺不了大錢的:因為,把幾十塊錢變成幾百塊、甚至於把幾百變成幾千,只要有貪欲就足夠了;但要把幾千變成幾十萬,沒有大的經濟規模以及沒有求利、豪奪的意志是不行的。要把數十萬變成幾百萬,阿貝里希必須將自己化為地上的神,君臨成千上萬的工人、創建新市鎮、管理

市場。在此同時，法弗納還無所事事地等著坐收利息，完全不知發揮潛能、不思奮起上進，他的人格、才智也因此每下愈況了；只不過，他愈無能，在金錢上就愈仰賴阿貝里希，在政治上愈仰賴洛格，在尊嚴和安全上就愈仰賴佛旦。阿貝里希因掌有經濟大權，在「命運」的主導下，於今已是一切的主宰了。所以，正如恩格斯在《一八四四年英格蘭工人現況》一書中所述的情況，一八五〇年時的阿貝里希雖只是個可鄙的曼徹斯特工廠老闆，但到了一八七六年他有了極大的轉變：外表上他是個富有愛心的雇主，骨子裡卻是個金融資本家。

在此我不顧誇大這些紳士的美德，而要指出：除了把過時的馬克斯主義當做邪教一樣崇拜的社會民主黨老戰友之外，大概每個人都能同意，現代掌握一切的雇主不像《指環》裡的阿貝里希那麼容易推翻、打發。佛旦依賴他的程度，比之法弗納也不遑多讓：「戰爭之王」（War-Lord）參訪他的工廠，在鼓勵人心的演說中讚揚他的工作，並監禁他的敵人；在此同時，洛格正在國會裡為他處理政治方面的事務，接受命令為他發動戰爭、制訂條約。此外，還有一個名為「媒體」的神祇為他掌握著，為他傳聲、製造有利於他的輿論，也為他組織逼迫、鎮壓齊格菲的工具。

　　在齊格菲學到阿貝里希的生意手法、並一肩挑起他的重擔之前，故事不能結束。他甚至於還沒有反叛阿貝里希，除非他笨到、無知到、浪漫到、不實際到不知道阿貝里希的工作（和佛旦、洛格的工作一樣）是必須的工作，因此絕不會由一個戰士擊敗、取代，這個大業必須由一個有能力的商人完成，能夠在充分預備好的情況下繼續工作，而不能稍有一天的停頓。即使全地球的無產階級都接受「階級意識」（class-conscious），答應馬克斯的呼召，組織起來發動階級鬥爭，爭取無產階級的勝利，讓所有的資本都成為公共的財產，所有的君王、富翁、地主、資本家都變成平民，但勝利的無產階級不是在隔日的亂世中餓死，就是必須繼續現在的政治和工業活動（這些工作當下是由少數君王、獨裁者、不負責的金融家、和中產政府議會所掌控，可以說「雖不滿意、但已經是壞中求好」了）。在此同時，這些大人物必須要全力抵禦自己的權勢與財產，不讓革命力量得勢，除非有一天這些勢力成為正面、具決策、管理能力的力量，而不只是一群自命清高的道德人士，處處抗議以及製造動亂；現在，他們只不過是一群未經世事的理想家，誤以為馬克斯飽有實務經驗、提業則像是戲裡無惡不作的大反派。

這一切的發展，與當初華格納和馬克思所預言的未來並不相同，他們兩人都預言資本世代的終結。實則一九一三年時，那個世代看來極盡繁榮，預言因之顯得可笑、盡可棄之不顧。僅在十年之間，馬克斯思想已不再是歐洲的爭議中心了。面對千百萬的孩童可能餓死的命運，善心人士拿不出幾先令救助他們，只有搖頭聳肩而已。但阿貝里希的事業非常成功，開始覺得自己是神了；他和佛旦的結盟也把他的子女帶進封建軍事理想的影響之下，而這些影響不利於商業的進行。華格納與馬克斯預言阿貝里希的行徑必會將他引入無底深淵之中，這也是人們在現代歷史的演進中、以及在實際的行政經驗之後所發現的，人們從中尋找一個新而且安全的路，而他們的洞見不是在《資本論》裡找到的。然而，阿貝里希不會相信走在老路上，終將墮入深淵，同時也不願意探索新的道路。而群眾對所謂的路線一無所知，對貧窮之苦倒體會深刻。所以，他愈行愈速，手握刀劍，封建的子婿斯伴隨左右，用著大量的炸藥轟出一條路來，但卻在此刻跌入他從不相信存在的深淵之中，把中歐、東歐的文明也一併毀了，讓布爾什維克黨人（即馬克斯主義者的前身）、社會民主黨人、共和黨人、以及毫無組織的革命黨人盡其所能從中獲利，更目睹前幾頁我所

述之事實景象。

　　不過，華格納先阿貝里希而逝，未得以親見其自取其辱的慘狀；他親眼目睹的，則是齊格菲自取其辱的慘狀。齊格非在對抗阿貝里希的過程中，毫無建樹，亦無成功的可能；阿貝里希也還未到齊格菲愚笨的程度，還沒有以自殺結束自己的生命。華格納因為自己的職業，所以比齊格菲還實際一點。製作一齣歌劇，或甚至只指揮、排演一場交響樂，可能都比十年大英圖書館苦讀所得，對世界更多一分認識。在《萊茵的黃金》和《凱撒進行曲》之間，華格納必定已經知道，應該在《指環》中加入幾齣戲，放到《女武神》之後，讓此劇蘊含的寓意能更完全地彰顯出來。在一八四八、四九年之間的抗爭中，革命一代的英雄們初試啼聲，但他們處理起政務是那麼地幼稚、態度又帶著過度浪漫的驕傲，在一八七一年的鬥爭當中，又都死在提業的機關槍下，看在華格納的眼裡，對他的影響可想而知，如果有人懷疑這點，叫他讀讀《棄甲投降》（*Eine Kapitulalion*）[54] 就能知分曉。讀那段出了惡名的嘲諷文字，方知齊格菲的作曲作詞者如何像一個學童般坦誠的態度，大膽地嘲弄法國共和黨人的所作所為，他自己在一八四九年的同樣

54. 華格納寫於 1871 年的嘲諷劇，以雨果為主角。

行為讓他吃了流亡海外之苦，而今一八七一年，共和黨人卻仍舊重蹈他的覆轍。他把德勒斯登革命的熱情訴諸於他偉大的音樂之中，而二十年後的熱情，他則用來嘲弄羅西尼的音樂。從他的打油詩句「共和、共和、共和和」（Republik, Republik, Republik-lik-lik）裡，很清楚的看出他的意圖，毫無疑問。《威廉泰爾》[55] 序曲的影子在華格納裡清晰可見，彷彿華格納將其每個音符郁照抄了過來。

　　若我們清楚華格納的為人，便知他之所以有這樣的大轉變，不在於德國在普法戰爭大勝之後所產生的愛國熱潮，也不是因為《唐懷瑟》醜聞而對巴黎人心存怨懟。提起怨懟之心，華格納更有理由怨恨自己的國人：他在德勒斯登擁有受人景仰的成就，但他厭惡這個成就，這種恨惡的心情十倍於怨恨在巴黎三餐不繼的過去。他在作品中所發洩的感覺，無疑地滿足了自己的小情緒，畢竟成就卓著的人也和販夫走卒一樣都有共同的情感。不過。他可不是一個沈溺於這種小滿足的人。事實上，他也不認為這樣使使性子，就可以此滿足了：因為他已經體認了真相，知道這些造反人士根本就無能治理政府。空舞著諾頓寶劍有何用處、對華格納的藝術造詣有什麼好處？當時的德國皇帝

55. 《威廉泰爾》，羅西尼著名之歌劇作品，於 1828 年於巴黎首演。

對華格納還有些正面影響，只是德皇自己也是一個瘋子。此時的華格納閱歷漸豐，早知道世界須靠政績來治理，單有善意並不足以成大事。一個行事有效率的罪人，其實還要勝過十個一事無成的聖人、烈士。

我不需要再於此多加著墨了。華格納天賦異秉，他懷抱無比真誠，對事實有無上的尊崇，有充分的自由、絲毫不受情緒化的群眾運動煽動、影響，對政治權力的實際也有無比的認知，也深知現代國家領導人利用種種策略、創造盲目的崇拜，以利於操控一切、抓穩槍桿。他在撰寫《諸神的黃昏》的時候，就已經接受事實，承認齊格菲的敗亡以及「佛旦─洛格─阿貝里希」三合一政體的勝利。他已不再夢想英雄的出現，也不寄望找到最終的解答，他反而在《帕西法爾》中創造了一個新的主角，說他並不是個英豪、而是個傻子，身上配的不是無堅不摧的寶劍，而是一戟他絕不使用的長矛。他非但沒有屠龍而展其雄風，卻因射殺一隻天鵝而羞愧不已。誰來擔救亡圖存之責？對這個問題，華格納已徹底改變原有的觀念。這反映了華格納在譜寫《萊茵的黃金》和《諸神的黃昏》之間的心境變化，也解釋了他為什麼如此輕易地就放棄了《指環》的寓意，反而回頭採取《羅安格林》。[56]

56. 帕西法爾係羅安格林的父親。

華格納自己的解釋

　　我既已向讀者交代了我對《指環》的說明，是否還能對華格納再作解釋呢？若是可以的話（我當然可以），我不應把它當作唯一的解釋。華格納的四部劇寫就之後，又過了半個世紀；而在這段時間裡，當初多屬天才直覺的作品，如今對一般人已完全可以理解，甚至瞭解得比「創作者」本人還透徹。幾年前，我在說明易卜生的戲劇時，曾經指出，易卜生甚至還不如我清楚他戲裡面蘊含的意義。那些沒有寫過德國人所謂「趨勢」作品的愚笨人士和（雖然不笨的）評論家，卻看不到這一點；他們所見的，只是一個驕傲自大的傢伙，自吹自擂地吹捧自己比易卜生還瞭解易卜生。幸好，我今天採取同樣的態度面對華格納，我能夠用華格納自己的權威話語來支持我的論點。一八五六年八月二十三日，他在給羅柯爾的信上指出，「藝術家憑著天賦所完成的作品，要如何讓他人完全瞭解呢？如果他的作品是真正的藝術，則藝術家在創作之時，也需面對一個謎題；因為自己一如他人，也身在幻覺之中。」

　　事實上，人類神化宇宙的自然創造力，把純粹天然的原動力解釋為理性、邏輯的設計；同樣地，對於天縱之英才，我們也總想把他們當作是神。華格納所謂的「真正的藝術」，其實是藝術家天賦本能的表現，與其他形式的本能一樣沒有邏輯道理。從前，有人問莫札特他作品裏的意義，他老實而直接地說：「我怎麼知道？」華格納既是哲學家、評論家、也是作曲家，總是想在自己的創作裏找出寓意和道理來；也有幾次，找到幾個了不起的寓意，但沒有兩個是一樣的。試想，亨利八世竭盡腦汁、發明了了不起的理論來解釋自己的血液循環，但這個理論比去世已久的生理大師哈維（William Harvey）[57]的發現，還差得遠呢！

　　然而，華格納自己的說明卻是非常地有趣。首先，《指環》中的議題，有相當程度的部份是非常清楚、完全不容置疑的。例如，以社會主義的觀點刻劃尼貝龍根為人奴役與阿貝里希的暴政，來批判資本主義的工業制度。華格納戲劇中的這個部份，用一般人類的智慧就能理解。其所涵蓋的範圍，可以說是內政部的實際工作範疇：今天，我們很清楚這個道理，華格納當時也一樣。

57. William Harvey, 1578-1657：實驗生理學創始人之一，闡明血液循環原理及心臟作用，提出胚胎組織「漸成說」。

　　至於佛旦命運的那部分，則沒有那麼清楚。事實上，根據華格納事後追述，在完成《指環》不久，讀過叔本華剛問世的名作《意志和表象的世界》（*The World as Will and Representation*）[58]，他的創作原意被自己的發現徹底地瓦解了。他深信自己的作品是一深具哲理的藝術鉅作，他著了迷似地執著於這個理念，以致於公開宣稱作品中涵蘊著人類的一切衝突，他不僅將之以智性呈現，也以藝術的方式表現在他的作品當中。「我必須承認，」在寫給羅柯爾的信中，華格納說，「我靠著天賦而作的音樂，在他人的哲學思維中，找到了相應的理念，也讓我對我自己的作品有了更深的認識。」

　　然而，叔本華卻根本不曾做過那種思考。華格納決意證明自己一直都是個叔本華的信徒，只是自己一直不知道而已；不過，他愈是想證明，愈顯得他受《意志》一書影響之深，令他徹底地遺忘了自己的過去。要知道這一切是如何發生的並不困難。華格納這麼形容過自己：「在同一個人靈魂深處，直覺或衝動的一面和意識、理性思維之間存有一道深廣的鴻溝，這種情況實不多見。」而叔本華對現代思想的卓越貢獻，在於啟發人

155

58. 德文原名 Die Welt ais Wille und Vorstellung。

類，使其清楚認知這道分野，也難怪華格納不假思索，攫取叔本華的形上生理學（metaphysiology，我刻意不用形上學 metaphysics，應該比較不易造成誤解），說得誇張一些，這個分野在文藝復興之前頗為人熟知，而後，卻為理性主義所淹沒。不過，形上生理學是一回事，政治哲學又是另一回事。齊格菲和叔本華的哲學都強調人類本能部份（即人類的「意志」）、以及人類思考官能（即《指環》中洛格代表的部份）；然而，齊格菲的政治哲學和叔本華的政治哲學，可說是完全相反的。不同之處，在於叔本華認為意志是人類所有痛苦的來源、是譜寫終極罪惡（即生命）的作者；而理性，則是來自上天的恩賜，使人類得以抗拒與生俱來的意志，透過否認意志，可以達到釋放與和平、空靈與極樂的境界，而這些想法根本就是悲觀主義的理念。在譜寫《指環》之時，華格納是不折不扣的樂觀派，欲藉著滿懷的革命熱誠為社會帶來改變；他鄙視理性，在劇裡他用見風轉舵、不實、狡詐的洛格來刻畫；對於賜予生命的意志，他有無比的信心，他用榮耀的齊格菲來代表。但讀了叔本華之後，他卻有了極大的轉變，一心想要證明自己一直都是個悲觀主義者，他的洛格，則是《萊茵的黃金》裡，佛旦最明智、最有價值的謀士。

有時候，他非常坦率地承認自己看法的改變。「我創作尼貝龍根一系列歌劇的時候，」他在給羅柯爾的信上寫道，「我滿懷著古希臘的理想，對一切事充滿樂觀的態度，我相信只要我們願意，我們一定可以實現理想的世界，不需其他任何的助力。一切阻擋我們意願的阻礙，我都自以為是地丟在腦後。我還記得，就是在這種思維背景之下，我創造了齊格菲這個角色，希望藉著他，創造一個遠離痛苦的自由境界。」但是，回顧早期的作品，他說在這些做作的樂觀理想背後，他的心裡總還有一種直覺，「是否定意志、否定一切的高貴悲劇。」他應用了很多哲學的概念，就為了要解釋這個事實，但是他卻常常講出自我矛盾的話，讓人啼笑皆非。他把樂觀叫做「古希臘（理想）」，是他在理智的茫茫路程中，偶一迷失方向、而誤入的世界。另些時候，他則詆毀「樂觀」，說那簡直是猶太教的化身，此時，猶太人被華格納視為現代人性的代罪羔羊。在一封從倫敦發出的信中，他滿懷熱情地向羅柯爾解說叔本華的思想，大力傳講否定「意志」，並「生活」在毫無錯誤、毫無虛幻追求的境界裡，而得到拯救；在下一封信中，他的興致絲毫未減，信尾寫道，他離開倫敦後，將前往日內瓦，接受一項有益身心的水療法。在七個月以前，他寫了以下的話：「相信我，我也曾對鄉村生活

滿懷憧憬；而為了想成為一個完全健康的人，兩年前，我到一個水療醫學單位接受療程，預備放棄藝術與一切，再度成為孕育在自然懷抱中的處子。但，我親愛的朋友，最後我幾乎快發瘋了，我至終還是得嘲弄自己的天真無知。沒有人能到達神應許給我們的地方，我們都將死在曠野。有人說過，智慧是一種疾病，是無法醫治的疾病。」

羅柯爾深知老友的過去，很顯然地，也曾施壓、要他提出說明，解釋《指環》和《諸神的黃昏》之間不一致的情況。華格納不斷地用巧智，有時候還發起脾氣，來為自己辯護；他的辯稱很多，諸如：「我相信我有一種實在的直覺，不讓我非常清楚地界定我的戲劇；因為我覺得，如果我完全地公開我的意念，就等於破壞了實在的真知卓見。」他甚至還要為他的說明，再度提出一系列的說明。他也會激動、惱怒起來，因為羅柯爾不欣賞《諸神的黃昏》裡的布琳希德；他重新寫了魔盔那一景；最後，在無計可施的情況下，他大叫：「你一直要我用語言來解釋是不對的：要瞭解表現在舞臺上的東西，有時是不能用語言、文字表達的。」

悲觀大情聖

有時候，他實在是一點也不像悲觀主義；羅柯爾身

為階下之囚，他建議羅柯爾藉著「『美』的鼓舞」來安慰自己，卻不要他「戰勝意志，過自由的生活」。但過了一刻，華格納自己又把藝術丟棄，迎向生命了。「生命結束之時，」他別具巧思地說，「也正是藝術開始之時。年輕的時候，我們追求藝術，但卻不知為何而追求；如今，已經藝術、已歷滄海，才知道為了藝術，失去了多少的生命經歷。」唯一差可告慰的是，他知道他受到大家的喜愛。談起愛這一事，他大放厥詞；若叔本華還健在，定會引起他極度的反感，雖然我們已經知道華格納的個性原本如此【見112頁】。「愛是最完美的現實，」他說，「只有兩性才能共同創造：只有男人與女人的愛，才是真愛。任何其他形式的愛，都可以回溯到這種無所不包的真感情；所有其他形式的愛只不過是男・女之愛的擴散、連接，與模仿。如果有人認為愛情只不過是愛的一種表現形式，和其他形式享有同等的地位、甚或不如其他的形式，那他可就錯了。

「崇尚形上學的人寧取虛擬（unreality）、而棄現實（reality），從抽象中引導出具體，（簡單地說，就是將言語置於事實之上），尊崇愛的概念而不重愛的表現；也許他還會覺得表露出來的愛，只不過是已在（pre-existent）、非官能、抽象愛的外在與可見的符號；

他也會盡可能地鄙視愛的感官的一面。無論如何，我們都可以篤定地說，這樣的人一定沒有愛過、也沒有被愛過，從沒經驗過人類的愛，否則，他應該知道，他所鄙視的愛，是肉體的愛，是人類野性的一面，而不是真實的人類愛情。個人最高的滿足與表現，只存在完全的結合裡，而完全的結合只能藉著愛來實現。人類是男人與女人的組合：只有在兩者合一的時候，才是一個真正的人；只有藉著愛，男人和女人結為一體，人性才得以完整。但是，我們頭腦不清、辨事不明，以致於今天我們一談起人，就不自覺地只想到男人。藉著男、女之間的肉體與超越肉體的愛，男女合而為一，人類的生存才得以確保；人類無法創造出高於自己的物種，因此，經由愛情而創造出的生命，就是他生命的極至、就是他生命的超越。」

從這位準叔本華口裏說出、來解釋自己作品的這些話，很顯然地什麼也沒說清楚；華格納的心思敏銳、思想豐富又易受影響，給人一問，臨時一答，只徒然洩漏出當天講話時的情緒、或是當下的思緒而已。他和別人來往的書信裡，看得出他根據對方的性格及其對戲劇的認知來修正他的話語；也特別是在這些書信裡，我們發現，他採取種種的姿態、用盡一切言語，其實只是在耍

聰明、別有特殊目的，而不是實在地找出一個能經得起時間考驗的解釋。這些作品應當能為自己說話：如果《指環》說這樣，他後來寫的信說那樣，那麼我們當採信《指環》，據以駁斥書信裏的內容，我等得把兩者當成出自不同人的手筆一般看待。不過，熟悉華格納講的話的人，並不會覺得這裡面有什麼矛盾之處。他這種類型的人，性格裡面有多重的性情，好像是好幾個人合在一起一樣。一旦他厭膩了爭強鬥狠、激進、改革樂觀派等等的角色，他就以悲觀主義者、極樂世界信徒自居。在《指環》戲裡，布琳希德唱出「安息、安息，汝神」（"Ruhe, ruhe, du Gott"），氣氛神聖、光明、敬虔；但翻回前數頁，齊格菲吵鬧不休、族人瘋狂作樂，華格納此處的熱情也不遑多讓。

　　一個禮拜裡面，華格納並不是天天都當叔本華，其實也不是天天當華格納。星期一，什麼都沒辦法讓他提起執筆的興趣；星期二，他卻開始寫新的文章；星期三，他惱怒別人，因為他們把他的作品分割開來演奏，「難道不明白如此一來他無法指揮了嗎，他的作品必須完全照著他的意思來演奏才能為人所瞭解」；然而，到了星期四，他卻自己弄了個華格納作品選粹，音樂會結束之後，又寫信給朋友，說道樂團和觀眾都大為激賞；

星期五，他充滿自信熱情，滿腔齊格菲式的意志，相信它終將戰勝一切道德試練；而他也滿是革命意念，相信「改變與新生的宇宙法則」；到了星期六，一線神聖的光輝突然佔據了他的整個人，問道：「那一個道德行為的根源不是克己自制，誰能想像不是如此？」簡單地說，你可以引用華格納的話來反駁他自己，而且幾乎是有源源不絕的材料。就好像兩個傻瓜爭論著貝多芬的性情是多愁善感、還是開朗一樣：說他多愁善感的人提出貝多芬的慢板做證據，而說他開朗的，則舉出他的詼諧曲，以示所言不虛。

《指環》的音樂

重要主題

　　任一個尋常的英國人都認得國歌《天佑女王》開頭的幾小節,也知道這些音樂所代表的特殊意義;同樣,要瞭解《指環》的音樂,只要抓到《指環》中做為骨幹的一些樂句,聽熟瞭解。這並不是難事;每個士兵都必須有能力分辨不同號角聲所代表的意義;而任何一個有能力分辨號聲的人,也當有能力分辨《指環》的重要主題或是主導動機(Leitmotifs)。因為主題不斷地被重複著,學習主題因而又更容易一些;觀眾首次看著舞臺上的人物、布景,音樂在此時如排山倒海之勢湧入耳際,在目睹了樂句所彰顯的強烈戲劇張力之後,兩者之間的連結也就深植在觀眾的潛意識裡了。《指環》的主題既不長、不複雜也不困難。任何人只要能抓得住號角聲、能聽得出鳥鳴聲、郵差的敲門聲、馬蹄聲,就絕不會聽不出《指環》的主題音樂。毫無疑問地,要把《指環》的音樂主題在腦海裡深植下來,觀眾可能還覺得容易些。耳朵征服音樂比心靈征服思想要

簡單不少。不過，《指環》的主題音樂大致上說來並沒有
代表什麼思想；若有，僅是一些極單純的一般感情，若不
然，就是平常到小孩兒都熟悉的情景、聲音及想像之物。
事實上，有些聽起來還十分地孩子氣，好像是海頓《創世
紀》中引進馬兒、鹿兒、和蟲子的小間奏曲一樣。在《指
環》中，我們有馬見、也有蟲子，華格納處理的方法和海
頓並無二致，充滿著興味，儘管自命品味高尚的人士並不
願意承認。雖然這些華格納專家不說話，但是有時候還
是會受不了。比方說，布琳希德在提到她的座騎格拉尼
（Grani）時，樂團奏出一連串的三連音，該段音樂並不是
形容馬兒奔馳的景象；不過，一連串的三連音急瀉而下，
的確讓人感覺到音樂的奔馳感。

　　有些描寫物體的主題則並不容易以音樂表現出來：
比方說，音樂沒辦法表現戒指、也沒辦法表現黃金，然
而每一樣東西卻都有一個代表主題，瀰漫在整個音樂
裡。就黃金而言，音樂和黃金的關係是由《萊茵的黃
金》第一幕 [59] 中一段小而美的主題所建立的，樂團帶進
音樂，提示當時陽光射進水中的情景，直至目前尚未為
人看見的寶藏，因而閃耀出耀眼的光芒。描寫魔盔的那
一小段怪主題，也是一開始就被彰顯了出來：樂團明顯

59. 應是第一景，蕭伯納所指有誤。

地強調出這段主題，觀眾也不禁對魔盔與其魔法讚嘆不已。寶劍的主題是在《萊茵的黃金》最後引進的，目的在表現佛旦的思考，因為他想藉一位英雄來解決諸神毀滅的問題。我提過，每一次面臨實際的舞臺處理問題時，除了希望引發觀眾的思考之外，華格納總是不能不誇張其事，讓舞臺的實景也吸引觀眾的注意；在此處，雖然在譜上並沒有這樣的舞臺指示，佛旦卻拿起一支寶劍，作揮舞勢。這段犧牲儀式由於華格納本身的懷疑而被去掉，對觀眾而言，並無法實際感受這段音樂的意義，音樂和寶劍的關係一直到《女武神》的第一幕才得彰顯；齊格蒙孤獨地等在渾丁家中的火爐前，手中沒有武器，心裡面明白，只要天一亮，就得與房子的主人一決死戰。此時的他，想起父親曾經應許，在他危急的時候，會給他預備一把寶劍，正想的時候，一絲微弱將熄的火光，映照在樹上的金色劍把上，樂團也在聲息將盡的此時，立刻奏出前述的主題音樂。此後，在齊格琳德講述寶劍故事的時候，這個主題便不斷湧現，稍後，齊格蒙奮力將寶劍從樹上拔出，樂團齊奏，表現出耀眼的光輝。這段主題只有七個音符，簡單明瞭，旋律簡單如喇叭、號角奏花腔，任何人都不可能聽不出來。

在《萊茵的黃金》第二景之初，諸神的居所首次出

現在我們以及佛旦面前，瓦哈啦神殿主題宏大而莊嚴，同樣地讓觀眾留下不可磨滅的印象。這個主題也有一個讓人印象深刻的節奏，華格納素為評家所詬病的複音音樂、與其新巧奇怪的問題，此處並不得見，而它莊嚴的和聲僅有三個簡單和絃，對慶典中即興伴奏詼諧歌曲的學生而言，似已足以應付舉世所有的通俗曲調。

在《萊茵的黃金》第三景開始猛然迸出的《指環》主題，其實與侏儒窩裡悲慘、混亂的景象根本就是格格不入的。這個主題也沒有旋律，只不過是一些錯置的律動（音樂家稱它們為切分音），由一連串的三個小三度組成，一個疊著一個，形成大家所熟悉的和弦（就技術層面看來，這是小九和弦，從前叫減七和弦）。我們很快就可以抓到、進而辨識這個主題。不過，音樂奏出之時，並不如上述主題那般清楚，或像描寫對黃金的詛咒那段主題那般惡毒。因此，第一次聽到這些主題，不能說對整個音樂架構就十分瞭解，但是主題樂句為樂團鏗然奏出、既明確又清晰，倒如莎士比亞劇中的戲劇主題一般清楚。至於譜裡欲語還羞的微妙，更讓聽眾愈想要多聽幾遍，也使得《指環》像貝多芬音樂一樣，那麼探測不盡、百聽不厭。

個別角色的代表主題很容易就能在腦海裡構成印

象，因為角色出現在舞臺上的時候，音樂奏出，就可簡單地形成聯想。一般來說，角色的主題音樂都顯得恰如其份。巨人進場時，樂聲宏亮、穩重，時有沈重的踏步聲。靈巧、怪異的迷魅，則有一個靈巧、怪異的主題，兩個薄弱的和弦，怪聲怪調地引導出場。古德倫的主題可愛、溫暖，昆特的則是大膽、粗野、又平淡無奇。每當某個角色在舞臺上死去，華格納總喜歡讓他的主題轉弱、再漸漸消逝、讓迴聲嘎然而止，終於靜默無聲。

角色刻畫

然而，這些主題音樂的運用，都還只是在玩家家酒的層面。更複雜的角色不能只用單純的主題來標記，他們在劇中的個性、風格刻畫、必須藉著一些特殊的主題音樂共同組織而成。而《指環》主題音樂自成一個架構，角色所代表的概念主題經華格納以對位手法處理，更將主題運用得淋漓盡致，這是最成功之處。如同韋伯的《魔彈射手》[60]或麥耶貝爾的《惡魔羅勃》[61]裡的惡魔一般，在《指環》裡，惡龍或馬都有一個固定的主題，好似雨傘上貼著名條、標明主人是誰一樣，每一次在舞臺上出現，

60. 韋伯（Carl Maria von Weber, 1786-1826）的《魔彈射手》（*Der Freischütz*）。該劇被視為德國浪漫歌劇之開始。

61. Robert le diable, 十九世紀重要之法國「大歌劇」（grand opera）作品。

樂團就齊奏出那些一成不變的主題音樂;不過,佛旦出場的時候,卻都不是這麼死板。有時候,瓦哈拉神殿的主題被用來表現眾神的偉大,做為佛旦的一個面相。此外,象徵佛旦權力的矛,是由另一個主題代表;齊格菲後來以諾頓劍重擊佛旦的矛,華格納也用了他最愛的手法,以石破天驚的震裂音切入,象徵著矛斷神亡的意象。另一個表現佛旦的主題,則是那段「流浪者」的音樂,音樂尊嚴、具撫慰人心的效果,配合著在三個謎題的那一景,當迷魅在黑魅的夜裡恐懼顫抖、佛旦出現在山洞洞口的情景。所以,華格納不僅寫了好幾個佛旦的主題,而且,配合著劇情的不同,彼此的變化、音調的特色,也彰顯出情節的特殊之處。齊格菲的主題也是一樣,在《諸神的黃昏》序幕當中,代表年經齊格菲的輕快號角更換節奏,加之以厚厚的和聲,變得富麗堂皇,象徵著英雄的長成與英雄時代的展開。甚至於迷魅都有兩、三個主題:一個在上面已經談過了;另一個小主題,以三連音的節奏模仿他的鐵鎚聲,後來,在他死時,阿貝里希發出狂笑,該主題則有著狠狠的諷刺效果;最後一個,是迷魅細訴當年懷抱著棄嬰齊格菲,對他滿懷慈母愛的低唱。此外,還有種種的音樂小效果、蹣跚步調、哀嚎音,只要樂團奏出一丁點兒的提示,不論迷魅是否在舞臺上,觀眾立刻就會想到他。

事實上，運用主題音樂來刻畫劇中角色，是不會有很大成就的。莫札特是此道的頂尖高手，卻壓根兒沒想過要運用此法；而華格納雖然在《指環》中大量使用代表主題，但他並沒有揚棄莫札特的曲法。不談主題，《指環》中的角色音樂個性，也足以使齊格菲和迷魅兩人，或佛旦與古德倫兩人涇渭分明，一如唐‧喬凡尼與雷波瑞婁[62]、或薩拉斯妥之於帕帕給娜[63]，我們也深知，描寫各角色的主題，與樂曲的其他部份一樣，音樂與劇情必須搭配得宜：例如，瓦哈拉神殿或矛槍的主題，絕不能用於森林鳥鳴或那位性情多變、陰沈狡詐的洛格，否則豈不貽笑大方。總之，整個音樂的刻劃必須獨立於這些特定的主題之外；亦即，若將主題系統全然除去，角色的表現亦應絲毫不受影響。

我可以再以一個例子說明主題音樂運作的方式。洛格有兩個主題：一個是快速、迂迴，時而轉換、多變的十六分音符，來表達他刻意模糊、邏輯不明的狡詐心機；另一個則是火焰的主題。在《齊格菲》第一幕中，迷魅試圖向齊格菲解釋恐懼的感覺，而齊格菲卻不能明白。流浪者離開的那一景，迷魅讓夢魘般的恐懼籠罩

62. Leporello, 唐‧喬凡尼的僕人。

63. Sarastro,《魔笛》裡的大祭司。Papagena,《魔笛》裡捕鳥人的妻子。

著，似幻似真，讓他方寸大亂，驚懼不已，這感覺還深烙在記憶之中。他向齊格菲說，「難道你在林中漫步的時候，不曾讓樹叢中忽來乍現的神秘光芒嚇得驚悚不止嗎？」對此問題，齊格菲大感訝異，因而回答，當他在林中漫步之時，內心全然健康，感覺毫無異狀。在迷魅發問之時，樂團奏出也充滿顫抖音質的火焰主題，和聲極端受抑、不安；而齊格菲回答的時候呢，則是清楚直接，主題大膽、亮麗、平和。就主題運用的技巧而言，這是一個典型的例子。

主題音樂系統帶來了交響和聲的興味、合理性，以及音樂的一致性，讓作曲家得以盡情開拓他旋律素材的每一層面與質地；使華格納如貝多芬，能以幾句簡單的樂句，在音樂的美、表現以及意味上，創造出無與倫比的奇蹟。不過，這也有缺點，因為它使得華格納樂此不疲地重複一個個的主題，這在純粹的舞台劇裡是完全不能被接受的。任何一位劇作家該學的第一件功課，就是觀眾已在第一幕親眼看過的劇情，千萬不能讓任何角色在第二幕再無止盡地重述給觀眾聽。華格納過分沉溺在主題音樂的運用。任一劇作家看到都會大感詫異。齊格菲從佛旦那裡繼承了口述自我歷史的癖好，台上每一角色都要聽一遍他的迷魅和屠龍故事，儘管觀眾已經花了

一整晚看過齊格菲口中的事蹟。齊格菲講故事是在《諸神的黃昏》裡、哈根將故事說給昆特聽，同一個晚上，阿貝里希的鬼魂又把故事重述一次給哈根聽。其實，哈根與觀眾都已經非常清楚事情的來龍去脈。齊格菲也盡可能把自己的英勇事蹟告訴萊茵河女兒，接著，又繼續告訴打獵的同伴，直到他們將他害死方止。佛旦在第二晚自述的傳記，到了第四晚，又為命運之女重複一遍。命運之女把故事稍稍做了潤飾，這個部份又被女武神瓦特勞特在一個小時之後重複。觀眾容忍重複的程度，端視其個人品味而不同。一個好故事是耐得住重複的，如果能以美妙的音樂交織在劇情中，如萊茵河女兒的呼喊聲、迷魅打鐵的叮噹聲、森林中的鳥鳴、齊格菲的號角聲等等，反覆重聽也不致於失去興味。新學《指環》的人上，是不會輕易承認有任何一節重複是多餘的。

不過，主題音樂固然豐富，但是，要是華格納依據舊式歌劇的要求寫作，不用這麼多主題，是不是就寫不出樂劇了呢？要是有反華格納人士這樣問道，你該有什麼感覺呢？

這個問題不在這本小書的討論範圍之內。但既然這本書討論將盡（事實上，針對《指環》一劇，已經沒有什麼可以再說的了），我也不吝加上幾頁的一般音樂評

論，一方面提供喜歡讀這類文章的業餘愛好者消遣消遣，一方面提供需要的人一些指引，讓他們也瞭解華格納和拜魯特的一些小小評論，以為他們在晚餐桌上、觀戲幕間的話題。

舊音樂與新音樂

　　在舊式的歌劇裡，每一首單獨的新曲都由新的旋律譜成。但如果說我們以為作曲家會秉持著這個精神，從樂曲之首到最後一節，持續寫出新的音樂，那麼，我們就大錯特錯了。每當作曲家以一組韻律模式寫作，他的創作努力可以說僅止於模式的選擇以及第一節樂句的完成（一節樂句相當於一節詩句），一般說來，其餘部份，大都是機械性的填補空間，就好比牆上壁紙重覆不斷的圖案設計一樣。因此，第二個樂句通常是第一樂句的完美延伸；第三、四句又反覆前兩句、或稍稍加以變化。例如我們都熟知的〈黃鼠狼不見了〉（Pop Goes the Weasel）[64] 和〈揚基歌〉（Yankee Doodle）[65]，給出第一句，再怎麼不懂音樂，也可以唱出其他三句。在《指環》裡，事實上是很少有這麼簡單的重複模式，但有的時候的確也有，就如齊格蒙的〈春之歌〉與迷魅嘟噥著的〈由一個襁褓中的嬰孩〉（Als

173

64. 美國童謠，描寫猴子追著黃鼠狼跑的趣事。
65. 美國獨立戰爭時流行的民間歌曲。

zullends Kind），值得注意的是，這純粹以反覆為事、對稱的樂句，較之於其他地方自由奔放的旋律，聽來可說是既貧乏又單調。

另一個作曲方式可就難多了，作曲家選擇一段自由旋律，加以種種的變化，在每一個變化當中都加入不同的情感，讓這些變化都化為種種思緒：有時滿心期待、有時鬱鬱寡歡、有時高亢激昂、又有時挫敗絕望。擷取數個此類主題音樂，把它們編織成豐富的織錦，將種種的情緒，像水流一般流到耳際，這才是音樂家創作的最高境界：巴哈的賦格、貝多芬的交響曲都是如此創作出來的。二流的作曲家如歐貝爾（Auber）與奧芬巴哈（Offenbach）[66]，更別提那些專事客聽歌謠的玩樂人，只會不斷地重複樂句，是沒有化主題為交響的能力的。

若把這個事實考慮進去，我們就會很清楚地看到：雖然《指環》裡有許多重覆的句式，但它和老式歌劇的分別並不在此。真正的分別在於老式歌劇的重複手法，是完成傳統韻律模式的機械手段；而在《指環》裡，主題的反覆則頗富巧思及興味，目的在於指示戲劇情節的再現。我們也不應該忘記，以交響手法處理的主題，來

66. 歐貝爾：Daniel François Esprit Auber, 1782-1871；奧芬巴哈：Jacques Offenbach, 1819-1880；二者均為十九世紀重要歌劇作曲家。

代替長度八小節（之類的）的對稱曲調，一直都是音樂最高表現的準則。描述這種現象、或者是為其所影響以致於放棄旋律，等於是承認自己只懂得舞曲與歌謠。

專事歌劇寫作的音樂家若給這種韻律模式限制住了，他們所創作出來的東西，正如文學家卡萊爾（Carlyle）[67]（打個比方）被迫以押韻詩寫他的歷史故事一樣。也就是說，他的文思被限制於一個時而出現的句子，他因而把四分之三的時間都虛擲在配合韻律與節奏上，作者的天才也被浪費掉了。精於此道的文學家早已捨棄了韻律型式的詩作了：班揚（Bunyan）[68]與羅斯金（Ruskin）[69]是現代散文大家，他們的作品熱情澎湃，如今沒有任何一人敢說，他們的成就在寫唯美抒情詩的赫里克（Herrick）[70]與多布森（Dobson）[71]先生之下。而今，無韻詩的破壞傳統，只見於戲劇文學之中：他們的存在，讓一些蠢貨的爛作品增添一些做作的光彩，也讓優秀的詩人無法將他們的想像力以豐富、有力、簡單的形式發揮出來，他們的天分也就隱而不現了。

67. 卡萊爾：Thomas Carlyle, 1795-1881，蘇格蘭散文作家和歷史學家。
68. 班揚：John Bunyan, 1628-1688，英國清教徒牧師及散文作家，著有《天路歷程》。
69. 羅斯金：John Ruskin, 1819-1900，英國藝術評論家和社會改革家。
70. 赫里克：Robert Herrick, 1591-1674，英國詩人。
71. 多布森：Austin Dobson, 1840-1921，英國詩人、傳記作者和文藝評論家。

　　正如吾人所見，不獨戲劇有此窘境，歌劇也難逃此困擾，因為音樂也可以散文體或詩體寫作。只是，就歌劇而言，沒有人會否認散文體具有較高的難度；而且，相較之下，詩體比較平庸無趣。然而，對戲劇文學與戲劇音樂，詩體韻律的傳統都有同樣不良的影響，因之，歌劇和悲劇都被傳統變成了壁紙，舞臺好像也成了這庸俗技巧的最後避難所了。

　　不幸，在文學、音樂這兩種藝術領域中，都有大師精通對仗的技巧，使得這裝飾用的本領至今還混跡在戲劇的殿堂之上。詩人充分掌握著裝飾技巧和戲劇的天分，將感人的戲劇飾以對仗的詩句，使之相輔相成，更增光彩。例如，雖在傳統要求之下，必須以詩體寫作，莎士比亞與雪萊都沒有被束縛住，反而將之視為最便利的工具，把它發揮到了極致。 而若是莎士比亞在傳統之下，只能以散文體寫作，劇裡的一般對話，都將與《皆大歡喜》（*As You Like It*）的第一景一樣精彩；他的高貴篇章字字珠璣，如「人，如此高貴的藝術作品。」（What a piece of work is Man！），也省得我們深受雖精巧製作、卻嬌揉可笑、無甚思想的無韻詩的荼毒。而若雪萊不能使用伊莉莎白時期的詩體、發揮其特有與實際脫節的特徵，那《欽契一家》[72] 可能只是一齣嚴肅的戲

劇、或根本就無法寫成。不過，兩位詩人都寫了許多寶貴的篇章，將裝飾與戲劇的特質融合，更能相輔相成，兩者缺一不可，方能達到一個高超的境界。

　　在音樂的領域裡也恰是如此。如莫札特，一位超絕的天才、受過嚴格訓練的音樂家，更巧的是，他也正是一位才華可抵莫里哀（Molière）[73] 的劇作家。以詩體寫歌劇的要求，非但不會使他覺得困窘，事實上，還省了他的麻煩和傷腦筋的時間，無論他的劇作情景為何，他總有能力以音樂詩體，將其適切優雅地表現出來，遠勝於任一尋常戲劇作家的散文體能力。自然，他所遺留下來的詩體詠歎調，如〈在他的路上〉（"Dalla sua pace"）[74]，又如葛路克（Gluck）的〈沒有尤莉迪絲，我怎麼辦〉（"Che faro senza Euridice"）[75] 或韋伯的〈輕輕地〉（"Leise, leise"）[76]，自第一個音符開始，就充滿了戲劇活力，正如《指環》奔放不羈的各個主題一樣。也因此，過去一直都有一教條化的

72. *The Cenci*, 寫羅馬貴族婦女 Beatrice Cenci（1577-1599）與兄弟、後母共謀殺了殘暴的生父，而為教皇處死的故事。

73. 莫里哀：John Baptiste Poquelin, 筆名 Molière, 1622-1673, 法國十七世紀重要劇作家，尤以喜劇著名。

74. 出自《唐·喬凡尼》。

75. 葛路克：Christoph Willibald Gluck, 1714-1787；該曲出自《奧菲歐與尤莉迪斯》（*Orfeo ed Euridice*）。

76. 出自《魔彈射手》。

規定，要求戲劇音樂（即歌劇）表現出這層雙重的特色。這項要求是不合理的，因為對仗的詩體在歌劇裡沒有任何意義。你還不如規定，吃東西用的手一定也得能夠當桌巾使用。這也是個無知的要求，因為創造這些超絕前例的作曲家，並不是一直（甚至於常常）都能寫出結合戲劇表現與對仗詩體的音樂來。伴隨著精彩的〈在他的路上〉，我們也有〈我的寶貝〉（ "ll mio tesoro" ）和〈別對我說〉（ "Non mi dir" ）[77] 這幾個不忍卒聽的段落：開場時意味深長的樂句，引進一些裝飾的樂段，從戲劇的角度來看，顯得醜惡無比，就如從裝飾的角度來看，阿貝里希失足跌進萊茵河的泥淖之中，在泥漿裡唱出的那段音樂一般地令人頓足。此外，無形的「單調朗誦調」[78] 部份數量眾多，其功能在分割對仗樂句，我們也必須加以考慮；因為，若是它們經由主題音樂被融於整體音樂之中，絲縷化為布衣，那它們在音樂上的重要性可就大大地提升了。最後，莫扎特最具戲劇性的終曲及重唱曲，大致是以奏鳴曲形式寫成，好似交響曲的樂章一般，必須視為音樂散文體。奏鳴曲則強制要求重複及再現，而華格納採取了全然反傳統的形式，已經從此桎梏中釋放出來。整體而言，在舊形式

77. 均出自《唐·喬凡尼》。

78. Recitativo secco，或譯「乾枯朗誦調」。

裡，重複和習慣有比較大的空間，新音樂則不然；因此愈不才的音樂家，愈樂意向十八世紀的方法找靈感，才會有安全感。

十九世紀

　　華格納出生於一八一三年，當時，音樂才剛剛成為世界上最震懾人心、最引人入勝、最奇幻神妙的藝術形式。莫札特的《唐‧喬凡尼》讓整個歐洲音樂界見識到現代管絃樂團的魔力，以及音樂出神入化的奧妙，是如何配合著劇作家最細膩的需要。作曲家如貝多芬，雖沒有超凡的語言天份，但是心中悸動的情愫，雖不能發之於言語，卻得以化為音樂，構成交響的篇章。將這樣的技巧應用在音樂創作上，莫札特與貝多芬並不是開創者，但是他們的作品顯示出聲音具有戲劇的張力，主觀的能量，足以震懾人心、自成一格。過去它一直不被看重，姑且做為裝飾用的結構，此時已大不相同了，所以這些成就可說是空前的。在《費加洛》及《唐‧喬凡尼》終曲之後，現代音樂戲劇已展露頭角；在貝多芬之後，世人更確知：或有為了做詩而詞窮的，斷無不能寫成音樂之理；而人們所歷經的，舉凡平凡無奇的歡樂，以至於崇高的鴻鵠之志，無不可譜為樂曲，毫不需要舞蹈樂調的襯托。或許巴哈的前奏曲及賦格亦然。不過巴哈作曲的方法無人可比；他的曲式環環相

扣，奇美眩耳，如哥德式建築之窗花一般令人目不暇給。
這不是凡夫俗子力所能及的。貝多芬的音樂遠不如巴哈那
般雕飾，但卻廣受歡迎、也易於應用；就算窮其生命，他
也不願寫一個哥德式的長句，更別說將好幾句組合在一
起，學巴哈美輪美奐的和聲。這麼美的音樂，即使作曲家
不為所動，音樂的行進將感情充溢在我們聽者的心中（現
代樂評家似乎很容易忘記這個事實），深深地打動我們，
讓我們感動，進而轉換成景仰之情。有時候雖然作曲家刻
意如此，我們還是要為這些感動而讚美他，就好像一個小
男孩讓一位女士的美給震懾住了，也非得形容她柔情萬
千、慧敏高貴不可。此外巴哈為音樂奠定了興味式音樂對
話的基礎，正如他設立了耶穌受難曲宣敘調的模範一般；
很顯然，他眼中只有一種宣敘調，也唯有它才能表現出音
樂的豐富。他把歡樂的氣氛保留給一般的曲式，在此他可
展現其本事，純然用對位來雕塑樂句，讓樂句的進行充滿
了歡愉氣氛。「美」固然是巴哈音樂的極致，貝多芬卻不
為此理想而折腰，他只尋求表達自己的情感。對他而言，
笑話就是笑話，如果在樂曲中聽來有趣，他就滿意了。所
有的音樂都必須寫出漂亮的對稱形式，這是當時的老規
矩，看到貝多芬這般無理，音樂家都不禁瞠目結舌，公開
批評他腦筋有問題。不過，對於想要探索新音樂形式的
人，還有那些寄望以音樂表達情感與思緒的人，貝多芬無

疑起了示範作用；因為貝多芬獨舉改革的大纛，意欲帶領風騷，以無限的革命勇氣和誠懇，喚醒十九世紀新興一代的感情。

改變也是無可避免的。非得天生具有設計精巧曲式的能力，才能夠作曲的現象，在十九世紀已不復再現了。此時需要的，是劇作家、是詩人，再加上對音樂的戲劇性、敘述性的敏感度即可。也因此，一群結合文學、戲劇的音樂家於焉誕生，先驅麥耶貝爾 [79] 最引人在注目。在巴爾札克（Balzac）的《恭巴赫》（*Gambara*）[80] 裡，對他的《惡魔羅勃》（*Robert le diable*）有著直接而狂放的敘述，以及歌德（Goethe）[81] 認為麥耶貝爾可以為其《浮士德》（*Faust*）寫作音樂等等之類駭人的言論，在在都顯示當時新戲劇音樂的魔力，也攪亂了優秀藝術家的判斷能力。很多人說（巴黎的老仕紳仍舊持相同的看法），麥耶貝爾是貝多芬的接班人。就算他的音樂才華不如莫扎特，他也是個造詣深厚的天才。最要緊的是他大膽、創新的貢獻。華格納自己對麥耶貝爾的《胡格諾教徒》（*Les Huguenots*）第四幕的二重唱，也是一樣的瘋狂。

79. 麥耶貝爾：Giocomo Meyerbeer, 1791-1864，十九世紀重要之猶太裔德國作曲家。

80. 巴爾札克：Honoré de Balzac, 1799-1850。十九世紀法國小說家。《恭巴赫》為其《人間喜劇》（*Comédie humaine*）中的一部。

不過，儘管有創意、儘管有深度，但他的才華有限，終其一生，也只不過汲汲於創造奇特的樂句、開發一些怪異且具感染力的韻律，以及研究古怪、富聯想意味的配器法。就裝飾的層面看來，這個音樂現象，就如同建築上的巴洛克學派一樣：這是一股生氣勃勃的爭鬥，意圖以機械呆板的新鮮玩意兒，來活動已經逐漸腐敗的有機體。麥耶貝爾不是個管絃樂能手，他無法將主題系統應用到他奇特的樂句當中，因此只得將它們套進舊式的韻律形式裡；也正因他不是一個「純粹的音樂家」，他的韻律形式很少超越夸德里爾舞曲 [82] 的範圍：這些韻律有的在曲子當中根本就不清不楚，有的則是粗俗地讓人印象深刻。這真是深得洛可可的真傳：一樣地毫無生氣、一樣地俗麗呆板，才得以突顯於世。他既無法創作一些完全的音樂戲劇，也無法好好寫一齣曼妙的歌劇。不妙的是，他卻真的有些戲劇才華，甚至可說是激情：他很能掌控時代口味，使得當代同儕也對戲劇音樂的新鮮狂熱不已，進而高度過分崇拜麥耶貝爾，逼得華格納不得不展開一場長期抗戰，嚴詞批評麥耶貝爾，挑戰他崇高的地位。在一八六〇年代，這樣的動

81. 歌德：Johann Wolfgang von Goethe, 1749-1832，德國重要文學家，《浮士德》為其晚年力作。

82. quadrille，一種由四對舞者組成的方陣舞。

作都會被人說成是尖酸、嫉妒之舉。現在的年輕人已經不能理解麥耶貝爾為什麼曾經得到世人的重視；然而，還有人記得《胡格諾教徒》及《先知》（*Le phophéte*）為麥耶貝爾帶來如日中天的名聲，也還有人知道麥耶貝爾將大家帶入死胡同裡這個事實，就能理解華格納必須攻擊麥耶貝爾，而且他的動機也不是出於個人私怨。[83]

　　華格納是個出類拔萃的文藝音樂家。他不像莫札特與貝多芬，除了以戲劇或文藝詩為主題之外，他不會寫出裝飾的音聲結構；他已經用不上這樣的技巧了，所以沒有花時間去培養。莎士比亞較之於田納生（Tennyson）[84]，似乎只有戲劇上的才華；華格納之於孟德爾頓正是如此。此外他不必去找三流文人為他寫劇本：他親自寫詞譜曲，因此也賦予他的歌劇不容侵犯的完整性，讓管絃樂表現出人的感情。貝多芬的交響曲（除了有人聲演唱的第九號之外）表達出高貴的情感，但卻沒有思想：曲子極有情緒，卻沒有觀念。華格納將思想加入，並創造出音樂戲劇來。莫札特最高貴的作品《魔笛》（可以說是他的《指環》）配的是下三濫

83. 蕭伯納對麥耶貝爾的負面評論自和其個人欣賞華格納有關，而華格納之批判麥耶貝爾，和後者係猶太裔以及其在巴黎之成功有密切關係。事實上華格納本身之歌劇創作亦受麥耶貝爾影響甚深。

84. 田納生：Alfred Lord Tennyson, 1809- 1892。

的詞，與莫札特的天才可說毫不相稱。雖然表面上，這歌詞比起膚淺人眼中聖誕節鬧劇《萊茵的黃金》，也不見得來得差。《唐·喬凡尼》的歌詞既粗鄙、又無聊，但它被莫札特的音樂給徹底地改頭換面，簡直是一項奇蹟；儘管這樣的轉變如此驚奇，但任何人都不能否認，倘若作曲家和詩人才華相稱，歌詞和歌劇一般精彩，成就豈不更大。因此。華格納做為歌劇作曲家的成就如此卓著，其中有個簡單的秘密，就是他親自寫作劇中的歌詞詩篇，並且譜寫他的「舞臺慶典劇」（如他所自稱）的音樂。

　　然而，因為腳踏兩條船，也讓華格納在音樂生涯的奮鬥上，付出了一些代價。莫札特二十歲時，作起曲來就已經得心應手，因為他只專注在音樂上，並接受嚴格的訓練，別無他顧。華格納則到了三十五歲，還遠遠落後於莫札特此時的水準，事實上，他自己說，他過了莫札特去世時的年紀，作曲時才有行雲流水之感，而這個感覺是突破了所有技術層面上的障礙，得到充分的自由之後，才辦到的。然而，一旦這個時刻到來，他不僅像莫札特一樣，成為一個頂尖的音樂家；甚至，更勝一籌，是一位戲劇詩人兼評論家、哲學論述家，給予當世紀相當程度的影響，他最終能夠掌控他的音樂藝術，是他達到至善至美的表

徵。其實,他在感傷劇(sentimental drama)上,已經揚
名立萬了,如今更錦上添花、更上層樓;要知道,寫作輕
鬆討喜喜劇的天才如莫里哀及莫札特,遠較悲劇家及感
傷劇家為少。也正在此時,他寫了《齊格菲》的前兩幕;
稍後,又寫了《紐倫堡的名歌手》(*Die Meistersinger von
Nürnberg*)。這齣戲說是喜劇,卻充滿了莫札特式豐富的
旋律,幾乎讓人不信這是《唐懷瑟》(*Tannhäuser*)那個
腸枯思竭的作曲家的作品。儘管兩件事情多麼類似,但是
要同時學一樣,而又會另一樣,也沒那麼簡單。只是華格
納從沒有只寫音樂而不寫詞的。你若清楚究竟,那麼《名
歌手》的序曲聽起來是十分悅耳。但對於只在音樂會上
聽到、對由來毫無頭緒的人而言,或是以巴哈的標準、以
莫札特的《魔笛》序曲的標準來看的人,真是不忍卒聽。
我第一次聽到的時候,由於才剛聽過巴啥的《B 小調彌撒
曲》,腦海裡面還充斥著它複調音樂的行進,所以得承
認,自己覺得有些聲部好像脫了節,還有樂團某些聲部落
後其他人半個小節。或許真是如此。然而今天當我更熟
悉這個作品、更熟悉華格納的音樂,我就能夠體會,某些
段落即使演奏得毫無瑕疵,還是會對巴哈迷有著同樣的
效果。

未來的音樂

　　華格納最終締造了個不世出的成就，也使得為他著迷的信徒深信，他所謂的「絕對」音樂已經走到了終點，未來將是華格納的天下，而這起始於當時的拜魯特。所有偉大的天才都有同樣的幻覺。華格納並沒有鼓動任何的運動，事實上他是這個運動的極致。他是十九世紀戲劇音樂的巔峰，就如同莫札特是十八世紀音樂的巔峰一樣（這是古諾[85]的話）。所有意圖繼續拜魯特傳統的人士，最後的結局和一百年前鼓吹二手莫札特的下場一樣，早為人所遺忘了。絕對音樂為人取代，早也在預料之中，至於這些人是誰呢？在歐洲是布拉姆斯（Brahms）、艾爾加（Elgar）、理查·史特勞斯（Richard Strauss）。[86] 布拉姆斯的聲譽建立在自己的絕對音樂上，他的作品如《德意志安魂曲》（*Ein deutsches Requiem*）讓我們覺得親切，好似他的音樂帶來極大的樂趣一般；我們如果以過度嚴肅的態

85. 古諾：Charles Gounod, 1818-1893，與華格納同時代之法國作曲家。

86. 布拉姆斯：Johannes Brahms, 1833-1897；艾爾加：Edward Elgar, 1857-1934；理查·史特勞斯：Richard Strauss, 1864-1949：均為晚華格納一或兩代之重要作曲家。

度來看它，就不免把他變得太無趣了。艾爾加跟隨著貝多芬和舒曼的腳步，與華格納毫無瓜葛。他的交響曲和《謎語變奏曲》（*Enigma Variations*）奠定他在音樂殿堂上的地位。他的作品和任何一種現代音樂相比，其絕對音樂性實在不遑稍讓。雖然史特勞斯的音樂劇場仍然維持著華格納努力得致的排場，可是他與華格納漸行漸遠，他的樂劇、喜劇史詩、靈魂自傳結合成一個新的形式；然而，除了樂團之外，舞臺、歌者、還有其他拜魯特所使用的戲劇材料用具，一概都被棄置了，僅留樂團獨挑大樑，甚至於貝多芬最後改進加入的合唱團也被棄置了。艾爾加改編莎士比亞《亨利四世》時，也做過同樣的事情，福斯塔夫（Falstaff）[87] 成了管絃樂作品中的主角。他讓樂團呈現一切，而得到了極大的成功，因此，一聽到有人想把舞台劇改縮成歌劇，我們就不敢去想原劇會被改變成什麼樣子。

　　繼華格納風潮之後的俄國作曲家並不是華格納的信徒，他們師承自浪漫樂派，師承的對象自韋伯至麥耶貝爾、自白遼士（Berlioz）至李斯特（Liszt）[88]。對他們來說，華格納的存在無關緊要，他唯一的功能在於鼓吹他們藝術

87. 莎劇中的喜劇人物，亨利五世少年時的佞友。

88. 白遼士：Hector Berlioz, 1803-1869；李斯特：Franz Liszt, 1811-1886，均為十九世紀重要之管絃樂作曲家。

的重要性。前半生與華格納生涯最後一部份重疊的作曲家，對他總有一種歧視的態度，有點像蕭邦瞧不起貝多芬一樣，甚至在技巧上，也想擺脫他的影子。在英格蘭，晚於艾爾加、但早於巴克斯（Bax），以及愛爾蘭（Ireland）[89]等人的作曲家，在年輕時都受到華格納深深的影響，其音樂生涯始於將《崔斯坦》和《諸神的黃昏》的精神發揮得淋漓盡致；不過，他們一旦找到了自己，身上的華格納也就消失得無影無蹤了。年輕一輩的作曲家非始於華格納、甚至也不是始於史特勞斯，他們大多一心想探索絕對音樂裡的新鮮怪異處，一直到找到適合自己的嚴肅音樂風格為止。華格納的傳統只有一點可說的：即麥耶貝爾深受裝飾型態音樂及戲劇音樂之間混淆的困擾，華格納一舉將其消滅；連帶韓德爾、莫札特的男、女英雄不斷被無理重複的現象，也一併地解決了。甚至在絕對音樂裡，後華格納時代的奏鳴曲形式，都變得比較不那麼機械化或毫無思想，它的精神至今尚在，就不需大書特書了。

　　早在本書第一版裡，在這些發展都還沒有問世之前，我就說了想要超越華格納、再創一華格納巔峰是沒有希望的；從前人想重現韓德爾，再起神劇傳統，也沒

89. 巴克斯：Sir Arnold Bax, 1883-1953；愛爾蘭：John Ireland, 1879-1962，均為英國廿世紀前半之作曲家。

能成功。我的看法可說洞燭先機，現在年輕一些的讀者會覺得奇怪，這麼清楚的事情，何值得一提！只是，如果我們老一輩的不嘮叨這些陳年舊事，那這些音樂史上的點點滴滴，恐怕就要永遠不見天日了。

拜魯特

一八七六年，拜魯特藝術節劇院落成，並舉行《指環》首演，此時，歐洲社會也不得不承認華格納確實「成功」了。雖然討厭他的音樂，王公貴族坐在專屬的包廂裡，全程看完所有的表演。他們滿口奉承之辭，盛讚他排除萬難，以驚人的「推手之力」，在大眾一人一鎊的贊助之下，將一個華麗的願景，化為一個具體的商業事實。其實，這些讚譽對華格納並無激勵的作用，反而讓他擦亮眼睛，自己千辛萬苦、想要逃避世俗及商業對戲劇事業的制約，但終究還是失敗了。在他自己敘述當中，清楚地看到事實和當初意圖的明顯差異；只是，他用一種詼諧的口吻表達，聽來才不至於那麼酸苦。當初為了避免讓輕浮大眾入場、也不讓追隨的眾信徒控制票源，於是在歐洲各地組織了一個個小型的華格納協會，結果卻引來了黃牛炒作票價，買到入場券的反都是些成天沒事幹、到處觀光踏青的遊客，而這些人正是劇院成立之初，華格納最想要摒棄於門外的。另外，本以為忠實的華格納迷可作為贊助經費的來源，怎料一群活

蹦亂跳的女士到處推銷認捐費，對象都是華格納最不樂見到的人：埃及的赫迪夫（Khedive）[90]、土耳其的蘇丹，其他的就別提了！

往後，認捐費也就不再需要了，因為藝術節劇院自己籌措所需的經費，經營生意的方法和其他劇院沒有兩樣。只要出得起錢，就是他們歡迎的顧客。倫敦客到訪一次，得花二十英鎊。當地拜魯特人一次一鎊。華格納一八四九年時的「人民伙伴」，反而被排除在外；也因此，藝術節劇院的華格納風格，遠不如漢普頓宮廷劇院（Hampton Court Palace），這點華格納本人最清楚。而如果有人囉噪著，說拜魯特遠勝於巴黎或倫敦的大劇院，已經徹底擺脫當代文明的制約云云，那他可就大錯特錯了。

然而，在這些制約的條件下，拜魯特這個德國優異的藝術機制也開啟了夏日劇院的契機。在舊式的歌劇院設計裡，觀眾構成一幅壯觀的節慶景象，讓劇院經理看在眼裡、樂在心裡；拜魯特劇院則是為觀眾考量，確保舞臺視野毫無阻攔、音樂欣賞不被打斷。同時，還費盡心思、全然以戲劇表演為最終目的，劇院經理對華格納得致的聲譽則是又妒又恨。來此觀光踏青的遊客也漸漸地少於忠誠

90. Khedive：1867-1914 年間土耳其蘇丹授予埃及執政者的稱號。

的華格納信徒,觀眾喜愛華格納的熱誠也真無可挑剔的。追隨時尚的人,如今也厭倦了,不再愛那不協調、迷亂的一時景象。像假日裡的運動員一樣,時候一過便一哄而散了,這時的氣氛正適合工作。顯然,社會對高品質的夏日劇院會有高度的需求,那麼更無理由不能在英格蘭進行這項實驗。只要我們有主持韓德爾音樂節一般的熱情(儘管節慶時合唱團那般地醜陋荒謬,那樣可笑無趣、愚蠢、甚至於反韓德爾)、與每年各地舉辦類似節慶一樣的心情,一個華格納藝術節沒理由會失敗。假定我們在漢普頓宮廷或李奇蒙山(Richmond Hill),或馬蓋特(Margate)碼頭,辦一個拜魯特式的夏日劇場,那麼我們就能在公園裡、在河邊夕陽餘暉裡看著戲。徜徉在夏日黃昏裡,度過愜意的假期,這會沒有人來看嗎?那雄偉的艾菲爾鐵塔(Eiffel towers)、那可憐的海邊大殿(Halls by the Sea)如此所費不貲,若拿一丁點兒出來,用在每年短短的拜魯特音樂季,要真如此做,保證利潤滾滾而來,隨之而來的社會教化之功,也是不能以道里計的。要是英倫人對拜魯特的狂熱不能落實在英格蘭自己的藝術節劇院的話,他們的狂熱也不過只是一場朝聖熱。

此外,拜魯特早期的演出不能讓人滿意。演唱的水準有時候還能忍受,有時候則令人憎惡。部份歌者簡直

只是些會動的啤酒桶,又懶又驕傲,要是因劇情需要,必須作些雜耍、騎馬、或打鬥的動作,他們也不願意練習自我控制,以及接受需要的體能訓練。經過幾年之後,昆得利(Kundry)[91] 不再穿維多利亞早期裙邊帶褶皺飾邊的舞會裝,這是事實。佛萊亞的戲服呢,則是一件在波提且利(Botticelli)[92] 名畫中才看得到的華麗春裝、是一件飾有鮮花的禮服。不過,爬上山巔的布琳希德身上還披鎧甲,雙腿刻意地隱藏在白色的長裙裡,看起來正像杭特女士(Mrs. Leo Hunter)飾演過密涅瓦女神(Minerva)一樣,看著她表演,腦海裡可是一點文學幻想都不會產生。戲中所意欲強調的理想女性美,在英國人眼裡,就好似一八七〇年代時的酒吧女郎,是風靡於金髮時代最濫的一刻。另外,雖則華格納的舞臺指示有時被評為難以理解、而遭棄置,正如在暫時歌劇院一樣;華格納精巧的舊式傳統,那半為華麗辭藻、半為過去遺跡的華貴舞臺的態度與作法,則仍然獨占鰲頭。最令人訝異的,是華格納戲劇中所謂的「活人布景」(tableaux vivants)[93],他反而不喜歡真正的演出、動作,及演員的實際活動。

91. 《帕西法爾》中之女主角。

92. 波堤切利:Sandro Botticelli, 1445-1510, 義大利文藝復興時間畫家。蕭伯納此處很可能意指其名作《春》(La primavera)。

93. 穿著戲服,站在台上,一動也不動,作背景用的演員。

往拜魯特朝聖的信徒迷信華格納家族的魅力，在華格納身後，他們以為他的遺孀能如神祇般地控制一切，之後，又將神話轉移到他的兒子身上。不過這些現象都沒有發生，所以我就不用再提了。女主角與男高音在拜魯特一樣耍大牌，與其他地方並無不同。卡司不時地換來換去，舞臺部份的排演不夠，而台上飾演布琳希德或齊格菲的演員已高齡五十，觀眾所受的苦可謂不少。演出如果未經充分準備，還比不上一般的歌劇院。甚至指揮們自己也時常破壞既定的安排。然而換一個角度看，大家都知道：演出季主要的作品是《指環》，因此更應該充分準備，尤其對藝術層面的要求，必須講究到吹毛求疵的地步。主事者堅信，這齣作品重要無比，值得不惜一切的投入，因此，拜魯特的演出並非浪得虛名。他們也立下了一個典範，提昇了舉世歌劇表演的水準，甚至於時尚、浮華的中心那麼不容易讓人改變的地方，也受了他們的影響。

拜魯特在英格蘭

在一八九八年，我刻意著墨在拜魯特早期的一些缺失上；所以，英格蘭若沒有足以匹配，甚至超越拜魯特《指環》的表演，實在是沒有任何理由、也說不過去。此外，華格納的遺孀與兒子都無法假裝權威，或以為他

們在詮釋華格納的作品上，要比任何其他想要搬演這些
作品的藝術家更為正統。華格納自己對建立拜魯特傳統
的藝術家有什麼看法，我們實在無從得知，他顯然並沒
有立場來批評他們。例如，如果魯彬尼（Rubini）[94] 還在
世，得以飾演齊格蒙，華格納就不會以在巴黎舊日寫他
飾唱歐大維（Ottavio）[95] 的語氣用詼諧、鮮明的敘述來
寫魯彬尼。華格納對一八七六年的眾男女英雄有著極大
的責任，他自然也不會說任何話來詆毀他們的成就；但
是，我們也沒有理由相信，所有人（或甚至任何人）如
同過去史諾（Schnorr von Carolsfeld）[96] 扮演崔斯坦或史
洛德（Schroder-Devrient）[97] 扮演費黛里歐（Fidelio）那麼
令他感到滿意。很有可能下一個史諾或史洛德會在英格
蘭興起。今天誰還需要我來告訴他這些話，這不是很奇
怪嗎！英、美的歌者早以極大的優勢取代了拜魯特的老
手了。

94. 魯彬尼：Giovanni Battista Rubini, 1794-1854. 十九世紀著名義大利男高音。

95. 莫札特《唐‧喬凡尼》中之小生男高音。

96. 華格納時代著名之華格納男高音。

97. 華格納時代之著名女高音，華格納於巴黎觀賞其演唱貝多芬同名劇中之女主角，
　　大受感動。

華格納歌者

　　要培養出一群演唱華格納的歌者，對任何國家來說都不是難事。除了韓德爾之外，沒有任何一位作曲家如華格納一般，如此費心設計音樂，以使歌者像訓練運動員一般地鍛鍊聲音。華格納在世期間，德國歌者唱得實在令人生惡，不過主要角色的聲音表現，卻與日茁壯，也確實令人刮目相看。他的秘密就是韓德爾的秘密。威爾第及古諾所崇尚的尖叫女高音、發羊叫聲的男高音、抖顫的男中音（實際演唱音域比歌者高音極至還要高個五度）、以及迫使女中音以會堂演唱式一般地振動胸腔，都讓華格納揚棄不顧了，他運用的是人類音域的全部，要求每個人都唱出將近兩個八度的範圍。他的曲子大半都落在音域的中間範圍，然而所有的音也都充分的運用，使之珠玉連貫、毫不勉強。他的最高音僅適度地使用，而且精巧地配合樂器的伴奏。甚至於當歌者似乎被掩蓋在雷鳴般的樂團當中，稍一看譜便知聽眾將聽得十分清楚，並不是歌者的聲音宏亮，而是華格納原意如此。在羅西尼的《聖母悼歌》（*Stabat Mater*）或威爾第的《遊唱詩人》（*Il Trovatore*）這些風格懶散的義大利伴奏當中，弦樂奏出「踢—踢」的節奏，整個管樂則聲音大作，以最強的樂音和歌者一同，在譜上看得清楚，真

要奏出，恐怕歌聲沒那麼容易聽清楚；華格納本人是絕對不會做這種事的。甚至在普通的歌劇院裡，樂團隔在歌者與聽眾之間，管絃樂的配器手法也絕不會影響到歌聲的傳遞。

不管從哪一個角度，比起舊式、矯作的戲劇音樂，華格納劇院以及華格納音樂節都要容易實行的多。一個能讓人接受的《指環》演出是個大工程，然而它的大，只不過如鋪設鐵路那般大，也就是說，需要很多的努力，與很多專業技術的配合；不過，並不像舊式歌劇和神劇那般，需要擁有高超技巧的聲樂天才，而事實上把整個歐洲翻遍了，也找不到幾個。有些歌者無論如何也無法唱羅西尼《賽蜜拉蜜德》（Semiramide）裡賽蜜拉蜜斯（Semiramis）、阿肅（Assur）、阿爾賽斯（Arsaces）等角色的華彩經過句（roulade），但卻可以勝任布琳希德、佛旦及艾爾達，而不錯失任何一個音。任一個英國人只要稍微想想教堂禮拜與柯芬園（Covent Garden）的不同，就當能明白其中的道理。禮拜較之於歌劇是嚴繡多了，只要肯長期下功夫苦練，鄉下地方有才能的人也能勝任。甚至在歌劇院裡，我也曾看過出身是騎兵和挑伕的人，沒有才能，也沒有氣質，在馬利歐（Mario）與瑞司科（Jean de Reszke）之間的空窗期，被當時的社會視為是男高音的一

時之選；而二十世紀兩個最了不起的歌劇歌唱家夏亞平
（Chaliapin）及羅辛（Vladimir Rosing），與舊時都會的矯
飾也毫無瓜葛。要記得拜魯特也曾從農民裡找到唱帕西
法爾的人，而這些來自巴法利亞阿爾卑斯山區的鄉間藝術
家，也有能力演出這部著名、高難度的受難劇。因此，哪
一個國家的人才，如此貧乏到她的業餘歌者非得到歐洲中
心的華格納藝術節去朝聖參拜的呢？

沒有華格納的華格納主義

　　我過去提議在李奇蒙山建立一個藝術節劇院，經過
證明，只要本土人才不缺，是完全可行的想法；但儘
管如此，在英國，只有一個人認真地將拜魯特的概念
實踐在本土上，而這個藝術節卻與華格納無甚關聯，
它的成功還要歸功於本土英國音樂、再加上葛魯克早
期的外古典（ultra classical）的一臂之力。布坦先生
（Boughton）[98]的作曲生涯起始於華格納影響力最大的
時代，他希望在薩默賽特郡（Somerset）仿效華格納在
圖林根（Thuringia）拜魯特的成就；只是，他們兩人在
物質資源上有著極大的差別，華格納有巴伐利亞國王支
持他的物質需求，而布坦先生什麼也沒有。他選擇了格

98. 布坦：Rutland Boughton, 1878-1960.

列斯坦伯利（Glastonbury）做為他的拜魯特，在此建立的藝術節每年舉行，成就斐然。他在物質上的缺乏，事實上是他的救星。要是他和華格納一般地迷惑於大型舞臺，像巴黎、倫敦、柏林等地的大歌劇的大規模，他得等到一個國王來贊助他才成；換句話說，他得永遠這麼等下去。還好他記得，華格納自小受熏陶，認為非在巴黎劇院師法麥耶貝爾成就功名，不能在歌劇史上揚名立萬，爾後成為德勒斯登專業皇家指揮家，但華格納也說過，音樂的生命不在於浮華商業劇場的成功，而在於鄉間業餘平民的鋼琴上。布坦先生是在薩默賽特郡的一個尋常鄉村大廳開始他的實驗的，他以一架鋼琴和自己的雙手當作樂團，他的妻子設計布景和戲服，一個臨時搭起的棚子常作舞臺。歌唱、表演全部由村民或自顧者擔任；然而，出人意料地，來了許多優異的人才參與。在這種表演的條件下，在氣氛、親切感及興味上，事實上都要遠勝於拜魯特大事鋪張的炫麗排場以及在慕尼黑攝政王子劇院（Prince Regent Theatre）的拜魯特翻版。雖然友情贊助沒辦法讓布坦先生將藝術節撐過六個月，但是還夠他在剩下的六個月預備下一次經濟災難。不過，每一次傷害總是小於前一次，也不斷地鼓舞著他，讓他不顧一切，勇往直前，他的事業也就愈來愈為人知了。

他的藝術節如今是格拉斯坦伯利的雅法倫（Glastonbury Avalon）當地的每年盛事，雅法倫從前只是個孤立的小島，現在是平原上的城市，有著藝街的傳統，也使當地成為了藝術的聖地。不過，它仍舊沒有劇院、沒有電燈、沒有需要的便利來製作華格納的戲劇，這不是村莊能力所及的。然而卻在此地，華格納式的夢想在英國得以實現。

真正實踐這個夢想，並不表示我們該把拜魯特華格納的歌劇表演全本帶到英國本土；它的意義在於讓英國人能夠在本土製作英國音樂及英國戲劇，以及英國人以自己的方式來呈現他們的創作。布坦先生除了研究過葛魯克一、兩齣歌劇之外，從無演出華格納的經驗，也正因如此，能夠譜作自己的音樂，以英國方式來演唱，稱得上是一個完美的華格納人。

此時也許還有其他類似的實驗，但我較不熟知。過去英國假期既花錢、無聊、又不良於吾人心靈，但在二十世紀，一個重要的社會發展已經將它改頭換面了，使之成為純正的娛樂。有心藝術的社會學、神智哲學（theosophy）、科學、歷史和其他各科的學生紛紛集會結社，建立夏日學校，每一個秋天都會出現在美麗的鄉間。或許我們可以說，認真看待生命或至少生命其中一部份的

人，在歌舞享樂之餘，都會想要動動腦筋、學點東西。這些學校開放給每一個人來參加。一些有名氣的人，為宣傳之故，到此演講，聽眾也可一睹其風采。而這些夏日學校更是愜意多了，既便宜又怡人，更強似於所謂的高級藝術旅遊區，讓惱人、過分的職樂演奏家催眠英倫人，使我等自以為正在享受高尚的音樂，其實則是花了大錢、讓人搶了、當了冤大頭。在很多地方，過去只有一、兩個老年人的聚集（有似大英學會的集會），老人家沒有進行什麼活動，就是在不同房間裡，同時進行不同的演講。如今，更多年輕、活躍的青年建立了數十個小型的集會，不管他們研究的是什麼，確知的是，「藝術」已經以各種不同的形式發芽茁壯了。

　　我本人看過非常多的專業性、商業的藝術表演，可說經驗豐富，大部份人沒辦法負擔這些費用（我之所以看了這麼多，原因是早年我得靠寫評論餬口），因此而深深感覺到，只有在這些場合中、在自發的表演活動裡，我才能再次捕捉到少年時候感受到的音樂、戲劇的魅力。在商業化的情境裡，這種魅力是絕沒辦法保留下來的。藝術商業化，能讓我免於因經驗不足而犯下荒謬的錯誤，但其實這些錯誤根本都無關緊要。而要緊的事，商業化的藝術卻常常辦不到（其實不是常常、而是從來沒有），除非那個藝

術家不顧商業的考量，一定要達到他的目的。最好的例子
就是華格納了。

　　業餘藝術常專事商業藝術的模仿，之所以不入流，
原因即在此。很多人上戲院、歌劇院，眩於舞台的幻
魅，也發起雄心，以未經磨練的技巧，妄想邯鄲學步，
模仿起專業的大藝術家，這些嘗試大多注定要失敗。有
時候，一、兩個可能會成功，只是，不一會兒，又都被
完全地商業化了。不過，鄉村地方的勇者，可不像他們
那麼愚笨，也沒有那些大志，只要領導人有些藝術的才
華（如布坦先生），他們都樂淤追隨，那怕只是地方上
組織合唱團或管樂隊的人。在短短幾代之間，小貝瑟爾
（Little Bethel）能將英格蘭的礦工改頭換面，徹底摧毀
原先穴居野蠻人的形象，使之充滿敬虔、受人尊重；若
他能，那麼小拜魯特也能夠輕易地讓他們更上層樓，變
成愛好藝術、鑑賞藝術的紳士。若沒有這層能力，儘管
敬虔、儘管受人尊重，他們的下一代也只好在殘暴的體
育活動中、在淫蝕的感官刺激裡，來滿足他們與生俱來
的娛樂需求。因此，小拜魯特，願你萬事俱順；願你如
小貝瑟爾一樣成功，證明你的能力，好給世人帶來無限
的歡樂。

附錄

我們特別為讀者整理《尼貝龍根的指環》，從創作到首

演的所有過程，期望給您更清楚的探索脈絡……。

華格納《尼貝龍根的指環》創作至首演過程一覽表

時間	構想及事件等	《萊茵的黃金》	《女武神》	《齊格菲》	《諸神的黃昏》
1848年夏天	寫作 Die wiblungen/ weltgeschichte aus der Sage				
1848年10月4日	寫作 Der Nibelungen-Mythus				
1848年10月20日					《齊格菲之死》（Siegfrieds Tod）故事完成
1848年11月12至28日					《齊格菲之死》第一版本劇本完成，無神殿起火情節
1850年6月					《齊格菲之死》劇本準備付印，未成
1850年8月12日					《齊格菲之死》譜曲開始，但隨即中斷
1850年秋天	打算演出《齊格菲之死》				
1851年5月3至10日				〈年輕的齊格菲〉（"Junger Siegfried"）劇情草稿	
1851年5月24日至6月1日				〈年輕的齊格菲〉故事完成	
1851年6月3至24日				〈年輕的齊格菲〉劇本完成，即《齊格菲》前身	
1851年7月23日			〈女武神的飛行〉主題		
1851年8月	《尼貝龍根的指環》為三晚加前夕的作品；要以一個特別音樂節演出此作品				
1851年11月3至11日		劇本草稿			

時間	構想及事件等	《萊茵的黃金》	《女武神》	《齊格菲》	《諸神的黃昏》
1851年11月11至20日			劇本草稿		
1852年5月17至26日			故事完成		
1852年6月1日至7月1日			劇本完成		
1852年7月2日	兩個「齊格菲」必須改寫				
1852年9月15日至11月3日		劇本完成			
1852年11月12日			〈女武神〉主題		
1852年12月15日				劇本改寫完成；1856年定名《齊格菲》	劇本改寫完成；1856年定名《諸神的黃昏》 加入諸神的毀滅、神殿起火等情節
1853年2月中	華格納自費印刷五十本《指環》劇本				
1853年9月5日		以降E大調和絃開始			
1853年11月		譜曲構思開始			
1854年1月14日		譜曲構思完成			
1854年2月1日至5月28日		譜曲初稿完成			
1854年2月15日		修改工作同時進行			
1854年6月28日至7月			第一幕譜曲構思		
1854年8月3日至9月1日			第一幕譜曲構思完成		
1854年9月4日至11月18日			第二幕譜曲構思		
1854年9月26日		總譜謄寫完成			
1854年11月20日至12月27日			第三幕譜曲構思		

時間	構想及事件等	《萊茵的黃金》	《女武神》	《齊格菲》	《諸神的黃昏》
1855年1月至4月			第一幕總譜開始至完成		
1855年4月7日			第二幕總譜開始		
1855年8月18日至9月20日			第二幕總譜完成		
1855年10月8日			第三幕總譜開始		
1856年3月20日			第二幕總譜完成		
1856年3月23日			全劇總譜謄寫完成		
1856年9月至10月				第一幕構思開始	
1856年12月1日				第一幕構思繼續	
1857年1月20日				第一幕構思完成	
1857年2月5日				第一幕配器構思完成	
1857年3月31日				第一幕總譜初稿完成	
1857年5月12日				第一幕總譜謄寫開始	
1857年5月22日				第二幕構思開始	
1857年6月18日				第二幕配器構思開始	
1857年6月27日				譜曲工作中斷	
1857年7月30日				第二幕構思完成	
1857年8月9日				第二幕配器構思完成	
	譜曲工作完全中斷				

時間	構想及事件等	《萊茵的黃金》	《女武神》	《齊格菲》	《諸神的黃昏》
1864年5月3日	巴伐利亞國王路德維希二世（Ludwig II）向華格納表示欽慕之意，並且接他到慕尼黑。				
1864年11月26日	路德維希二世下令在慕尼黑建造一慶典劇院，以演出「指環」全劇				
1864年12月22日				第二幕總譜初稿開始	
1865年12月2日				第二幕總譜初稿完成	
1868年6月24日				第三幕樂思	
1868年11月19日				譜曲繼續	
1868年底				第一幕總譜謄寫完成	
1869年2月10日	路德維希二世告知華格納，將在慕尼黑首演《萊茵的黃金》，後者大表反對。				
1869年2月23日				第一幕總譜完成	
1869年3月1日				第二幕構思開始	
1869年6月14日				第三幕構思完成	
1869年6月25日至8月5日				第三幕配器構思	
1869年8月25日				第三幕總譜開始	
1869年9月22日		在慕尼黑首演			
1869年10月2日					〈命運之女〉譜曲開始

時間	構想及事件等	《萊茵的黃金》	《女武神》	《齊格菲》	《諸神的黃昏》
1870年1月9-11日					序幕及配器
1870年3月5日	想在拜魯特當地的劇院演出《指環》全劇				
1870年6月5日					第一幕構思完成
1870年6月26日			在慕尼黑首演		
1870年7月2日					第一幕配器構思完成
1870年12月4日	《齊格菲牧歌》曲及總譜完成				
1871年2月5日				第三幕總譜完成 全劇完成	
1871年4月15日至4月19日	華格納抵拜魯特，發現劇院舞臺過小，但因深愛當地的環境，決定定居此地，並另行蓋一劇院，以舉行以《指環》為中心之音樂節				
1871年6月24日至10月25日					第二幕構思
1871年8月至9月28日					第三幕〈送葬進行曲〉
1871年11月7日	拜魯特決定提供華格納一塊地蓋劇院				
1872年1月4日至4月10日					第三幕構思
1872年2月1日	華格納於拜魯特購得自宅用地；音樂節委員會成立				
1872年2月5日					第三幕構思繼續

時間	構想及事件等	《萊茵的黃金》	《女武神》	《齊格菲》	《諸神的黃昏》
1872年2月9日至7月23日					第三幕配器構思完成
1872年5月22日	華格納六十九歲生日；拜魯特慶典劇院破土				
1873年5月3日					第一幕總譜開始
1873年12月24日					第一幕總譜完成
1874年1月25日	路德維希二世決定捐助面臨財政危機的拜魯特音樂節籌備工作。				
1874年6月26日					第二幕總譜完成
1874年6月27日	歌者排練開始				
1874年7月10日					第三幕總譜開始
1874年11月21日					第三幕總譜完成 全劇完成
1875年7月1日	拜魯特排練開始				
1875年7月17日	李希特（Hans Richter）抵拜魯特排練				
1875年8月1日	樂團及總排練開始，為1876年的演出做準備，指揮為李希特。				
1876年8月13日	音樂節揭幕．《指環》全劇首演。	拜魯特首演			
1876年8月14日			拜魯特首演		
1876年8月16日				首演	
1876年8月17日					首演

（羅基敏 製表）

本書譯名對照

一、《指環》劇中人物

德文（華格納）	英文（蕭柏納）	中文
Alberich	Alberic	阿貝里希
Brünnhild	Brynhild	布琳希德
Donner	Donner （Thunder god）	雷神奪寧
Erda	Erda	艾爾達
Fafner	Fafnir （Giant）	法弗納
Fasolt	Fasolt （Giant）	法索德
Freia	Freia	佛萊亞
Fricka	Fricka	佛利卡
Froh	Froh （Rainbow god）	彩虹神孚拉
Gibichung	Gibichung, Gibich	吉貝宏族
Grane	Grani	格拉
Gunther	Gunther	昆特
Gutrune	Gutrune	古德倫
Hagen	Hagen	哈根
Hunding	Hunding	渾丁
Loge	Loki；Loge	洛格

德文（華格納）	英文（蕭柏納）	中文
Mime	Mimmy （Mime）	迷魅
Neiding	Neiding	倪丁族
Nibelheim	Nibelheim	尼貝之家
Nibelungen	Niblung	尼貝龍根
Die Nornen	Norns	命運之女
Nothung	Nothung	諾盾劍
Siegfried	Siegfried	齊格菲
Sieglinde	Sieglinda	齊格琳德
Siegmund	Siegmund	齊格蒙
Tarnhelm	Wishing cap	許願盔
Walhalla	Valhalla	瓦哈拉神殿
Waltraute	Valtrauta	瓦特勞特（女武神）
Wölsung	Volsung	威松族
Wolfing	Wolfing	佛分
Wotan	Wotan	佛旦

華格納作品譯名對照（依創作年代排序）

仙女	Die Feen
禁止戀愛	Das Liebesverbot
黎恩濟，最後的護民官	Rienzi
飛行的荷蘭人	Der fliegende Holländer
唐懷瑟	Tannhäuser
羅安格林	Lohengrin
萊茵的黃金	Das Rheingold
女武神	Die Walküre
齊格菲	Siegfried
崔斯坦與伊索德	Tristan und Isolde
紐倫堡的名歌手	Die Meistersinger von Nürnberg
諸神的黃昏	Götterdämmerung
帕西法爾	Parsifal

國家圖書館出版品預行編目（CIP）資料

尼貝龍根的指環 : 完美的華格納寓言 / 蕭伯納(George Bernard Shaw)著 ; 林筱青, 曾文英譯. -- 三版. -- 臺北市 : 信實文化行銷, 2013.06
面；　公分. -- (What's music ; 21)
譯自 : The perfect Wagnerite : a commentary on the Ring of the Niblungs
ISBN：978-986-6620-91-1（平裝）

1. 華格納(Wagner, Richard, 1813-1883)
2. 歌劇 3. 劇評

915.2　　　　　　　　　　　　102010739

What's Music　021
尼貝龍根的指環－完美的華格納寓言
（The Perfect Wagnerite: A Commentary on the Nibelung's Ring）

作　　者　蕭伯納（George Bernard Shaw）
總 編 輯　許汝紘
副總編輯　楊文玄
美術編輯　楊詠棠
行銷經理　吳京霖
發　　行　楊伯江
出　　版　信實文化行銷有限公司
地　　址　台北市大安區忠孝東路四段 341 號 11 樓之三
電　　話　（02）2740-3939
傳　　真　（02）2777-1413
www.wretch.cc/ blog/ cultuspeak
http://www. cultuspeak.com.tw
E-Mail：cultuspeak@cultuspeak.com.tw
劃撥帳號　50040687 信實文化行銷有限公司

印　　刷　彩之坊科技股份有限公司
地　　址　新北市中和區中山路二段 323 號
電　　話　（02）2243-3233

總 經 銷　高見文化行銷股份有限公司
地　　址　新北市樹林區佳園路二段 70-1 號
電　　話　（02）2668-9005

2013 年 6 月 三版
定價　新台幣 220 元

更多書籍介紹、活動訊息，請上網輸入關鍵字　華滋出版 搜尋 或 九韵文化 搜尋